DEPARTMENT OF TEXTILE AND FASHION DESIGN

染织服装艺术设计系

主任寄语

新冠疫情的影响仍在持续。此消彼长，缩小的物理活动空间反而激发了内心的反思与感悟。你们对生命、对生存、对生活、对未来，开始重新审视。你们的作品植根于传统文化，饱含记忆的温度与情感。在可持续发展思想的影响下，你们潜心研究新材料，探索新形态，运用新技术，引领当代纺织服装设计，践行着一个寓旧于新的生态循环。

| 染织服装艺术设计系 | DEPARTMENT OF TEXTILE AND FASHION DESIGN | 冯佳琪　生生不息 | 指导教师 – 张宝华 |

作品运用中国结的编结工艺与平面的视觉符号语言，将中国结组成一棵根深叶茂的大树，用抽象的古树象征民族精神和文化的不断延续、生生不息。在树的根部是盘根错节的枝干，它慢慢分散开像一条流淌不息的河流，仿佛可以听到黄河之水天上来的声音，源远流长。

2022 POSTGRADUATE WORK COLLECTION OF ACADEMY OF ARTS & DESIGN, TSINGHUA UNIVERSITY

2022 清华大学美术学院 毕业生 作品集

研究生

清华大学美术学院 编

中国建筑工业出版社

编委会

主任：鲁晓波　马　赛

副主任：杨冬江

编委：（按姓氏笔画为序）

马　赛　马文甲　王之纲　文中言　方晓风　白　明　任　茜　刘润福　刘娟凤　苏　丹　李　文
李　鹤　杨冬江　吴　琼　邱　松　宋立民　张　敢　张　雷　陈岸瑛　陈　磊　岳　嵩　赵　超
洪兴宇　郭林红　董书兵　鲁晓波　曾成钢　臧迎春

主编：杨冬江

副主编：李　文　刘润福

编辑：（按姓氏笔画为序）

王　秀　王　清　丛　苃　朱洪辉　刘天妍　刘　晗　刘　淼　许　锐　苏学静　肖建兵　吴冬冬
张　维　陈　阳　陈佳陶　周傲南　郑　辉　董令时　樊　琳　潘晓威

FOREWORD

序

虎年伊始，我们经历了精彩纷呈的第 24 届北京冬季奥林匹克运动会，学院师生在台前幕后谱写了激情奉献与青春涌动的动人篇章。初夏时节，全院师生勇迎挑战，克服时艰，顺利完成学业，今天迎来了清华大学美术学院 2022 届毕业季。

此次清华大学美术学院毕业季线上作品展涉及美术学院的 11 个培养单位的近 400 位本科生研究生毕业生，展出近 500 套 2000 余件作品。展览作品形式多样、表达充分，显示了清华美院莘莘学子的学习、研究成果。他们或是扎根传统、礼敬传统，或是面向未来的创意、创新，这些自由而有深意与责任的创作，充分体现了同学们根植深厚的人文基础的创意成果。这些绚烂的成果是师生们青春才华的绽放，也是师生们对社会的汇报和敬礼，我们为师生们在疫情下克服困难所取得的丰硕成果而骄傲。

我们每个个体，都与时代息息相关。对于 2022 届毕业生而言，是恰逢新冠疫情大流行的三年，近三年的抗疫与学业相交织的奋斗中，美院师生共同承接了历史予以我们的特殊经历，展现出勇于迎接挑战的优异品质。由此我们更加努力，磨炼意志、提升格局、强化能力、丰富知识，同学们在变局和抗疫中成长，也展现出迎战困难，承担使命的精神风貌。在此次展览里，我们看到了对未来的期待，也看到了青年的希望。

清美人是有责任有担当的，我们奋斗并充满信心迎来机遇与转变。恰逢习总书记考察学院一周年之际，美院师生将牢记习总书记的嘱托，承担使命，直面未来。美院师生将以更开放的态度，将以更包容的胸怀，将以更坚毅的民族精神，迎接挑战，为建设世界一流美术学院而努力奋斗。

感谢为展览付出汗水的每一位师生与工作人员，这些付出终将化作中华民族复兴之路上的一块块基石，延绵不断，这些基石也终将筑成一条伟大的复兴之路。我们在前行路上，清华美院与时代同行！

清华大学美术学院院长

2021 年 6 月

PREFACE

前言

寒暑易节，一年一度的清华大学美术学院毕业季再次如期而至。面对新冠疫情的不利影响，2022届的美院学子，在学术中坚守信念，在困难中磨练品格。他们潜心钻研，不断开拓全球视野，兼收并蓄，在风华正茂的岁月中意气风发，尽情展示着自己的艺术才华。

居清华园，阅万卷书；行山水间，观天下事。滋养于优良学风和文化厚土之中的清华大学美术学院194名本科生和194名硕士研究生，问道敬前贤，在毕业设计作品中呈现了他们艺术探索与实践的优秀成果。这些具有鲜明的跨学科、跨专业、跨媒介特色的作品，分别来自美术学院11个培养单位，涵盖设计学、美术学和艺术学理论三个一级学科。他们将创造力与想象力荟聚于笔墨，抒情于造型，丰富精彩的作品反映当代、回望传统，既关注了全球热点议题，又体察了现实社会生活，在实践中以问题为导向，以理论为基础，深入思考与践行美术、艺术、科学、技术相辅相成、相互促进、相得益彰的关系。

人才培养见微知著。在清华大学"价值塑造、能力培养、知识传授"三位一体教育理念引领下，美术学院积极探索突破传统模式制约之路，全面营造有利于创新人才脱颖而出的环境。面对一系列新情况、新变化、新课题，师生们教学相长，在顺应时代发展的同时，创造机会，把握机遇，这些艺术作品就是2022届毕业生充分释放活力、勇于应对挑战的成绩单。

正是不懈的努力，让人生有了昂扬的方向，有了翘首期盼的明天。祝愿清华美院的青年学子们，前路浩荡，未来可期！

清华大学美术学院副院长

2021年6月

CONTENTS

目录

	序　鲁晓波		FOREWORD　Lu Xiaobo
	前言　杨冬江		PREFACE　Yang Dongjiang
1	染织服装艺术设计系		DEPARTMENT OF TEXTILE AND FASHION DESIGN
25	陶瓷艺术设计系		DEPARTMENT OF CERAMIC DESIGN
35	视觉传达设计系		DEPARTMENT OF VISUAL COMMUNICATION
59	环境艺术设计系		DEPARTMENT OF ENVIRONMENTAL ART DESIGN
77	工业设计系		DEPARTMENT OF INDUSTRIAL DESIGN
89	工艺美术系		DEPARTMENT OF ARTS AND CRAFTS
101	信息艺术设计系		DEPARTMENT OF INFORMATION ART & DESIGN
129	绘画系		DEPARTMENT OF PAINTING
153	雕塑系		DEPARTMENT OF SCULPTURE
173	艺术史论系		DEPARTMENT OF ART HISTORY
185	基础教学研究室		BASIC TEACHING & RESEARCH GROUP
193	科普创意与设计艺术硕士项目		MASTER OF FINE ARTS IN CREATIVE AND DESIGN FOR SCIENCE POPULARIZATION

染织服装艺术设计系 DEPARTMENT OF TEXTILE AND FASHION DESIGN

冯叶　——二九研究所

指导教师 – 张宝华

灵感来源于对创造世间花草的造物主的遐想。作品以梭编蕾丝线为主要材料，以幻想中的花草为主题，使用了微钩的手法，在探究微钩工艺新的创作方法的同时，制作出成组的软雕塑作品。

染织服装艺术设计系 DEPARTMENT OF TEXTILE AND FASHION DESIGN

姜珊梓　三生三世

指导教师 - 臧迎春

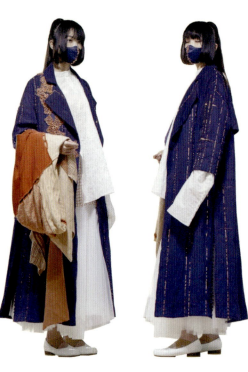
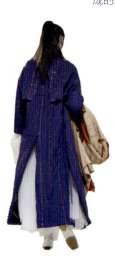

本系列设计灵感来源于敦煌壁画中的供养人像，提取其款式、色彩及图案，采用具有抗病毒性的紫铜和抗菌性的竹原纤维混纺而成的新型面料，制作出功能与审美兼具的现代服装。

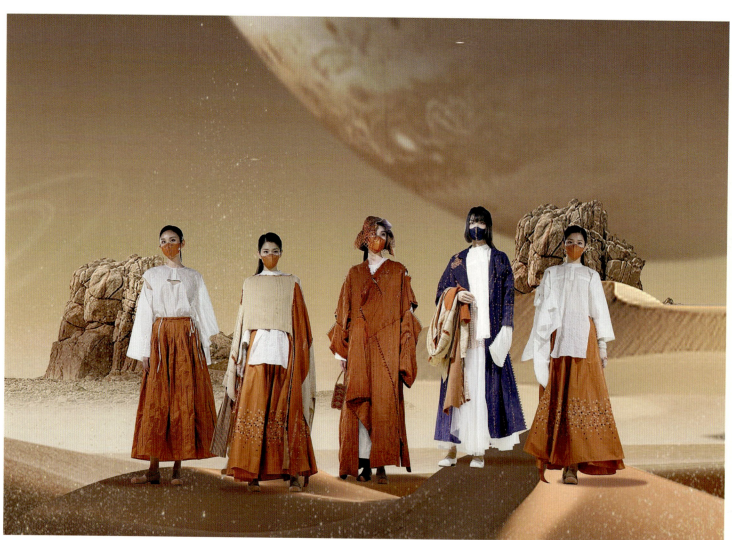

染织服装艺术设计系 DEPARTMENT OF TEXTILE AND FASHION DESIGN

陆冰洋 冬夜渐暖

指导教师 – 臧迎春

本系列灵感来自于藤壶，通过对其形态进行分析与图案转化，采用激光雕刻技术进行镂空雕刻的面料再造，以表达成长印记和被束缚后重获自由的愿望。廓型上则结合经典西装款式，并运用现代搭配方式呈现出独特的男装系列。

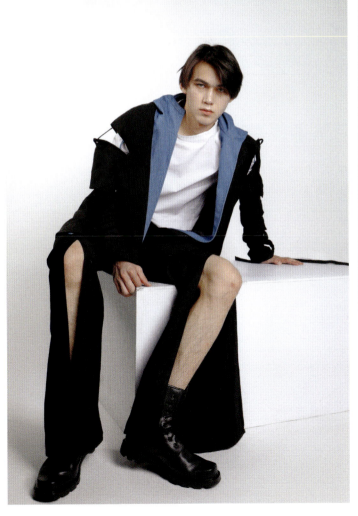
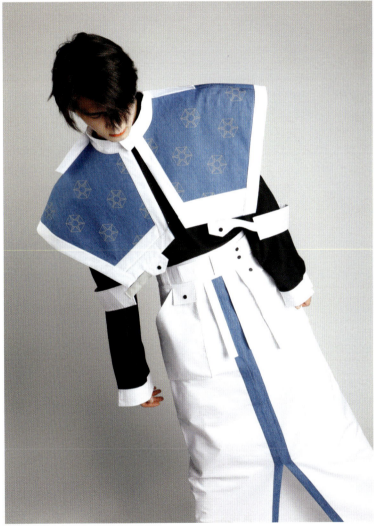

| 染织服装艺术设计系 | DEPARTMENT OF TEXTILE AND FASHION DESIGN | 谢伊雯　时光的裁剪 | 指导教师 – 李薇 |

本系列灵感来源于中国台湾原住民的"老人饮酒歌"。主要运用不同的光致变色材料与传统面料相结合，用包边拼接工艺来重新演绎"菱形纹"，让原始与科技相谈甚欢，让时光的流逝焕发出新的生命之美。

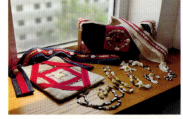

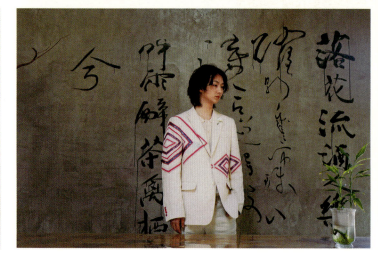

张紫阳　半梦

指导教师 – 李薇

源于超现实主义画家马格利特的画作，他的画总是荒诞的、矛盾的，给予日常物品新的寓意。因此，作品里将服装材料与非服装材料拼接，褂衣与西装拼合，将拼缀结构与现代图案融合在一起。在寓意新旧对立的同时，也赋予清代对襟女褂一种新的生命力。

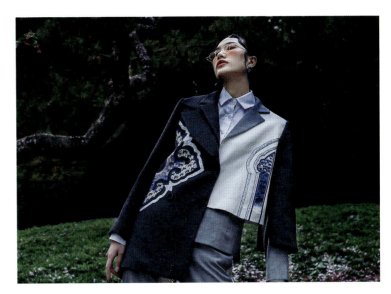

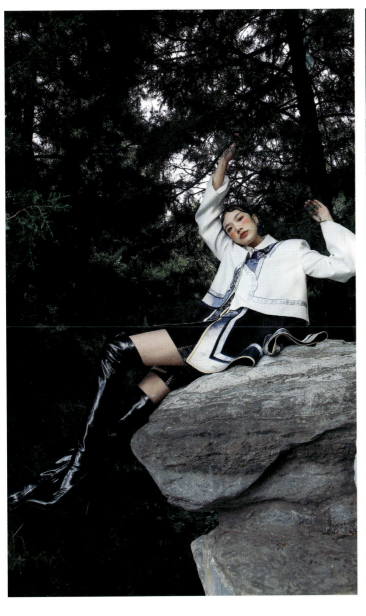

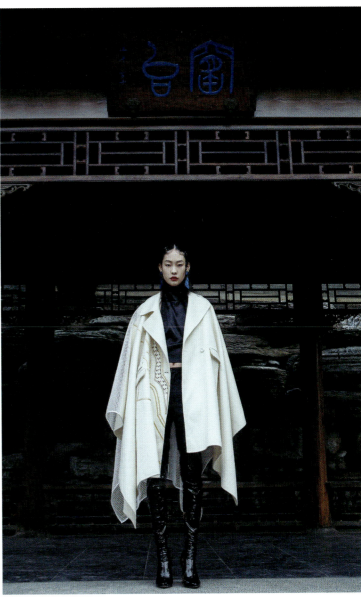

染织服装艺术设计系 DEPARTMENT OF TEXTILE AND FASHION DESIGN

王蔚云　蝶图腾

指导教师 – 张宝华

设计以水族马尾绣为灵感，以蝴蝶为主题，将马尾绣的构图、造型、色彩等图案特征进行提炼和转化，用现代设计的表现方式呈现民族化的图案，并结合数码印花、电脑刺绣等工艺表现出马尾绣独特的浅浮雕效果。

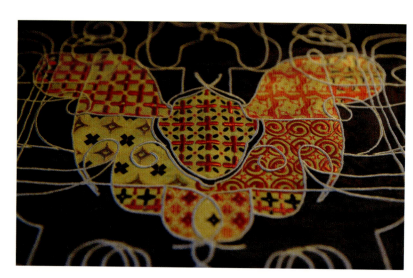

染织服装艺术设计系　DEPARTMENT OF TEXTILE AND FASHION DESIGN

党东堃　情绪盒子

指导教师 – 王悦

作品以重复的立体肌理表达年轻人在当下社会的迷茫情绪，探索了模块化服装在人与情绪互动中的表达方式。模块的形状从千鸟格演化而来，可进行自由组装、替换和拆卸，软糯的材质和柔和的色彩有助于缓解人们的负面情绪。

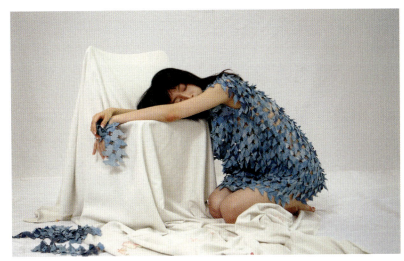

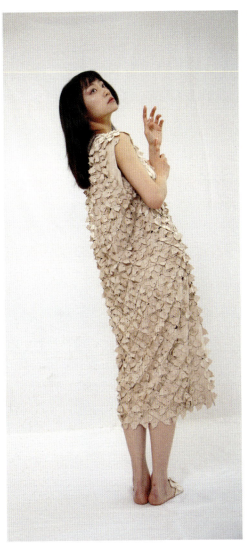

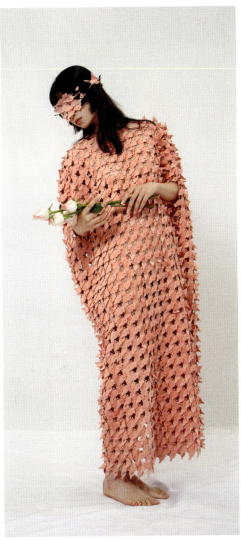

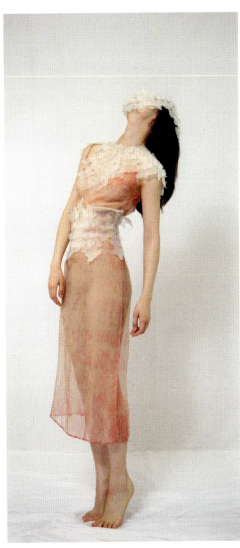

| 染织服装艺术设计系 | DEPARTMENT OF TEXTILE AND FASHION DESIGN | 甘玉莹　大道至简 | 指导教师 – 鲁闽 |

万物最开始的时候一切都是最简单的，纵观整个婚纱史，早期婚礼服饰被赋予了简明深刻的意义，本系列以"大道至简"为主题，基于新冠肺炎疫情背景结合当下流行趋势探寻婚纱设计的极简方向。

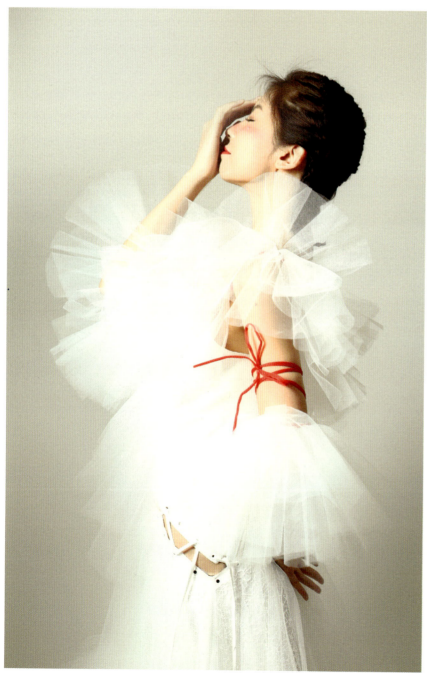
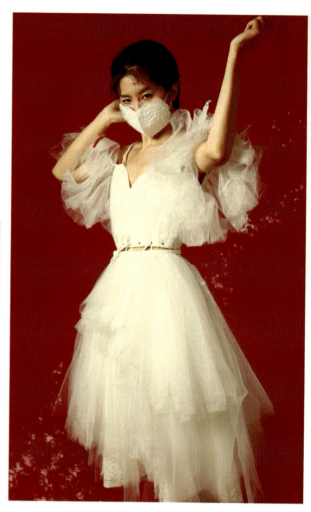
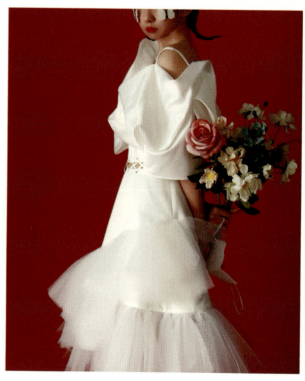

李玲　　MIAO·语　　　　　指导教师 – 贾京生

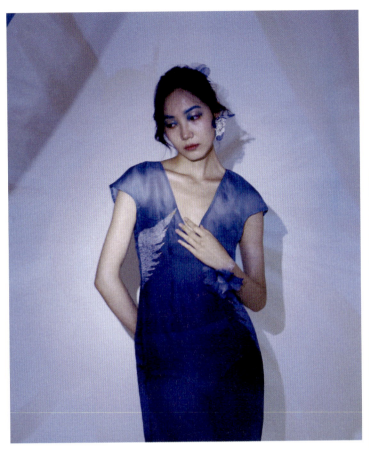

设计主题为"MIAO·语",灵感来源于织金苗族蜡染图案中的小鸟花纹与蛇皮纹。通过对这两种经典图案进行提炼升华,保持其图案的原生特性,同时激发出图案之中蕴含的民族智慧与美学理念,创新其在现代礼服中的应用。

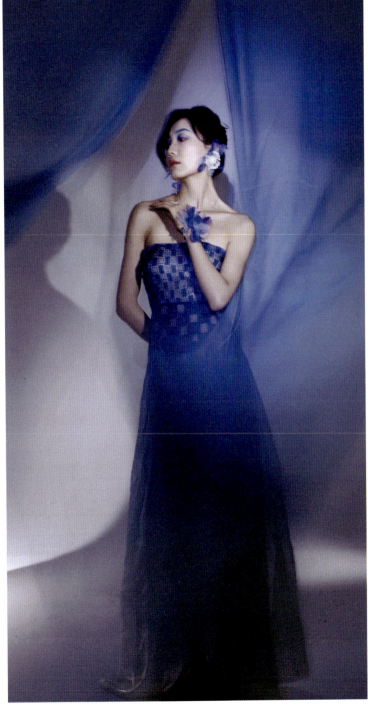

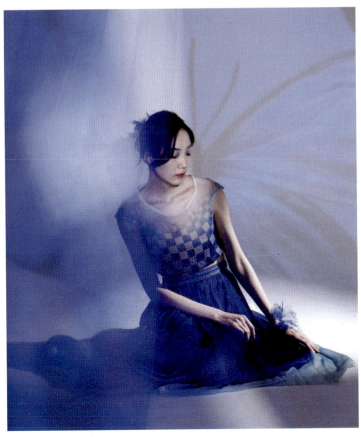

| 染织服装艺术设计系 | DEPARTMENT OF TEXTILE AND FASHION DESIGN | 李双东海 Out of the Box "跳出框架" | 指导教师 – 臧迎春 | 12 |

设计主题为"Out of the Box",短语释义为"跳出框架",本系列结合几何化版型与模块化设计要点,每套服装根据穿着者的不同需求可进行多种结构的组合与变形。设计系列打破了服装常规形态的边框,为服装的穿着方式提供了一种新思路。

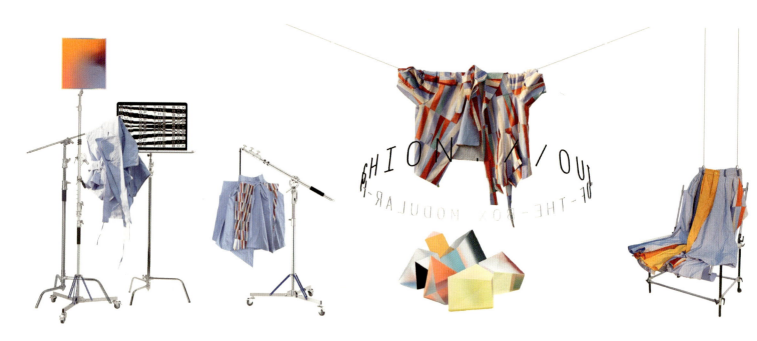

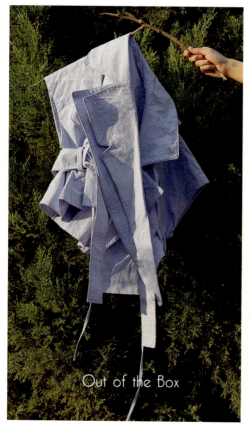

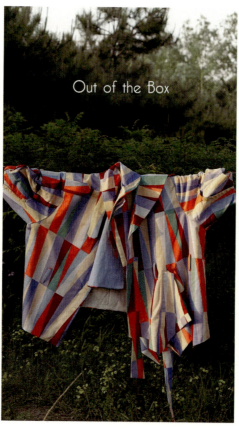

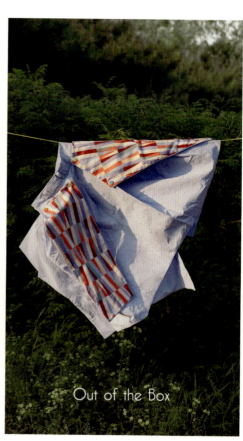

染织服装艺术设计系
DEPARTMENT OF TEXTILE AND FASHION DESIGN

李洋　防御

指导教师 – 臧迎春

《防御》以生物壳体与身体的防御作用为灵感，通过数字设计与数字制造交互下的服装设计方法，探索3D服装设计语言与数字制造技术的融合将如何重塑服装与身体的关系，创造出虚拟与现实的"再化身"。

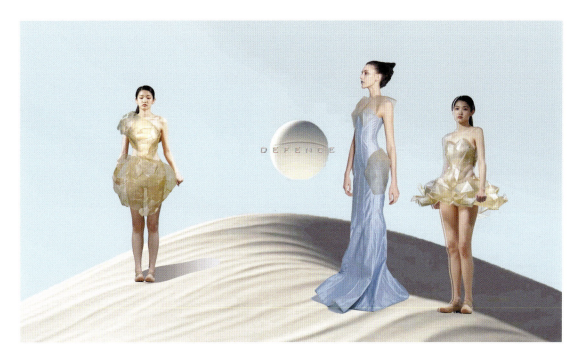

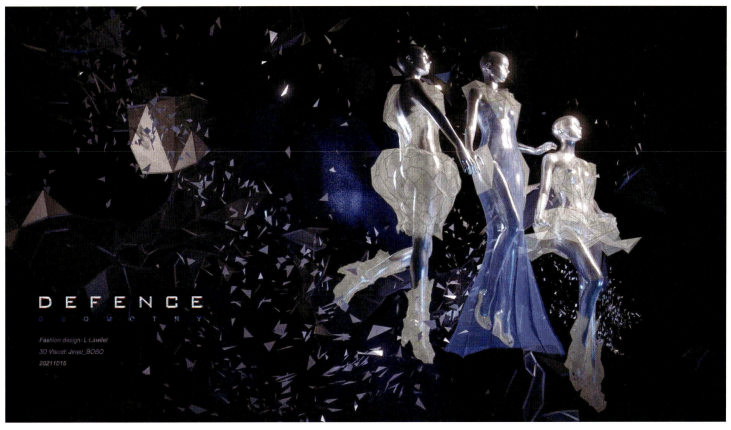

| 染织服装艺术设计系 | DEPARTMENT OF TEXTILE AND FASHION DESIGN | 李艺斐　镜 | 指导教师 – 张树新 |

一切的开始源于对自我的剖析，人可被视为无数符号的集合，作品是作者碎片化记忆的外现。虽充满自我娱乐的性质，但希望观者能像读一本书一样，"读"出作品中的文字，触发不同的联想和感受，在作品之外延续它的意义。

染织服装艺术设计系　DEPARTMENT OF TEXTILE AND FASHION DESIGN

李雨霏　属于我的永无乡

指导教师 – 李迎军

永无乡是《彼得·潘》的虚构岛屿，隐喻着永远的童年。设计取材自承载着作者的童趣快乐和奇思妙想的孩童美术课，将能够体现孩童审美的纯粹、稚拙的涂鸦、手工转化为服装语言应用在成人女装中，在纷繁的都市生活中为自己构建一个"永无乡"。

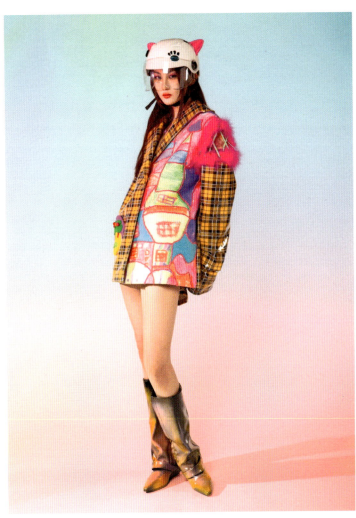

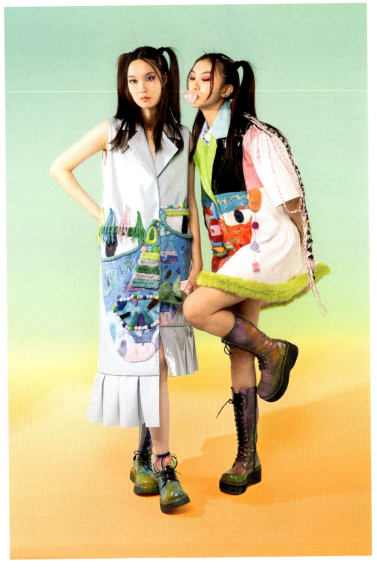

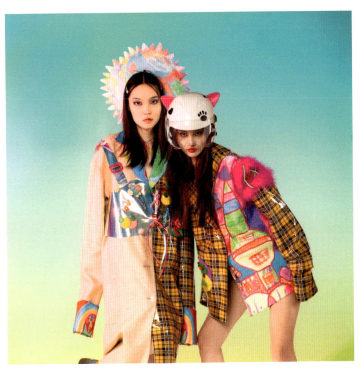

| 染织服装艺术设计系 | DEPARTMENT OF TEXTILE AND FASHION DESIGN | 孙意超　绽放 | 指导教师 – 杨建军 |

此装置艺术作品以唐代敦煌壁画中华盖图案为灵感来源和设计素材，通过对其常见的火焰宝珠纹、莲花纹、卷草纹、璎珞纹、网格纹等进行创新性设计应用，在借鉴原有造型基础上结合当代审美意识，寻求突破古朴肃穆氛围的表现方式。借助创造富有内涵的装置形象，显现灵动与华美融为一体的艺术特征。

染织服装艺术设计系　DEPARTMENT OF TEXTILE AND FASHION DESIGN

滕汶臻　新百家衣

指导教师 – 肖文陵

设计主题为"新百家衣"，立足于民族服饰文化发展的立场，以传统百家衣再设计为出发点，将传统百家衣图案通过计算机生成图形来呈现，将传统服饰图案与当代技术结合应用在女装设计中，对中国传统百家衣进行当代的转换与表达。

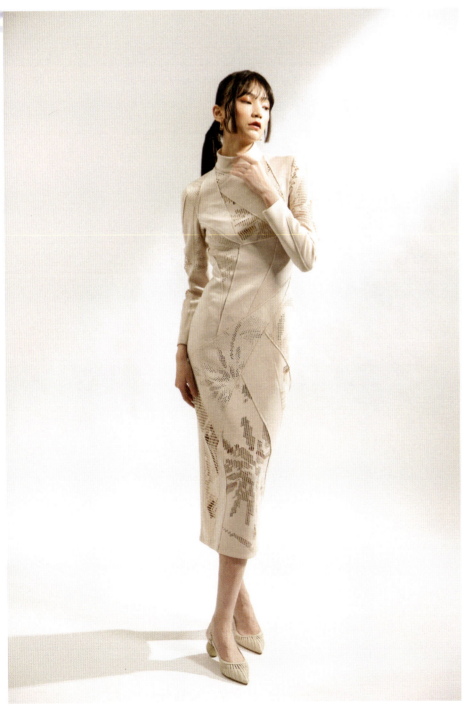
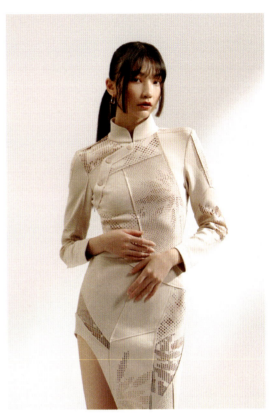

| 染织服装艺术设计系 | DEPARTMENT OF TEXTILE AND FASHION DESIGN | 王琳　　角落 | 指导教师－肖文陵 |

灵感源自废弃的建筑空间：脱落的墙皮、破碎的玻璃、墙角的蛛网……不完美是存在的状态，区别于对精美极致的追求，寻求质朴时尚在优雅维度的更多可能。作品基于环保理念，采用废旧电线，通过手工钩针编织的方式塑造出一种历经岁月冲击和磨砺后的美感。

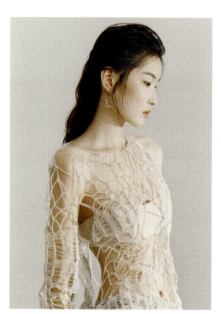
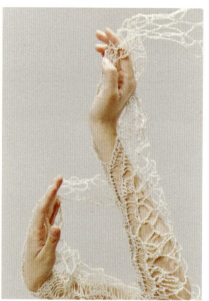
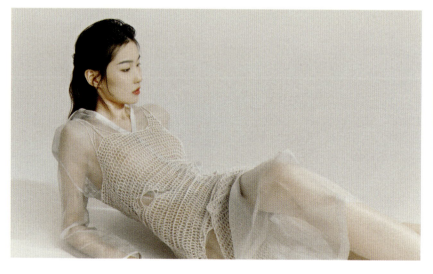
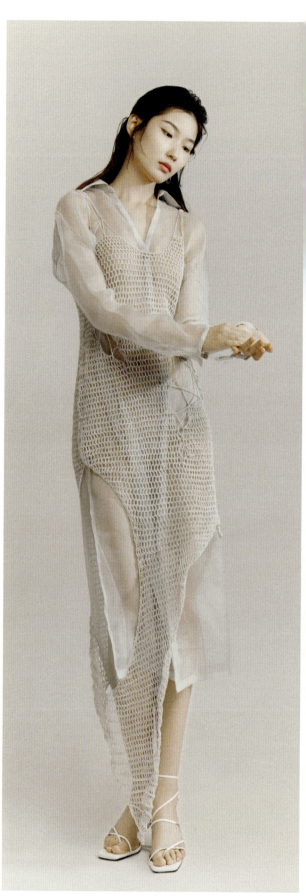

王文娟　风

指导教师 - 王悦

"解落三秋叶，能开二月花，过江千尺浪，入竹万竿斜。"作品灵感来源于本是看不见、摸不着的风。通过户外服装设计，将服装作为风的载体，以重构的方式来表达空气的流动，用不同的拆装方式去捕捉风的形态。

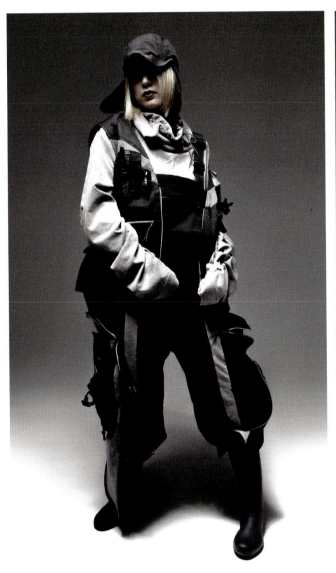
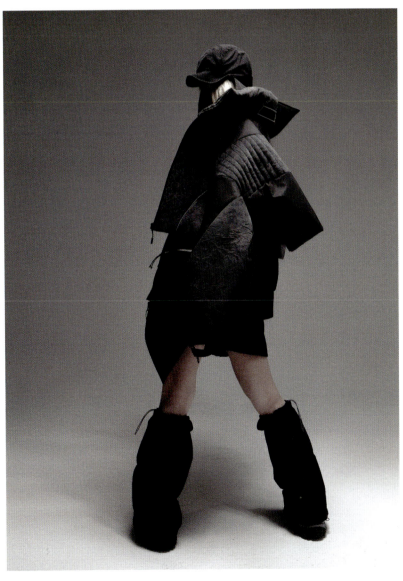

| 染织服装艺术设计系 DEPARTMENT OF TEXTILE AND FASHION DESIGN | 向奇　诙谐曲 | 指导教师 - 李莉婷 |

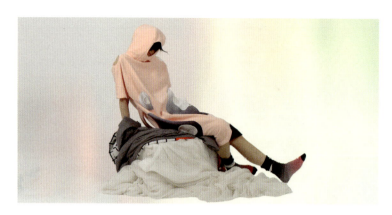

作品将熟悉的居家场景元素融入服装设计中，色彩灵感来源于年轻男性群体随性、"松弛"的居家空间，以靓丽的色调、活泼的印花图案和新旧衣服的重组，来呈现轻松的"日常"居家生活状态，适应多功能、多场景的居家着装新需求。

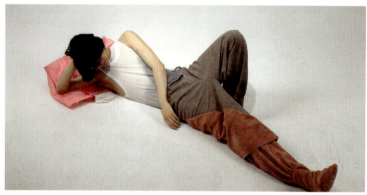

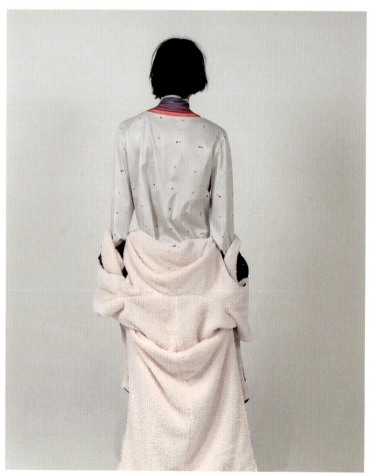

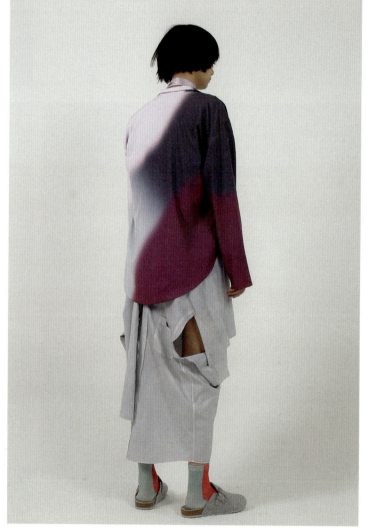

染织服装艺术设计系 DEPARTMENT OF TEXTILE AND FASHION DESIGN

许晶　时间的痕迹

指导教师 – 李迎军

敦煌莫高窟第432窟于西魏建窟，西夏重绘，两个时期的图案双生一窟。西魏时期土红色调的图案热烈温暖，自由灵动；西夏时期石绿色调的图案风格清冷，格律规整。设计作品借助窟内对立共生的这两类图案，表达敦煌艺术中时间的痕迹。

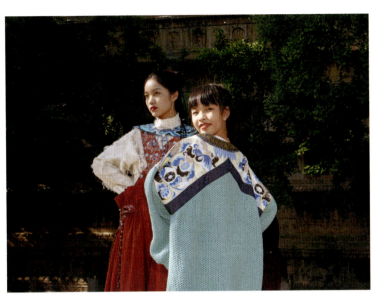
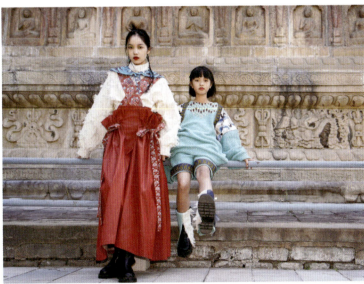
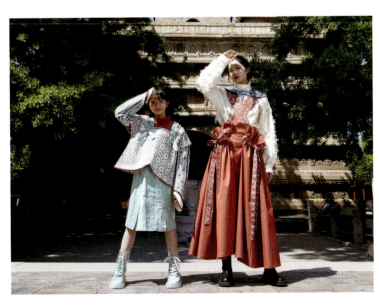
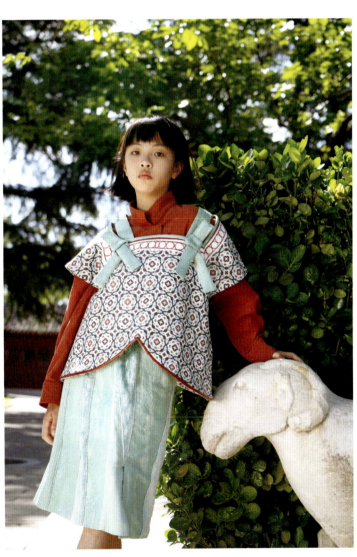

染织服装艺术设计系 DEPARTMENT OF TEXTILE AND FASHION DESIGN

张晓峪　锦旎印象

指导教师 – 张红娟

作品提取并拆解新疆花毡元素与包具进行结合设计，以"煦"和"逸"两个系列展开，突出游牧民族的生命崇拜和自由自在的生活意味。作品使用传统游牧制毡工艺结合天然纤维手工制作，形成独特的平面及肌理效果。同时也强调可持续与环保理念，让所有材料得到充分利用。

染织服装艺术设计系 DEPARTMENT OF TEXTILE AND FASHION DESIGN

钟金叶　共生

指导教师 - 张树新

我们所遇之美好皆来自这颗璀璨的星球，从海洋到陆地，从陆地到天空，自然界的动物与人类共生、共存，我们都是这美好盛景的见证者。此组设计也正以此为灵感来源，四幅壁挂设计分别为海、陆、空三个主题，最后一幅则是海陆空三个空间的融合，将动物元素与其代表的环境空间相结合，以此来展现自然之美。正所谓予自然以仁，自然予我之美，如此循环往复，生生不息。万物共生，需要每一个人用行动来保护环境。

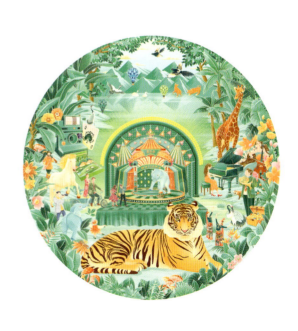

董越冬　　李梦怡　　杨雅芸　　白祎祥

蒋成亮　　武文杰　　谢雨杉

鲍国震

陶瓷艺术设计系

DEPARTMENT OF CERAMIC DESIGN

主任寄语

今年的新冠肺炎疫情对同学们的毕业创作产生了巨大的影响,许多的不确定性因素,使你们的身心不由自主地关心时代并对生命产生更多的尊重,这是大学课程里给不了你们的深刻体验,而你们在这异常困难的时刻所表现出来的抗压能力和优秀的作品比之常态化的课程学习让老师更觉安慰和感动。

陶瓷是由人类发明的在物质形态上最接近"永恒"的材质,而"永恒"在人类文明的进程中无论之于肉体还是精神都是极为本源的话题。所以陶瓷艺术才具有了世界性的审美共性和超越文化与意识形态的语言方式。

陶瓷艺术是人类文明史上的"百科全书"。它既属于物质也属于精神;既是设计也是工艺;既是绘画也是雕塑;既是艺术也是科学;既是生活也是历史;既是平面也是立体;既高贵永恒又朴素脆弱,你们借助陶瓷艺术获得了极为不同的劳作与心智的全面协调与提升,这是你们的人生财富,也是你们认识世界与社会的特殊"工具"。

"独立之精神,自由之思想"不仅是清华老校训,更是这个时代弥足珍贵的品质和青年人最应具有的优势,这 10 个汉字的伟大内涵由你们通过各自富于才情的新的艺术形式来获得传递,用你们优秀而真诚的作品将古老的陶瓷艺术永葆青春是老师对你们最深切温热的期盼。

董越冬　然后，我们感受到了风

指导教师 – 白明

风，是现代人最常接触的自然，无形的风在记忆中留下了多样的姿态。白瓷如风，以其形、色、质、声呈现。"我试图在白瓷中寻找风带给我的感动。"

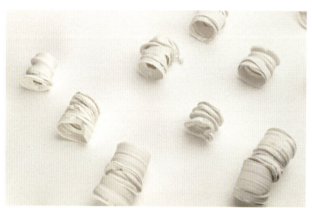
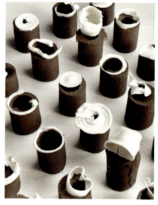
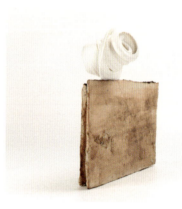

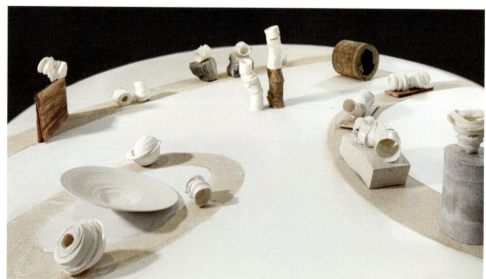

陶瓷艺术设计系 DEPARTMENT OF CERAMIC DESIGN　　李梦怡　云中／融雪／望　　指导教师 – 尹航

本创作以空气凤梨专用花器为主题，以展现空气凤梨与陶瓷花器结合的视觉形象为主要目的，尝试打破植物与花器的固有关系，将原有印象中，植物生长在花器中或生长于花器上，转化为植物与花器之间多向空间的互动。

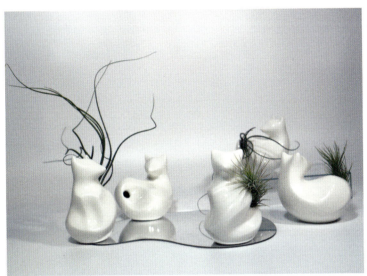

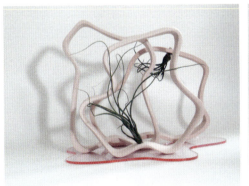
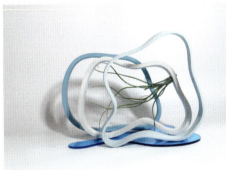
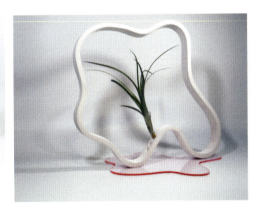
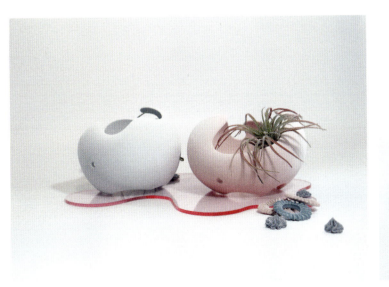

| 陶瓷艺术设计系 | DEPARTMENT OF CERAMIC DESIGN | 杨雅芸 迷城飞鸟 / 花呓 | 指导教师 – 章星 |

作品以探究陶瓷彩绘装饰为创作出发点，共分为两个系列。通过借鉴岩彩绘画技法，使用泥绘、釉上釉下彩绘及釉绘相结合的陶瓷绘画方法，对陶瓷彩绘装饰进行创新性探究。

白祎祥　序系列—乡音 / 空·白 / 好奇心

指导教师 – 尹航

作品以跳刀工艺为主要创作语言，通过挖掘传统陶瓷工艺的新型表现形式，力图找到传统工艺在当代艺术语境下的地位、作用与意义。

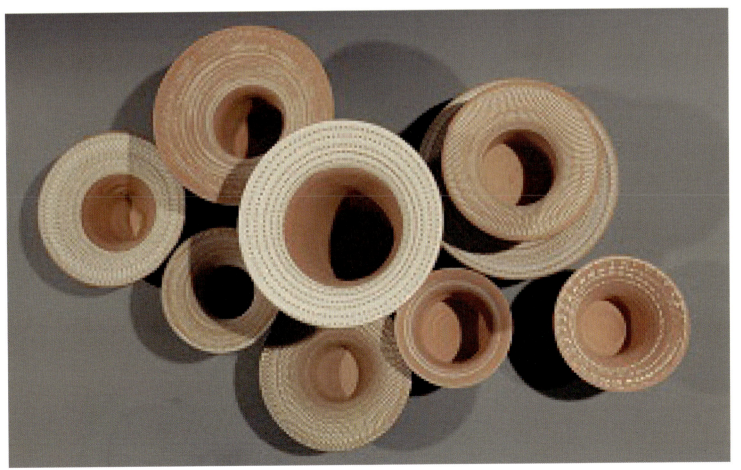

| 陶瓷艺术设计系 DEPARTMENT OF CERAMIC DESIGN | 蒋成亮　五彩春兰图纹系列 / 青花五彩南豆图纹系列　指导教师 – 章星 |

釉上五彩经明清两朝至今，仍不断推陈出新、经久不衰。作品试图从传统釉上五彩的装饰技法和色彩关系的角度出发，充分发挥五彩装饰之所长。结合自主设计的画面和纹样，创造出既具传统韵味又具现代装饰特质的五彩作品。

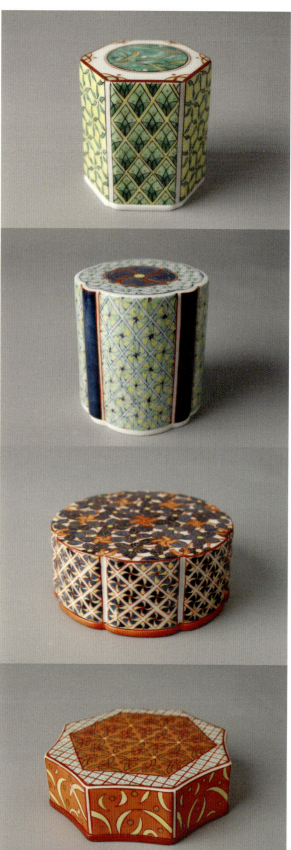

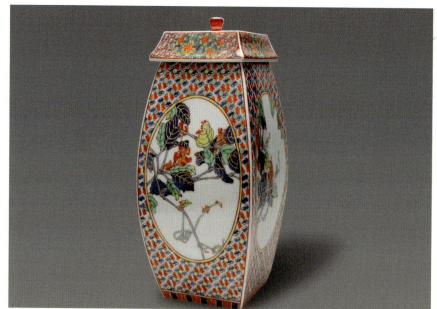
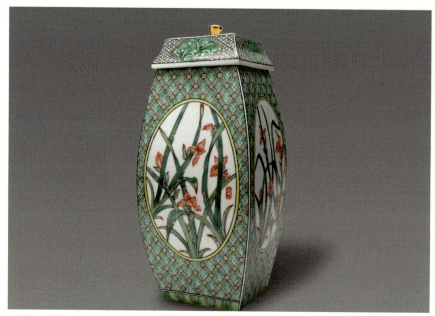

武文杰 圣山 / 无界 / 梯形与非

指导教师 – 白明

以"秩序"为议题，组合为形式，探索陶瓷艺术在审美上的可能性。"秩序"既呈现着作品本身的样貌，又蕴含了某种宇宙观，看似变动不居、混沌无序，却又有着某种内在秩序——相互渗透、联结的协调状态。

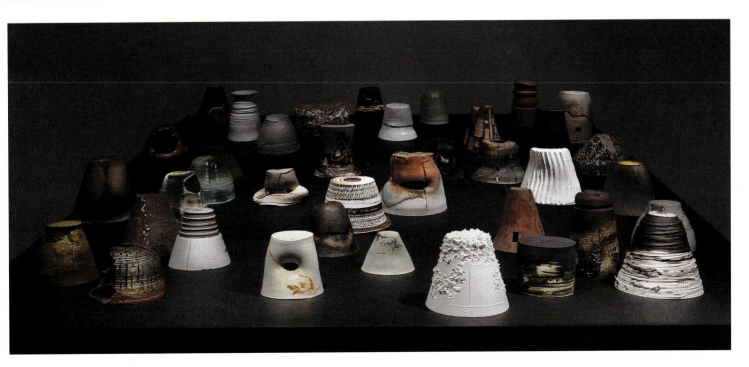

| 陶瓷艺术设计系 DEPARTMENT OF CERAMIC DESIGN | 谢雨杉　化石 / 寻古探遗 | 指导教师 – 邱耿钰 |

本课题旨在探究镶嵌工艺在陶艺创作中的运用。这两组作品分别以"化石"、瓷片作为镶嵌物，它们经由陶瓷烧成过程被永久地记录、保存。

鲍国熹　编织篮系列 / 编织花器系列 / 编织盘

指导教师 – 邱耿钰

系列作品将植物编织技法引用至现代陶艺创作中，令陶瓷材料呈现出新颖而独特的视觉效果。

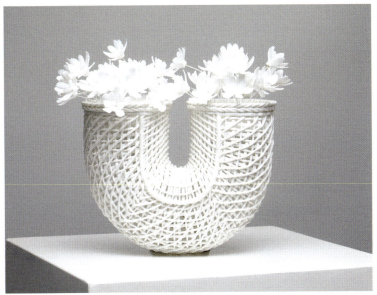

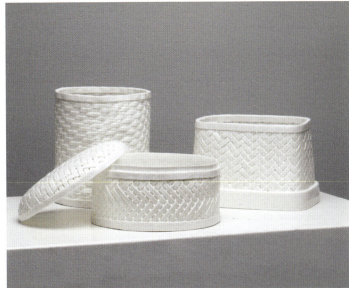

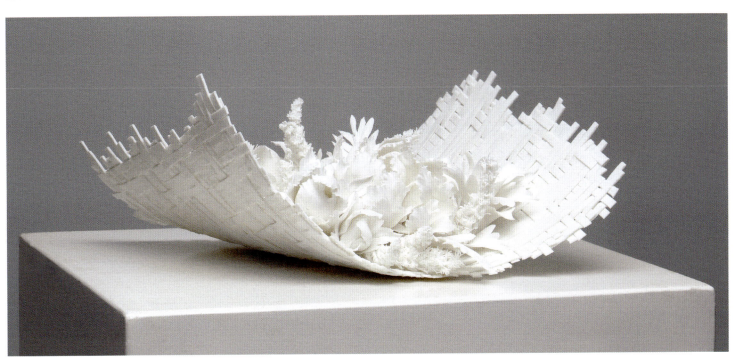

DEPARTMENT OF
VISUAL COMMUNICATION

视觉传达设计系

主任寄语

视觉传达设计是一门基于传播媒介探讨视觉信息有效表达的学科，当今的媒介环境已以数字化为主，向人工智能领域发展，在未来的"元宇宙"，信息的视觉传播将呈现怎样的样态，对于今天的学生来说，提供了无限的可能和想象的空间。

同时，疫情常态化影响着人们的学习、生活，社会发展和世界局势面临着危机与挑战，不断遇到的新问题和不确定性必然影响着同学们毕业创作的观念和表达。但难能可贵的是，同学们依然秉持对未来的乐观、创新的探索、独立的专业思考，展现出了高水准的作品完成度和多样的视觉风格。

视觉传达设计系作为清华大学美术学院（原中央工艺美院）成立时开设的三个专业系之一，六十多年来积累了丰富的教学和学术资源，需要我们在教学中很好地传承；同时，清华大学雄厚的多学科资源，也为专业的未来发展提供了全面的支撑。因此，在毕业创作作品中也折射出了我们的教学理念，那就是培养拥有正确价值观，具备全面专业能力素养和全球视野，具有专业核心价值的塑造基础和多元、开放的学术发展理想，具备良好的理论素养、明晰的判断力，面向未来、可持续发展的复合型人才。本科、研究生毕业创作作品无疑是人才培养理念实施成效的具体检验。

清华大学刚刚走过 111 周年，美术学院也将迎来 66 周年，视觉传达设计系的老师和同学们将共同面对未来的挑战，本着行胜于言的清华学风，注重文脉传承，关注学科前沿，稳健扎实前行。祝同学们未来学习和生活一切顺利，实现自己的人生理想。

| 视觉传达 设计系 | DEPARTMENT OF VISUAL COMMUNICATION | 曾仪　　九歌 | 指导教师 – 周岳 |

乐清细纹刻纸视觉上表现出别致的繁密的装饰风格，可以为插图创作提供丰富的灵感来源。毕业创作选用《楚辞·九歌》为文本，试图使乐清细纹刻纸的视觉特征在插图创作实践中得到应用。

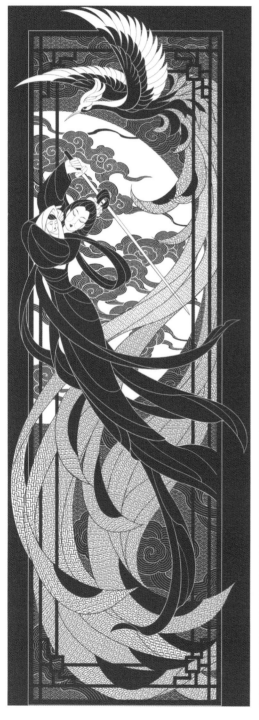

赖雪休　载空

指导教师 – 陈磊

"载"与"空"分别是用来表示最大与最小的汉字。本作品从展示数学之美出发，将混沌理论中的"奇异吸引子"与MBTI人格测试结合，使测试结果吸引子公式结合，为使用者建立可通过AR观察的"虚拟雕塑"。

| 视觉传达设计系 | DEPARTMENT OF VISUAL COMMUNICATION | 钱晢妮 题壁直播间 | 指导教师 – 李德庚 |

"题壁直播间"是一个情绪驱动的远程书写系统。作品利用数字技术表现题壁的自由诗意之美与汉字书体的气息流转之美。"以一种新的方式来看待今天的古意"是本作品传递的重要信息。

实时时间&江南古镇意象｜生成诗歌文本
诗歌文本由「九歌——人工智能写作系统（THUNLP-AIPoet）」生成

五月 & 河水 → 五月雨不歇 / 今朝霁若何 / 晚来新涨急 / 一叶有馀多

情绪｜生成动态书法字体
人脸情绪由「旷视Face++」识别 / 书法字体基于「zi2zi」生成

喜 怒 悲 静

视觉传达设计系 DEPARTMENT OF VISUAL COMMUNICATION 萧婷之 启航 指导教师－赵健 39

这是一本漫画书； 这是一本可以动的漫画书； 这是一本可以走进去看的漫画书； 这是一本关于航海故事的漫画书； 这也是一本关于拯救的漫画书。"我们启航，拯救地球！"

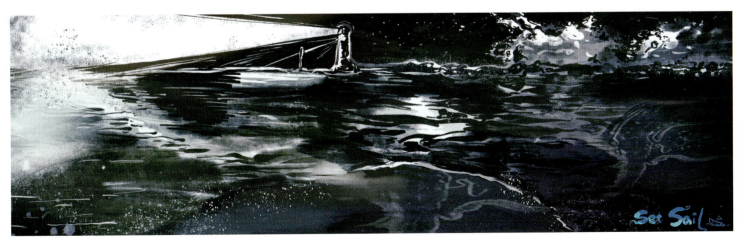

| 视觉传达 设计系 | DEPARTMENT OF VISUAL COMMUNICATION | 袁也　立书 | 指导教师 – 王红卫 |

汉字的书写过程蕴含着丰富的空间运动关系。"波势"是隶书最核心的特征，其笔画形态的"波势"与书写过程形成的"空间波势"具有直观的联系。本作品将书写轨迹的空间曲线与字体笔画形态相结合，形成特殊的视觉语言。

赵雁南　呼吸协奏曲

指导教师 – 赵雁南

我们为何呼吸？新冠肺炎疫情全球化时代，呼吸不只是为人忽视的寻常声音，更是人类自身生命流转的乐章。《呼吸协奏曲》引导人们释放呼吸的生命之声，通过麦克风交互，感受气息与声效的交织，塑造具有生命美感的数字影像。

| 视觉传达设计系 | DEPARTMENT OF VISUAL COMMUNICATION | 郑卓　回到雪村 | 指导教师 - 李德庚 |

"雪村是一个已经消失的名字，我和父亲回到这片曾经叫作雪村的土地，将远走他乡的人们重新带回这里。"创作取景投向城市化这一急剧变化，观察不会再回到土地的人们，表达乡村流出人口的精神困惑与生存状态。

付俊宏　抬头有个村

指导教师 – 顾欣

随着中国部分传统乡村的消逝，各地展开了名村村志的编写工作，目的在于留存宝贵的传统村落文化。此次设计以作者的家乡抬头村为例，以设计的方式更加完整地表述村志的整体氛围和视觉面貌，弥补了传统文本村志的表述局限。

视觉传达设计系　DEPARTMENT OF VISUAL COMMUNICATION　　金娅辰　铸剑　　指导教师 – 周岳

《铸剑》是鲁迅先生的一部神话历史题材小说，以复仇故事来体现在世界历史发展进程中的"理想的人性"。本作品旨在探索从现代平面设计的角度出发，将先秦金银错工艺视觉风格转化为插图设计。

刘慧至　酉阳杂俎节选系列插图　　指导教师 – 陈楠

本作品对唐代墓志纹样展开研究，将其造型语言进行总结提炼，并实践于唐朝志怪题材的插图创作中。希望通过此次研究和创作提出一种新的插图风格，并向观众展示唐朝不多为人知的志怪文化，在传承文化的同时进行再创造。

视觉传达设计系 DEPARTMENT OF VISUAL COMMUNICATION 刘玉晴　昆虫记 指导教师 – 陈楠

本作品是以法国昆虫学家让－亨利·法布尔所著《昆虫记》为蓝本展开的设计创作。在视觉表现上，作品将稚拙艺术与立体主义艺术风格结合作为表现手法，以手制立体书作为载体进行呈现。

视觉传达设计系 DEPARTMENT OF VISUAL COMMUNICATION

任青　情绪日记　　指导教师 – 赵健

情绪影响着我们的身心健康，及时识别自己的情绪可以让我们主动对其进行调整。《情绪日记》是一款以树木图形为测试手段的情绪测试 App，通过对树木人格测验理论进行图形化设计，以达到情绪测试的娱乐目的。

| 视觉传达设计系 | DEPARTMENT OF VISUAL COMMUNICATION | 谭歌　酿酒大师 | 指导教师 – 黄维 |

从"酒"字中抽取出"酉"字，并与酒瓶、人头形态相同构，构成不同种类的潮玩"酿酒大师"形象，诙谐可爱。运用 AR 技术将虚拟环境和物理环境相叠加，让玩家可以在探索虚拟空间的同时，达成玩具角色的任务目标。

视觉传达设计系 DEPARTMENT OF VISUAL COMMUNICATION　　王译晗　云游长白　　指导教师 – 赵健

本次毕业设计作者将自己的家乡——长白山作为设计对象，以当地特有的生态资源、科学信息、人文信息等资料为内容，试图以视觉化信息设计的方式进行长白山自然景区数字博物馆的设计研究与实践。

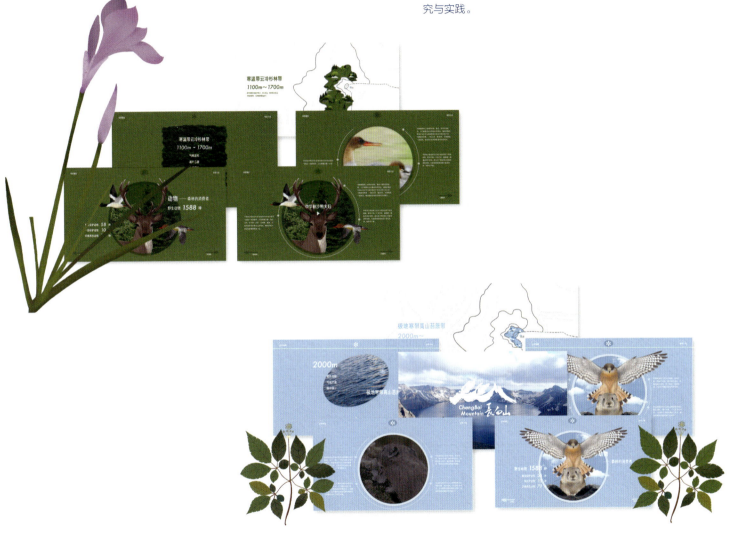

| 视觉传达设计系 | DEPARTMENT OF VISUAL COMMUNICATION | 吴冰玉　你的门神 | 指导教师 – 原博 |

作品基于对朱仙镇木版年画的精神内涵、内容题材、视觉风格与工艺的研究，尝试透过创意设计的介入，将门神形象进行 IP 化和品牌化再造，以探索年画现代转化的新形式，使传统工艺与年轻时尚的审美风格相结合，再次活跃于现代生活中。

视觉传达 DEPARTMENT OF
设计系　 VISUAL COMMUNICATION

吴宇涛　闹红火

指导教师 – 陈磊

深藏在黄土高坡上的山西剪纸具有独特的艺术风格，其中蕴藏着"寓巧于拙"的民间智慧。本作品以山西剪纸表现民俗社火活动，并探索剪纸的动态设计表现，让民间剪纸回归人们的视野，非物质文化遗产有新时代的演绎。

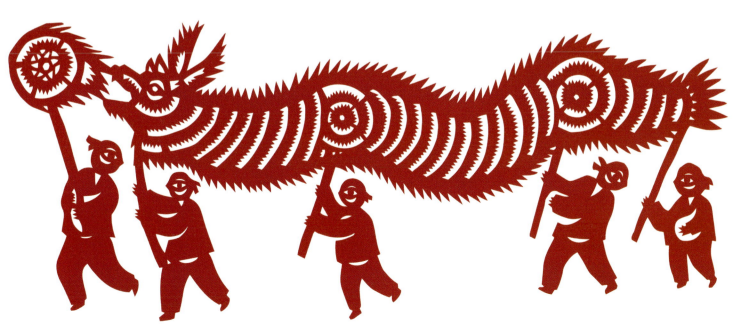

| 视觉传达设计系 | DEPARTMENT OF VISUAL COMMUNICATION | 徐婷　花语娃娃 | 指导教师 – 原博 |

《花语娃娃》系列插画是对杨柳青年画娃娃题材的当代性设计探索，选取了十种被人们赋予美好寓意的花卉，由花朵幻化出的可爱娃娃们在花丛中嬉戏，满载着吉祥"花语"降临人间，给人们带来了美好的祝愿。

徐颖　The Mountain

指导教师 - 原博

受新冠肺炎疫情和现实条件的制约，城市中的人们像是被围困在砖笼里的鸟，身体走不出去，心灵飞不起来。作品借插图与绘本创作，期望引导人们在虚构的"此山"中获得"游"的体验，以精神性的自然享受，舒缓现实压力。

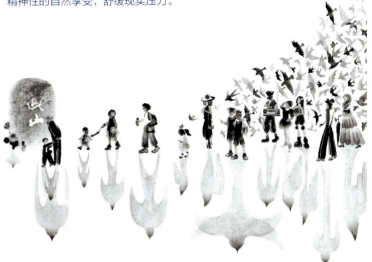

| 视觉传达设计系 | DEPARTMENT OF VISUAL COMMUNICATION | 张梅　她 | | 指导教师 – 陈磊 |

在网络时代，女性的生活处境随着信息传递的方式而改变。作品使用投影的形式，通过模拟社交平台界面等信息传达的方式，再现女性在网络时代中的生活处境，引导大众对当下女性话题的讨论和思考。

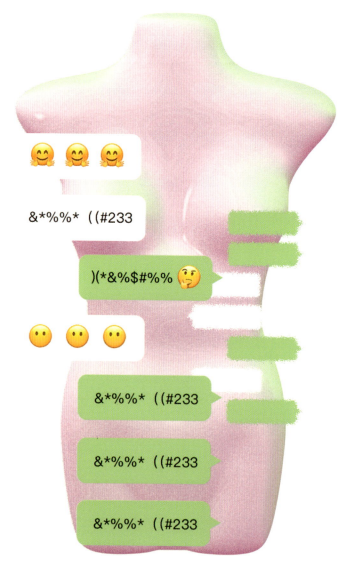

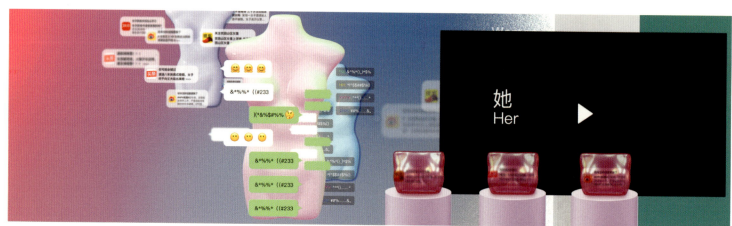

| 视觉传达设计系 | DEPARTMENT OF VISUAL COMMUNICATION | 张诗莹　财市场 | 指导教师 – 周岳 |

《财市场》的创作从中国传统的财神形象中来，通过结合当代年轻人的现实需求，并借助互联网的交互方式作为媒介进行创作。以网络发红包为场景，用波普艺术略带诙谐幽默的创作方式去表达今天的年轻人对财富的看法。

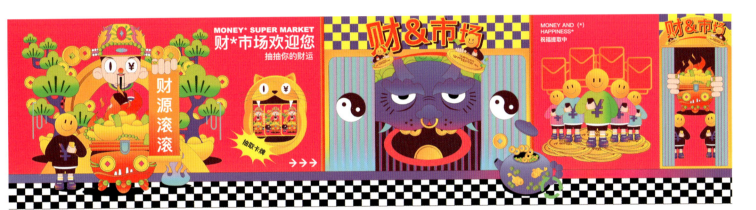

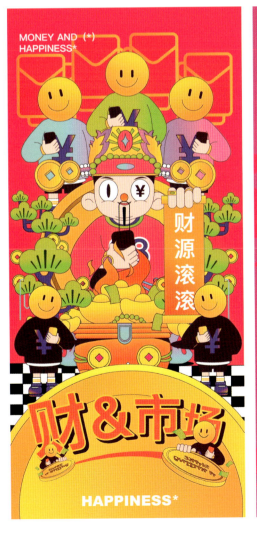

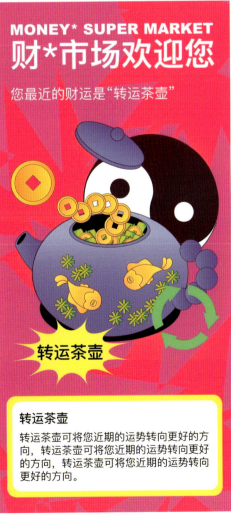

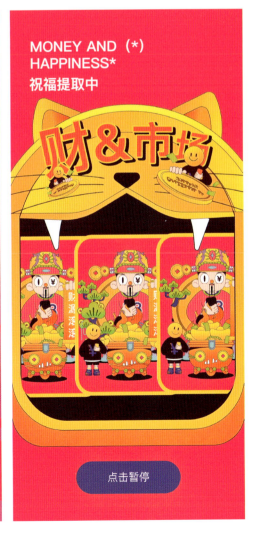

| 视觉传达设计系 | DEPARTMENT OF VISUAL COMMUNICATION | 张鑫 | Hi Greener 多形态品牌形象设计 | 指导教师 - 黄维 |

该设计是一套具有多形态标识应用的品牌形象设计。通过明确适用场景、凝练品牌核心价值、选择恰当的识别元素、寻找合理的创意方法和增加丰富的视觉表现，创建一套多形态品牌形象识别，目的是加大品牌形象和谐价值传播。

支良 一束阳光，一栋楼

指导教师 - 向帆

阳光，不可捉摸，又时刻变化。自然光照又与居住环境、生活水平、社会结构息息相关。作品多视点地揭示一栋"Y"形高层住宅楼中不同时间、不同楼层、不同户型自然光照的差异。并以此为入口，洞悉一个社区的多元性。

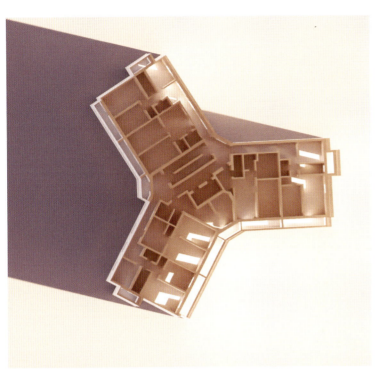

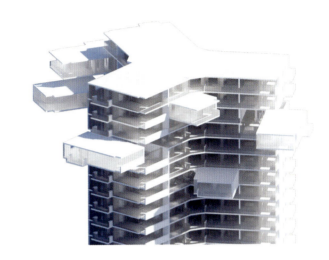

DEPARTMENT OF ENVIRONMENTAL ART DESIGN

环境艺术设计系

主任寄语

2021 至 2022 学年度，清华大学美术学院环境艺术设计系毕业班学生及指导教师在院校领导的正确指导下，积极应对新冠肺炎疫情变动，以饱满的热情适应环境、拥抱变化，探索新形势下有序、高效开展各类教学科研活动的应对之策，将疫情带来的"限制"转化为创新教学科研模式的"契机"。2022年也是环境艺术设计系成立 65 年，走过花甲之年的环艺系始终坚持教学与设计实践双螺旋发展路线，保持环艺系在教学实践中理论联系实践的光荣传统。针对毕业生的指导，教师们用心研讨课题，聚焦生态与可持续、新农村建设、服务国家需求、国际竞赛等视角组织毕业生选题，在指导中，教师们用心点燃学生热情、灵活调整辅导方式、合理把握推进节奏，及时对学生们的问题与困惑给予积极回应，全力保障毕业设计与论文的质量，为学生们步入社会或开启新的学习之旅打下坚实基础；毕业生们以乐观向上的心态全情投入，体现出积极的学习热情和饱满的工作量。本年度我系共有本研 50 余位毕业生，在师生积极、高效地互动下取得了令人欣喜的毕业成果。

值此毕业之际特举办毕业展，在疫情反复、环境变动的约束条件下同学们积极乐观应对，以设计之笔图绘环境艺术设计新面貌。同学们也必将以此为新起点，不忘初心、砥砺前行，不断为社会创造更大之价值、抵达人生更高境界。在新时期，环境艺术设计系将继续秉持开放包容、兼收并蓄的态度，努力构架新时代艺术与科学的桥梁，谱写环境艺术设计系更美好的未来，为国家为民族培养更多合格的栋梁与人才。

| 环境艺术设计系 | DEPARTMENT OF ENVIRONMENTAL ART DESIGN | 孟昭　社区微型催化器 | 指导教师 – 梁雯 | 60 |

在数字时代背景下，本方案聚焦于社区商业街区公共空间的微更新设计，以北京市海淀区双榆树社区作为调研对象，引入"空间数字化介入程度"的街区分类方法以精准定位针灸点，并提出系统设计框架来指导社区微更新。

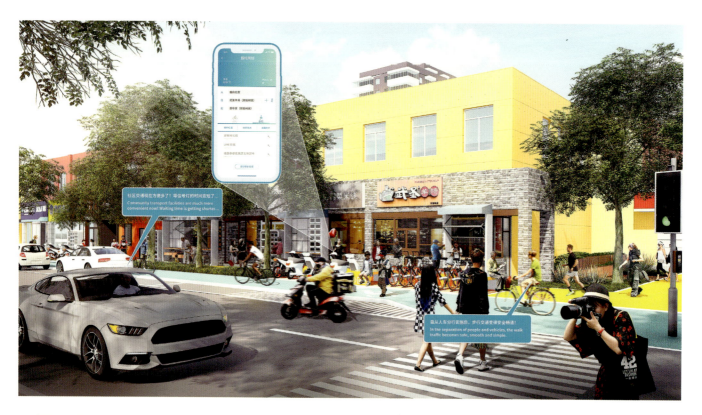

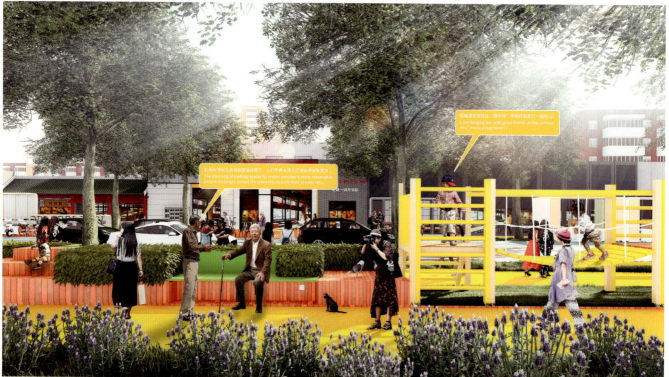

环境艺术设计系 DEPARTMENT OF ENVIRONMENTAL ART DESIGN

钱瑾瑜　重建宇宙

指导教师 – 苏丹

"重建宇宙"是一场意大利未来主义的回顾展，反映未来主义提倡的"现代精神"。展品包含了未来主义多个领域的284件展品，旨在探讨以虚拟技术为手段，以空间为对象，以呈现方式为目的的展览设计策略。

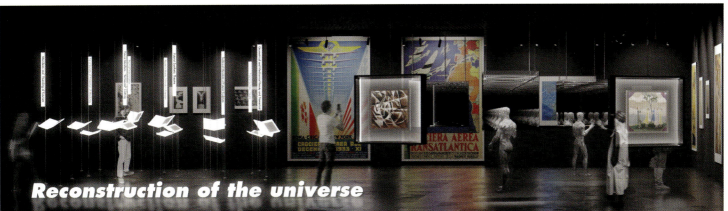

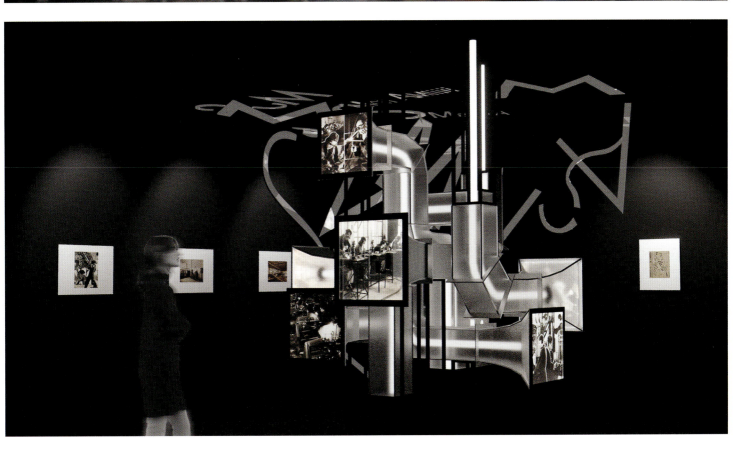

环境艺术设计系 DEPARTMENT OF ENVIRONMENTAL ART DESIGN

陶怡锦 后疫情时代北京四惠东社区街道动态适应性设计

指导教师 – 周浩明

新型冠状病毒（COVID19）使城市生活发生了巨大变化，大多数社会活动都受到严格控制，或者只有在一定条件下才允许，公共空间的使用方式发生了改变。通过对四惠东地铁站附近社区街道进行设计实践，以模糊街道边界、控制出行量、利用街道空间资源的手法使街道具有动态适应性，更好地适应起起伏伏的疫情；构建能够针对疫情"事前防御、事中应对、事后恢复"的后疫情时代健康社区街道。

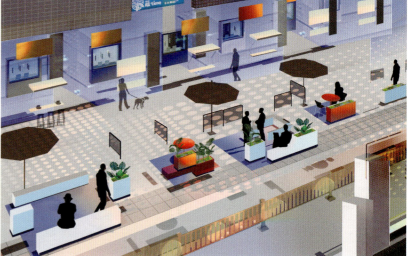

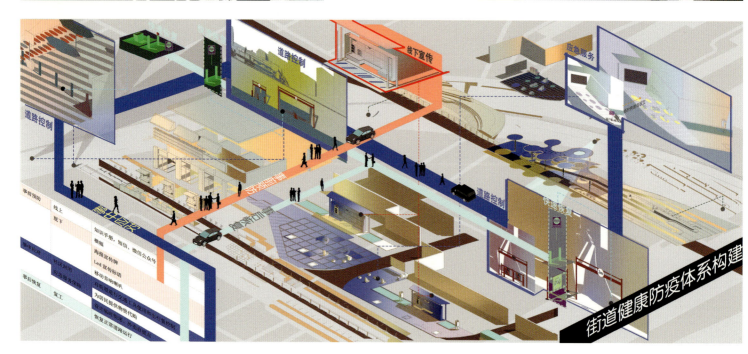

王壮壮　陪伴

指导教师 – 于历战

基于宠物陪伴的适老化家具设计，是在满足老人和宠物猫基本需求的基础上，使家具成为两者互动的桥梁，拉近老人与宠物猫之间的距离，促进两者之间的互动交流，降低老人的孤独感，营造人宠共处的和谐氛围。

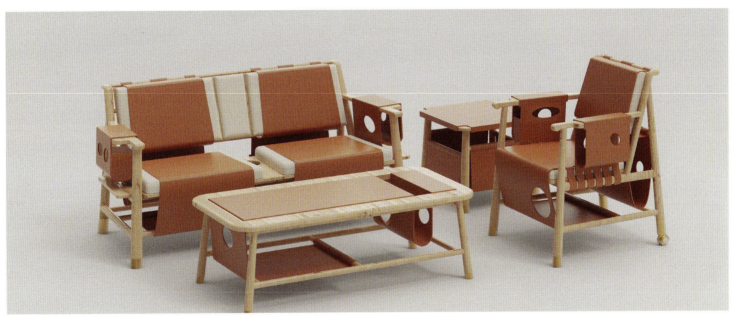

伍汶奇　灯影重重

指导教师 – 梁雯

《灯影重重》目的在于建立临时性的元宵情境，用装置介入的方式，重塑人与人、身体与城市公共空间的关系，用以消解过度的商业氛围和虚拟影响。通过运用数字技术，创造了三个讲述团圆、祈福、合作的城市公共空间游戏装置。

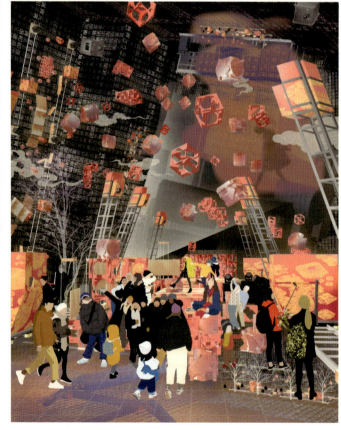

环境艺术设计系 | DEPARTMENT OF ENVIRONMENTAL ART DESIGN

余佩霜 运河意象——通惠运河至张家湾运河文化景观概念设计

指导教师 - 黄艳

一个新的大运河北端景观路线的总体规划，六个景观节点的意象营造将构建新的运河意象连续体。设计从景观元素的置入到景观活动的营造，让参与者成为提升大运河景观意象可见性的推动者。

环境艺术设计系　DEPARTMENT OF ENVIRONMENTAL ART DESIGN　　曾叶青　奶奶的推推桌　　指导教师 – 刘铁军

从情感化设计出发对适老家具进行设计研究。此套家具从乡村老年人的行为以及情感需求出发，为其在院落中的种植、休息、用餐等行为提供机会与条件，通过家具给老年人带来心灵上的慰藉。

环境艺术设计系 DEPARTMENT OF ENVIRONMENTAL ART DESIGN | 陈美伊 | 香山饭店室内陈设设计 | 指导教师 – 李飒

香山饭店室内陈设设计以美化酒店空间环境、贴合贝聿铭先生的建筑主体思想为设计目的。酒店大堂四季厅、大堂吧、客房空间为主要设计空间，通过对其空间进行室内设计的同时，打造三条特色化主题陈设——岫云、冰裂、倚菱。

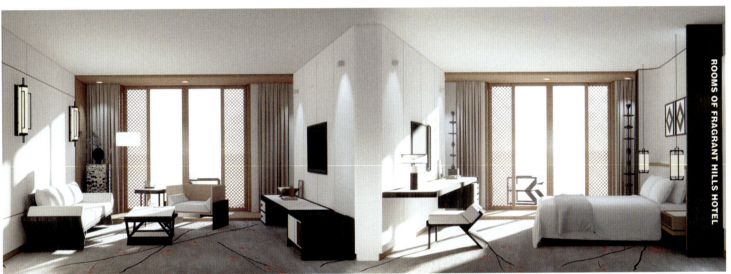

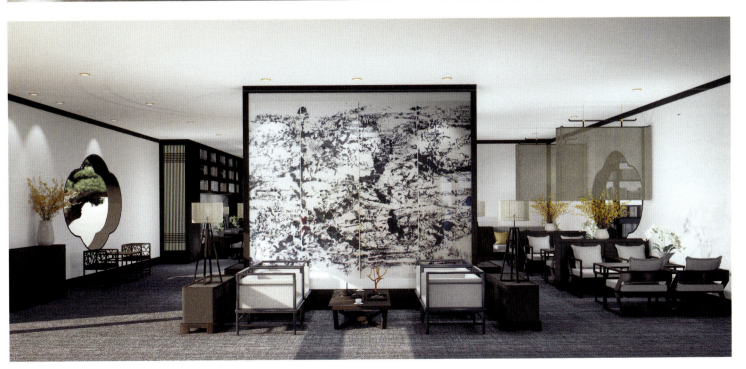

环境艺术设计系 | DEPARTMENT OF ENVIRONMENTAL ART DESIGN

胡清淼 景观绩效评价体系下的南湖世园会生态公园景观优化

指导教师 – 方晓风

世园会的兴起很大程度上改善了城市生态环境，但也暴露了许多共性的问题，"重表面、轻质量"风气盛行，而造成这种局面与我国缺少评价管理机制、对景观效益的评估体系尚不完善有着密不可分的关系。

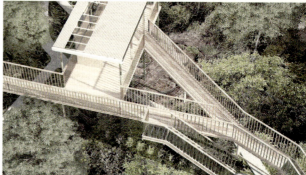

景观绩效评价体系下的
南湖世园会生态公园景观优化
View of the South Lake World Association Ecological Park in the Landscape Performance Evaluation System

20世纪九十年代以来，环境问题在全球范围受到前所未有的重视，城市建设带来的资源匮乏、环境污染等问题日益显现。如今，我国也面临着同样的处境，随着环境问题的日趋突出，"绿色"、"生态"、"可持续"等关键词成为热点，各地积极建设"自然融合型"城市，筹备大型生态公园，以世园会为首的设计实践争相举办。

Since the 1990s, environmental issues have been increasingly attached importance to unprecedented emphasis on unprecedentedness, and urban construction has become increasingly highly prominent. today, today, my country is facing the same situation. With the increasing environmental problems, 'green', 'ecology', 'sustainable' become hot spots, and actively build 'natural integration' cities, preparations large ecological parks, and the design practice headed by 'the World Garden'.

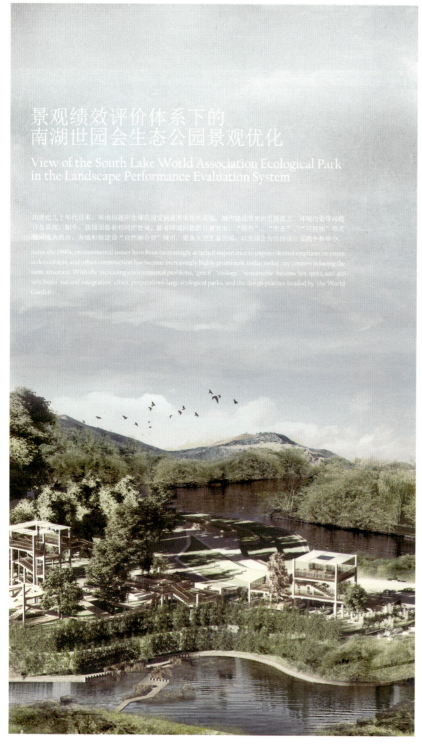

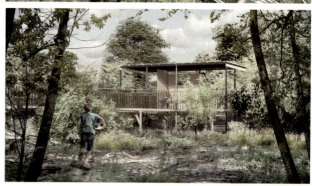

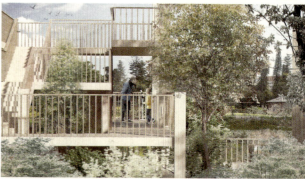

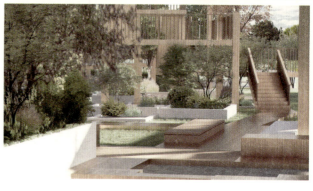

环境艺术设计系 DEPARTMENT OF ENVIRONMENTAL ART DESIGN

林靖岚

空中豫园——地域文化传承背景下的上海豫园商城改造设计研究

指导教师 - 杜异

以地域文化传承视角作为设计切入点对豫园商城进行更新研究，探索存量发展时代下特色商旅区的再生策略。通过对地域文化的发掘和转译来提升空间的体验感和品质感，实现城市文脉、历史记忆与物质空间的有机融合。

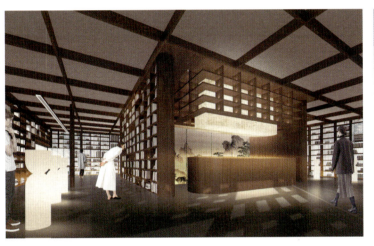
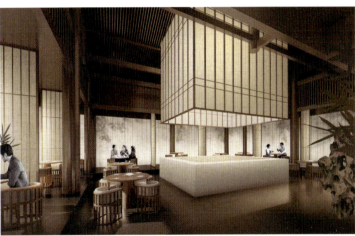

| 环境艺术设计系 | DEPARTMENT OF ENVIRONMENTAL ART DESIGN | 刘赋霖 | 基于技术的智慧养老模式下的适老空间设计研究 | 指导教师 – 张月 |

本设计基于"智慧养老"概念，把利用先进科技改善适老居住环境、提高老人生活质量作为研究目的，把"空间"作为切入点，探索"智慧养老"模式与适老空间的结合方式。空间视角分为从空间设计的角度来看智慧型养老空间和空间设计相关技术在智慧养老空间中的使用两部分。从空间设计的角度出发，是探索智慧养老模式下衍生出的各类服务与设备对空间设计的改变，从而提高智慧养老空间内软、硬环境的适老性，提高空间与智慧养老的配合度。

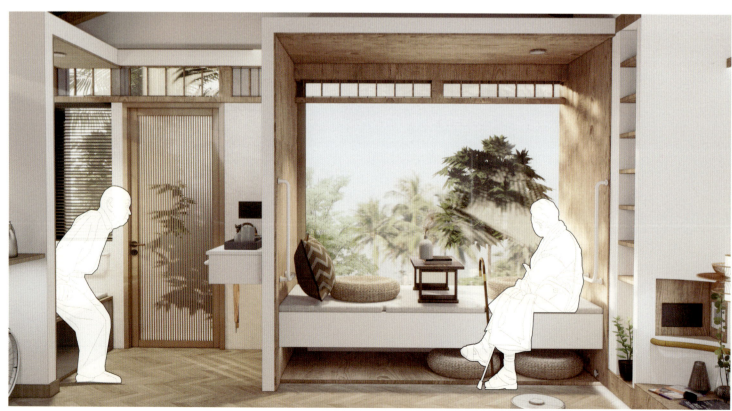

环境艺术设计系 DEPARTMENT OF ENVIRONMENTAL ART DESIGN

栾家成　　悦智；叠山　　　　　　指导教师 – 刘铁军

悦智叠山适老家具设计在使用中增强老人感情交流，通过益智游戏再次开发智能，延缓智能衰退。兼顾老人日常生活的需求，丰富业余生活。缓解现代老人因社交范围的缩减而产生的心理健康问题，让老人由安度晚年变为欢度晚年。

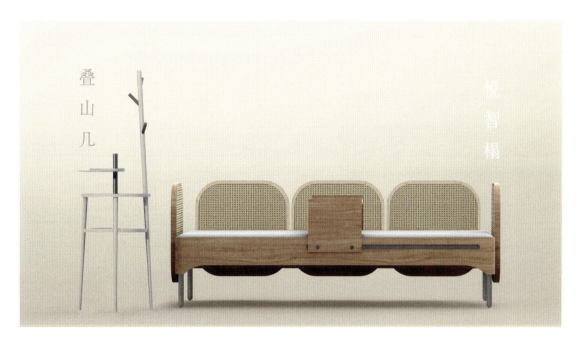

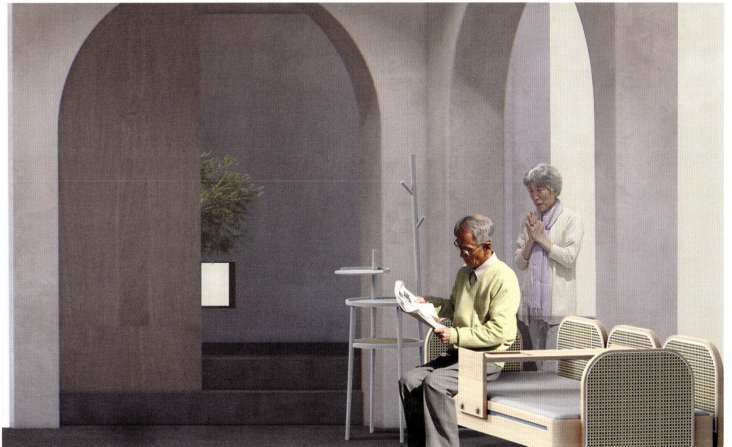

吕雨轩 — 肌肤之目——触觉体验视角下浴场空间设计研究

指导教师 – 张月

方案聚焦于肌肤触觉体验与空间设计的关系。选取《千与千寻》电影中四个场景，将其转化为公共浴场中温泉、蒸汽与桑拿等空间。借此探讨浴场空间内水体、水蒸气、材质、光照通风等因素与触觉的关系。

环境艺术设计系 | DEPARTMENT OF ENVIRONMENTAL ART DESIGN | 潘薪宇 | 大连市百汇多社区体育中心设计 | 指导教师 – 杜异

社区体育空间设计通过"社区"与"体育"的基本功能定义进行推导，以基础功能复合为前提，空间形态复合为手段，以体育文化与地域文化复合成为设计特征与评判标准，形成完整的设计过程和设计结果。

环境艺术设计系 DEPARTMENT OF ENVIRONMENTAL ART DESIGN

张强 合·和共生——西交民巷某四合院社区活动中心改造设计

指导教师 - 李朝阳

城市迅猛发展显现合院建筑与时代发展的不相适应性，北京四合院在当代要继承发展下去，须进行适应性改造。本设计基于社群角度思考，提出了一种根据需求引入相匹配的公共性业态，重拾院落合欢、社区融和的设计思路。

陈瑶

杜枚

金延航

黎书

梁茹茹

赵芷漪

周天

李隆潇

伊鹏郡

朱奕安

DEPARTMENT OF INDUSTRIAL DESIGN

工业设计系

主任寄语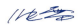

在人生最美好的年华你们相遇在美丽的清华园，用共同的努力一起播种梦想，用欢乐、友情、勤奋和收获编织成美好的青春记忆。

这一刻，也许别人很想知道你是如何通过玩游戏、打篮球、听音乐和聚会获得学位时，但只有你自己知道为了这一刻，你所付出的辛苦！毕业是对你最好的奖励，在那些熬夜学习、错过的享乐时光和睡眠不足之后，花点时间细细品味这份奖励，回忆那些值得回忆的时刻，更不要忘记感谢那些帮助你实现这一目标的人！

毕业是人生中激动人心的时刻，更是新生活的开始。教育是最强大的武器，你能用它来改变世界。相信自己，永远不要停止尝试，永远不要停止学习，全力以赴让未来的每一天变得充实。

追随你的激情，它将引领你实现梦想……

| 工业设计系 | DEPARTMENT OF INDUSTRIAL DESIGN | 陈瑶 | 智慧医疗下老年人住院就医的智能看护产品设计 | 指导教师 – 刘振生 |

在5G、云计算、物联网、人工智能、大数据等新技术的推动下，智慧医疗走进大众视野。本设计拟以老年人住院就医为主要研究场景，打造一款便于老年人使用、关切老年人情感需求的医用看护产品。

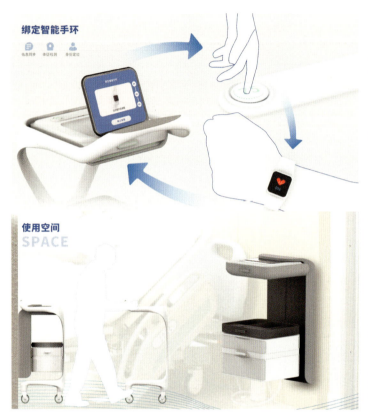

绑定智能手环

使用空间 SPACE

使用方式

轻触打开柜门

悬挂物品

首次点按抬起唤醒

点击操作/语音操作

挥动打开隔板

手动推动

点按抬起手环盒

朝手腕扣住

积极劝导设计方法

杜枚

指导教师 – 赵超

以为了人类福祉作为背景，结合劝导设计作为设计方法输出积极的设计想法，探讨这种方法是否可以规避在设计时可能会产生不利于用户的负面效果。

| 工业设计系 | DEPARTMENT OF INDUSTRIAL DESIGN | 金延航　体验经济背景下的智能购物车设计 | 指导教师 – 刘振生 |

以线下超市零售场景的购物体验为设计对象。通过对零售行业背景、场景、产品和用户需求的调研分析，提出有创新性的线下超市购物的产品服务系统。在新的服务场景下，顾客可以在线下购物时选择将大件商品（例如一箱饮料）下单支付后由配送服务配送到家。过程中智能购物车作为关键触点，顾客可以通过购物车上的扫码枪添加需要配送的商品。

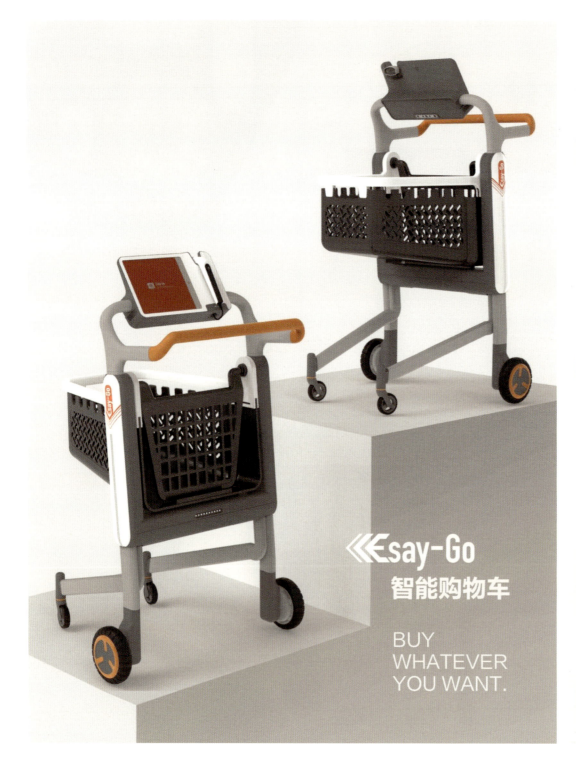
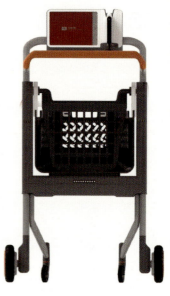
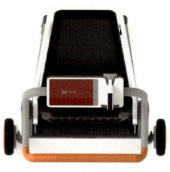
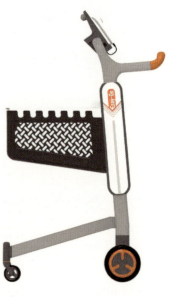

Esay-Go 智能购物车

BUY WHATEVER YOU WANT.

MAGIC-series: 分布式的制水净水设备

黎书 　指导教师 – 刘新

本设计基于分布式系统设计理论，针对云南省金平县农村缺水的地区，设计研发了系列制水净水设备。该设备应用了石墨烯材料，可以显著提高制水与净水的效率，提升当地供水系统的灵活性和多样性。

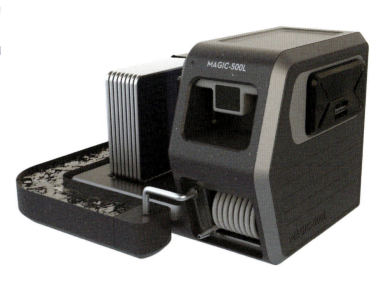

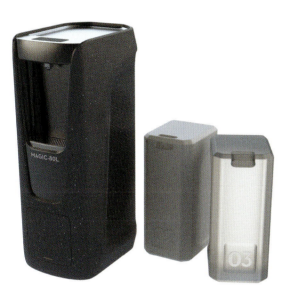

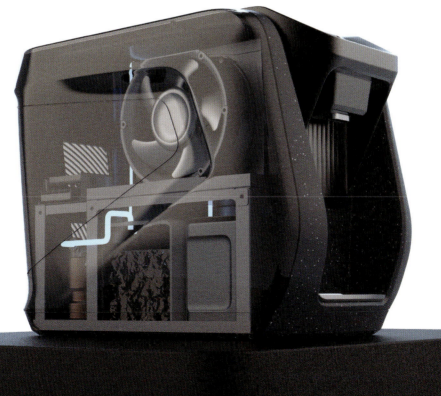

| 工业设计系 | DEPARTMENT OF INDUSTRIAL DESIGN | 梁茹茹 | 韧性社区的食物系统研究与设计 | 指导教师 – 刘新 |

该设计是一套基于韧性社区理念的在地化食物生产系统；结合自然农业和受控环境农业的优势，利用无土栽培技术，有效提升社区食物系统风险应对能力的同时，提供居民种植和交流互动的空间，具有社区景观及食物科普功能。

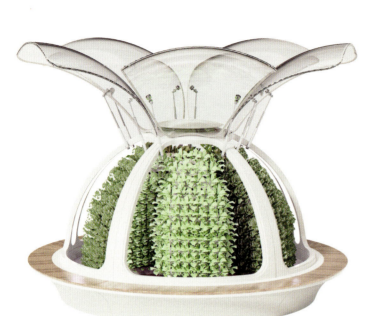
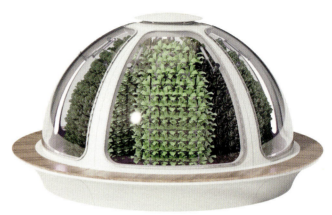
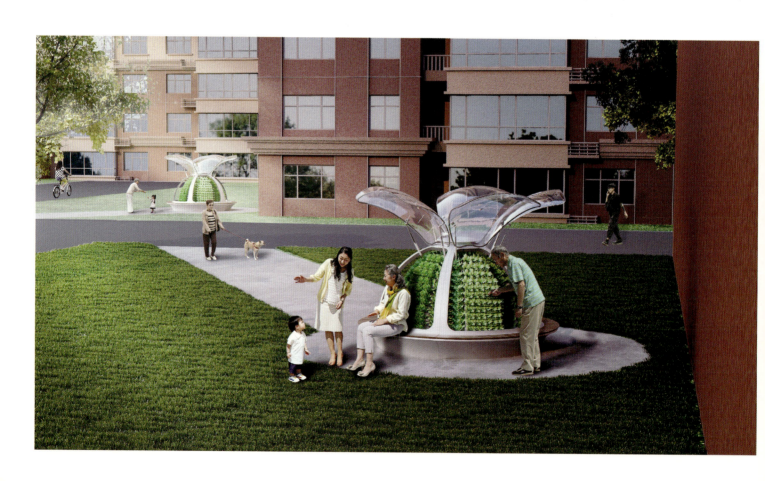

赵芷漪　健康支持性环境设计：建构健康小屋服务新模式　　指导教师 – 王国胜

本研究以健康小屋作为研究对象，建构以社区为单位、分级建设健康小屋的新模式。以健康信息管理为服务核心价值，设计关键服务触点与服务情景，为新模式下健康小屋的建设与运行提供完整的解决方案。

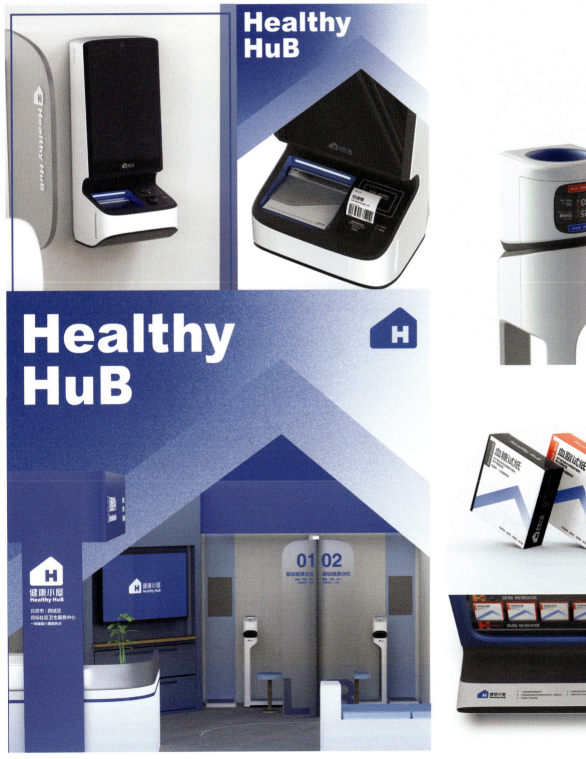

南亭城中村继续生长实验

周天　指导教师 - 刘强

该项目使用社区微更新的策略来激活南亭村社区。设计将商业街的闲置楼层改造成面向年轻人的新商业空间"新渡",并将废弃渡口改造成转译当地历史文化的展览场所,配套的公共服务项目和文化活动拓展了宗祠的公共性。

面向高铁枢纽母婴人群的创新设计研究——以杭州西站为例

李隆潇 指导教师 - 刘强

随着现代化建设水平提高,铁路服务与旅客的关系转变为以体验为导向的供需关系。面对母婴旅客的多样需求,以用户体验流程为轴线,构建服务设计体系来实现多元化的服务模式。

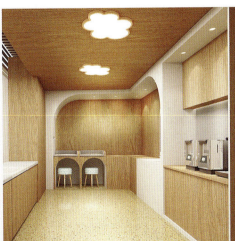

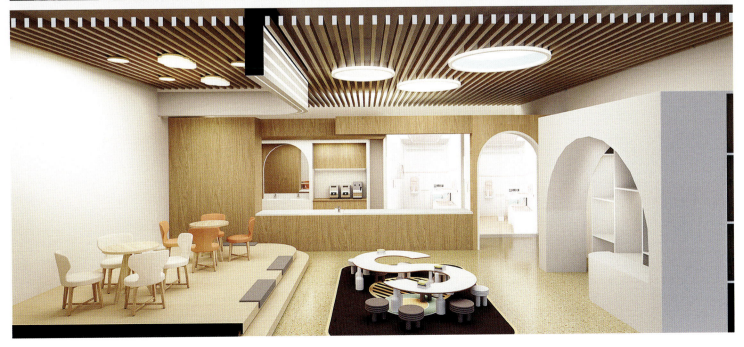

工业设计系 | DEPARTMENT OF INDUSTRIAL DESIGN

伊鹏郡　公路魅影

指导教师 – 张雷

"公路魅影"是一辆对标 2025 年城市年轻人群体，遵循环保理念并采用了电动化结构以及更加前卫的造型语言的电动摩托车，其致力于改变当前摩托车所面临的质量差、管理混乱、安全性差、国民认可度低等问题。

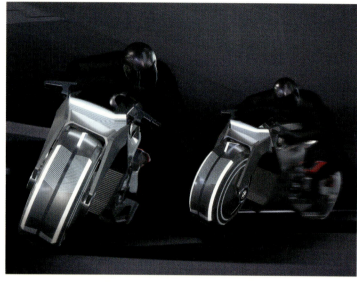
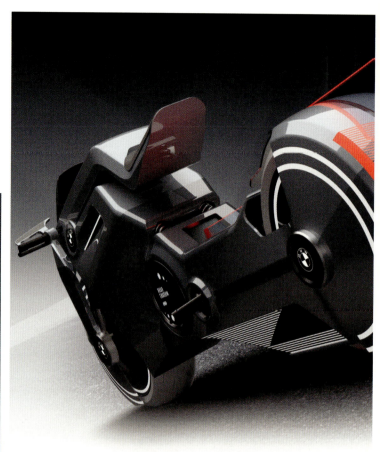
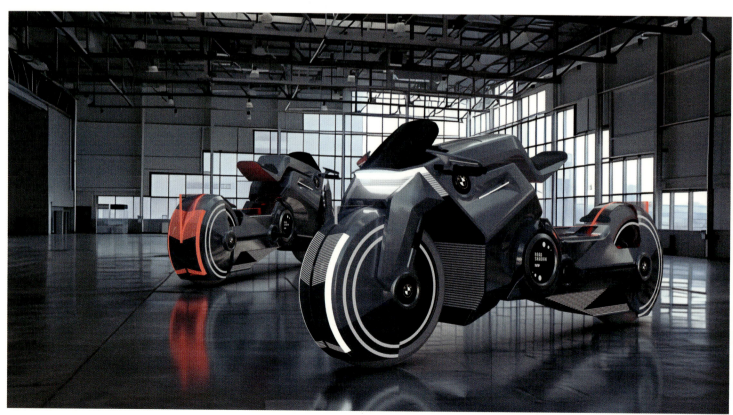

朱奕安　诗话自然——城市儿童亲自然空间设计

指导教师 – 周艳阳

以大自然为介质，将古典诗词作为展示内容创设城市儿童亲自然空间，充分协调城市、家长、儿童三者的矛盾因素，为儿童搭建一座通向自然的桥梁，重新建立与自然的情感连接，使儿童愿意亲近自然、融入自然、热爱自然。

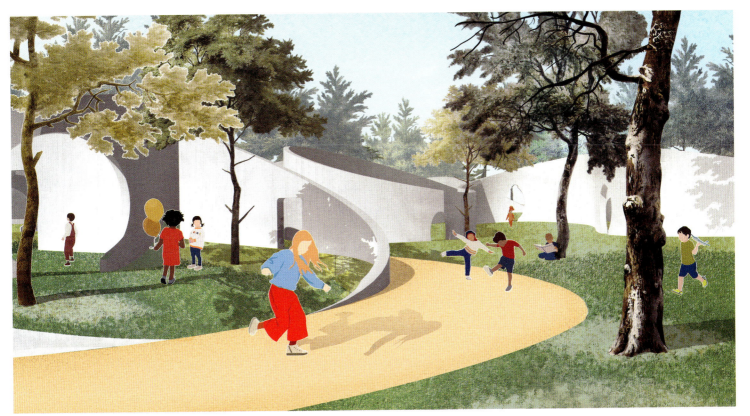

朴宣暎　　　王婧颖　　　肖殿朋　　　张文赫

白阅雨　　　刘清　　　王子琪

王子婷　　　张唯

DEPARTMENT OF ARTS AND CRAFTS

工艺美术系

主任寄语

2022年新冠肺炎疫情依然威胁着人类，它将会改变我们人类的生活，对于我们毕业生而言也是终生难忘的四年。

2022年工艺美术系毕业生共计20余名，包含纤维艺术、漆艺术、金属艺术、玻璃艺术等多个专业方向。毕业作品是同学们四年来学习成果的综合汇报，也是对工艺美术系教学工作的一次全面检验。与往年相比，今年的毕业作品呈现方式更加多元，既有源于传统手工艺的创造演化，也有当代性、实验性的观念探索，特别是对于近几年疫情生活的思考，基于个人生活体验和研究展现，通过不同的材质，诠释出对后疫情时代当代工艺美术的理解和感悟。

对于2022届毕业生而言，你们经历了一场突如其来的疫情，锻炼了你们，也考验了你们每一个人，可能会因此而陷入茫然与焦躁中，希望这个特殊的经历能使你们养成安然应对、处变不惊、热爱生活、向往美好、快乐昂扬向上的人生态度！"毕业"是你们艺术生命的一个崭新的起点，你们即将走入社会，那将是一个更广阔的舞台，希望所有的同学能在新的舞台上充分展示自己的才华，为自己的理想而努力奋斗。不负韶华、迎难而上，相信在不久的将来学院将以你们的才华和你们在社会上所取得的成就而骄傲、自豪！

| 工艺美术系 | DEPARTMENT OF ARTS AND CRAFTS | 朴宣暎　约定 | 指导教师 – 王晓昕 |

《约定》是由四个大小形状不一的花器组成。将清华大学校训"自强不息，厚德载物"八个字翻译成韩语。花器表面凹凸装饰的外轮廓便是以上韩文中的子音，在每个子音里，排列着所有基本母音，将组成"自强不息，厚德载物"的子音，放置在最高处。整套作品四个器皿的正面写着"自强不息"四个字，其背面是"厚德载物"四个字。前后的装饰效果不一样，给整个器皿带来了丰富的变化和独特的视觉效果。 在表面处理上，除个别表面凸出的子音外，其余部分喷砂处理，产生质感上的对比，突出器皿所含有的文字意义。

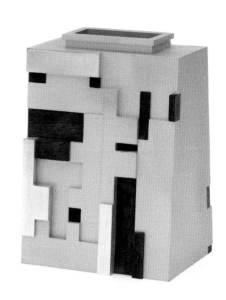

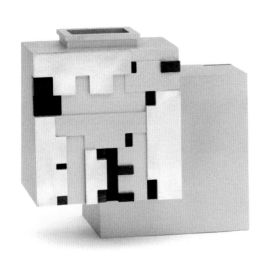

王婧颖　星辰·大海

指导教师 – 潘妙

生命是伟大的，我们探索星辰、解密大海；生命是渺小的，我们需要星辰的庇护、大海的滋养。"用金银铸日月、用木石填海洋"，这些与星辰大海有关的神话故事被岁月写进了文化、被爸爸妈妈讲入了儿时的梦境。

肖殿朋　交响 / 灰色乐章　　指导教师 – 程向军

漆画作品《交响》《灰色乐章》是以中国传统木版年画图案为造型语言，用冷抽象的块状分割呈现出对于具象绘画与抽象绘画的探索，也是对装饰绘画的一种个人表达。

张文赫　规制 / 生命节点　　指导教师 – 潘妙

节点是细微和偶然的产物，显现突发性或持续性。在时间更迭中，生命与事件交汇成一个节点。节点是启示、是能量，是清新明亮的，并伴随着惊喜与欢悦。

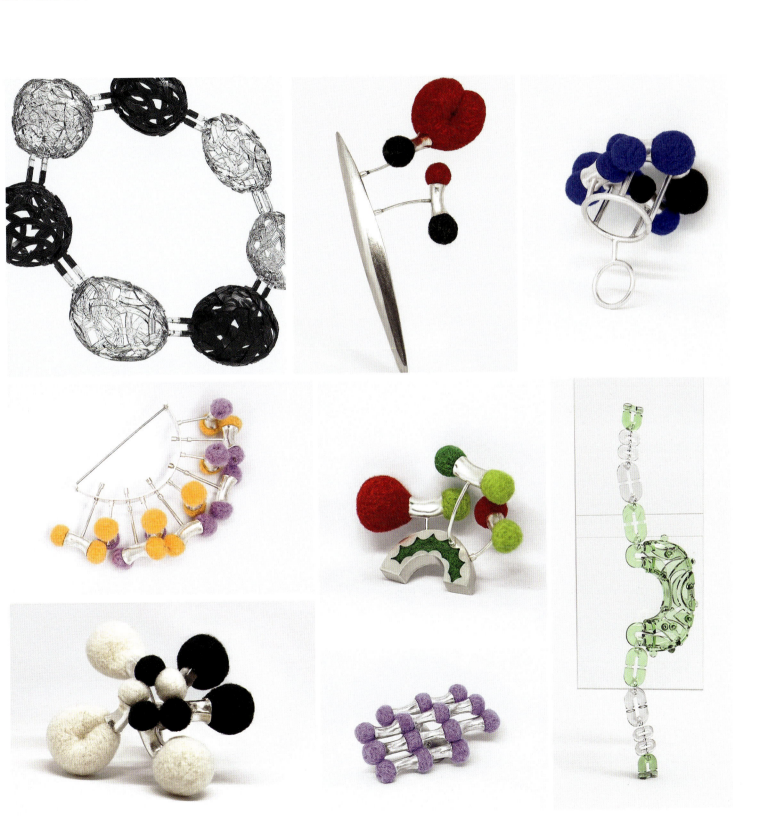

白阅雨　折叠的空间 / 置换的空间

指导教师 – 程向军

在大漆的约束限定和它不可控的变化中构建内心的空间。折叠、置换，成为压缩和消解真实体量的平面化的表达。画面脱离颜色、功能，实感变得陌生、意外和荒诞，是存在于意识之外的可能性和想象的集合。

刘清　自然的温度

指导教师 - 杨佩璋

立方体是构成空间的基本元素，看似朴实共通却能表现出复杂的关系。本次壁饰创作将中国的审美情趣与传统髹漆工艺相结合，以立方体为框架、传统装饰语言为内容，通过直线条切割创造出空间变换的视错觉感。

王子琪　胶片记忆

指导教师 – 王晓昕

作者用胶片的形式将金属腐蚀工艺融入设计之中，第一组作品灵感来源于苏州园林花窗。第二组作品中作者将 100 个胶卷以莫比乌斯环的形态做成一组项链，希望每一个人都能在作品中找到属于自己的独特回忆。

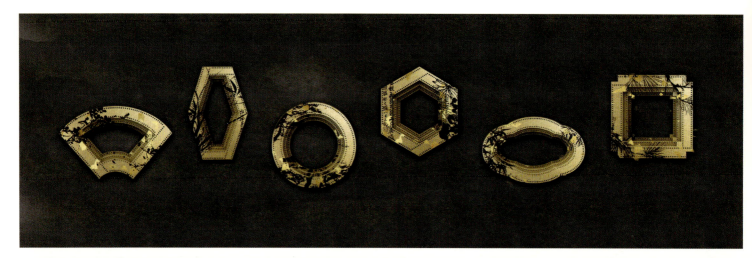

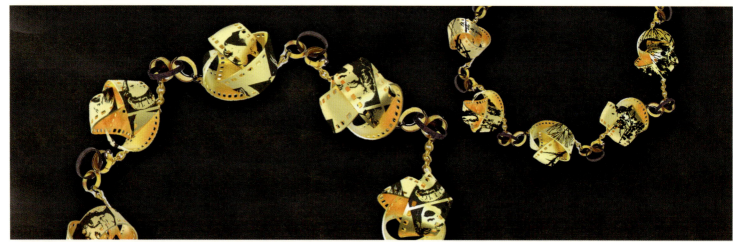

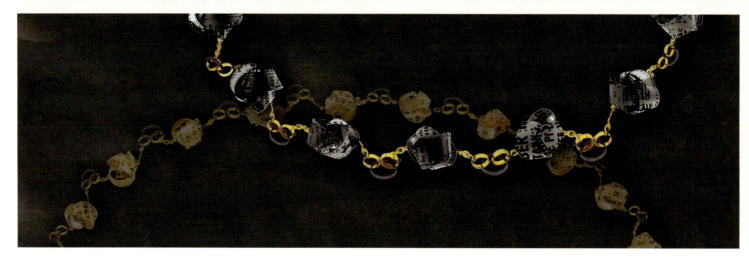

王子婷　幻

指导教师 – 程向军

通过漆语言的独特肌理结合简洁的色彩，在画面的起伏和线条的委婉转折之间，"以线写形"捕捉人与人、与植物、与大地、与时空的微妙关系，展现出生命扎根于黄土生生不息的力量，以及向上生长的追求和实现自我的渴望。

| 工艺美术系 | DEPARTMENT OF ARTS AND CRAFTS | 张唯 溶 | 指导教师－岳嵩 |

作品采用羊毛纤维材料，通过湿毡工艺制作而成。根据材料的物理特性以及湿毡工艺的独特优势来表现坚硬嶙峋的自然景观。看似坚硬的外形，实则是柔软的、可触摸的内核，以此来表现自然中生命外在和内在的反差与矛盾。

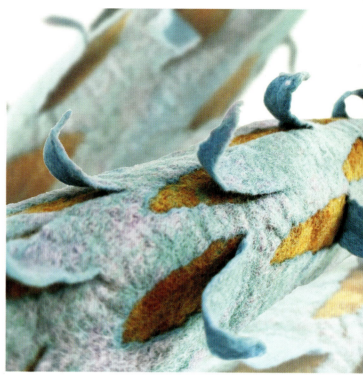

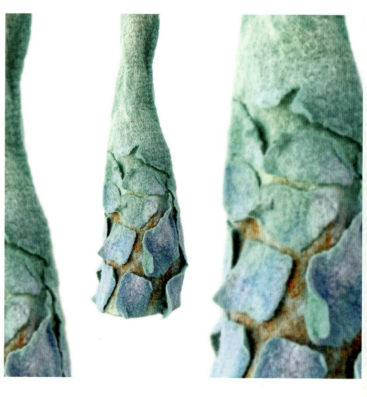

信息艺术设计系

DEPARTMENT OF INFORMATION ART & DESIGN

主任寄语

同学们，你们在 2022 年夏天迎来自己的毕业季，祝贺你们在本次毕业设计展上为大家呈现出的精彩而丰富的创作成果。同学们通过基础课、专业课、国际交流、社会实践等一系列教学活动的历练，不断自我完善、逐步成长，为毕业设计做好了充分的准备。

信息艺术设计系的毕业设计展包括艺术与科技、动画、摄影、数字娱乐设计（二学位）四个专业方向。同学们在导师的指导下，从专业特色及个人兴趣出发，开展多元、深入的艺术设计实践，充分体现出我系学科交叉的特点。同学们的毕设作品充分体现出对社会现实的关注，同时具有对未来生活的前瞻性思考和展望；同学们不仅能敏锐地发现问题，同时也具备解决问题的勇气、方法和能力，体现出你们身上的责任与担当。动画专业方向的同学们的作品充分体现出对多元化视觉与叙事方式的探索，具备国际视野，讲好中国故事。摄影专业方向的同学们的作品充分表现出对新观念、新技术、新材料的探索与实践。数字娱乐二学位同学们的小组作品展现出艺术与科技融合的创新性。研究生同学们的作品则反映出各自领域学术研究的深度和广度，特别是很多研究体现出在成果转化后将产生很好的社会效益和经济效益。

请记住，你们怀揣着各自的梦想而来，同时也承载着众人的希望，我想这份希望不会成为你们的负担，而会变为你们勇于前行的动力。希望这不仅是份重任，还是一种信念能根植于心。希望你们带上在这里的学术积累和持续创新的热情，做好砥砺前行的准备，踏上你们创造未来的征途。

| 信息艺术设计系 | DEPARTMENT OF INFORMATION ART & DESIGN | 高松龄 | 面向冰雪运动的混合现实系统原型与交互界面设计 | 指导教师 – 付志勇 | 102 |

基于情境认知和心流体验的相关理论基础，以混合现实设备 HoloLens 为基础，设计了一款面向冰球赛事爱好者的线上观赛和互动的原型系统，为赛事爱好者打造了集交互性、知识性、趣味性于一体的沉浸式冰雪体验。

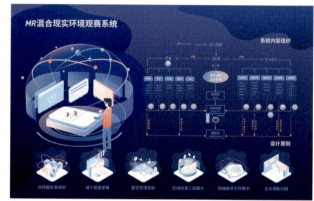

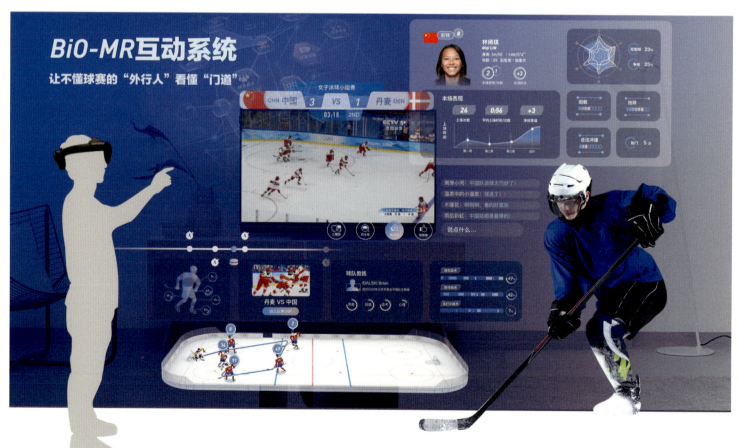

黄伟祥　情绪气象

指导教师 – 徐迎庆

本作品针对情绪清晰度，提出"情绪气象"——基于脑机交互情绪识别技术的情绪可视化设计，以天气与表情的描述方式帮助用户更好地认知和体验目前正在经历的情绪。

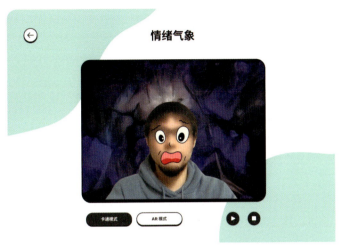

| 信息艺术设计系 | DEPARTMENT OF INFORMATION ART & DESIGN | 林汝婷　随拍随画 | 指导教师 – 徐迎庆 |

该设计为用户提供基于增强现实的绘画涂鸦体验，在该应用中，用户可基于真实环境图像进行拍摄并进行多人互动绘画，从而体验 AR 绘画的乐趣。

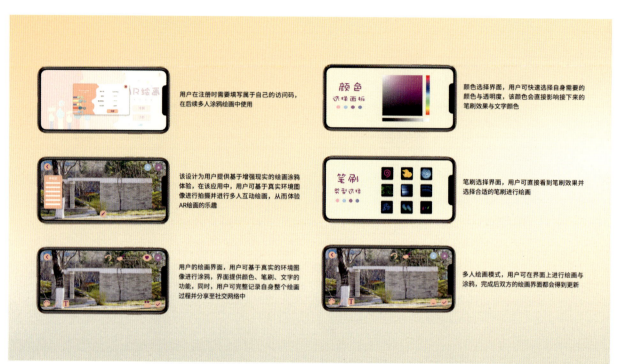

莫均鸿　清洁工　The Banality of Evil

指导教师 – 陈雷

白先生顺利通过了大洋公司清洁工的面试。在实习期内，白先生兢兢业业工作，勤勤恳恳打扫。实习期结束后，他如愿以偿等来上司的转正许可……

| 信息艺术设计系 | DEPARTMENT OF INFORMATION ART & DESIGN | 宋政垠 | 韩文游戏 The Hangul Game | 指导教师 – 付志勇 |

韩文学习者在虚拟的奥林匹克空间,体验冬奥会体育项目,执行游戏的任务。可以感受到对韩文文字的兴趣,理解韩文文字结构。

信息艺术设计系　DEPARTMENT OF INFORMATION ART & DESIGN　　王紫薇　京张印迹　　指导教师 – 冯建国

京张铁路历经百年风雨，是时代的见证者。如今的京张铁路张家口段的遗迹已经融入城市中，作者满怀热情地凝视着这条象征中华民族智慧结晶的铁路，记录下属于它的痕迹。

| 信息艺术设计系 | DEPARTMENT OF INFORMATION ART & DESIGN | 葛文浩 | 与古人对话：基于跨领域迁移学习的中国古代人物画说话视频生成 | 指导教师 – 贾珈 |

本作品以中国古代人物画为载体，深入探究跨领域的少样本迁移学习生成方法。算法以一段音频和一张中国古代人物画作为输入来生成古画中人物的说话视频。

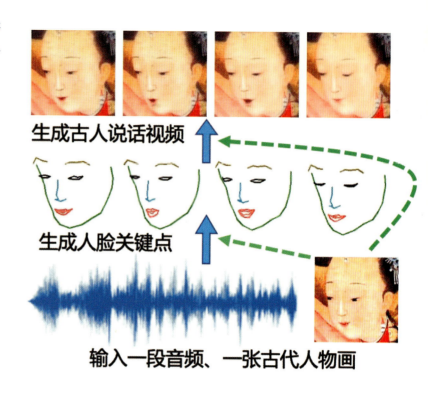

模型设计基于全局结构化信息和初始化图像生成说话视频

信息艺术设计系 DEPARTMENT OF INFORMATION ART & DESIGN

何垠晗　问

指导教师 – 王之纲

本作品为360°电影化虚拟现实（CVR）影像，将实拍和VR结合，利用声音、灯光、时间、视点等一系列空间材料，使VR虚拟空间和人物心理空间巧妙融合，观众将以特殊身份参与叙事，深刻体验失独家庭的心理创伤。

| 信息艺术设计系 | DEPARTMENT OF INFORMATION ART & DESIGN | 胡效竹 | 面向老年人的智能手机虚拟交互助手 | 指导教师 – 喻纯 |

我们关注老年人在信息时代下的数字鸿沟问题，并提出了一套智能手机虚拟交互助手系统来帮助老人学习和使用智能手机。

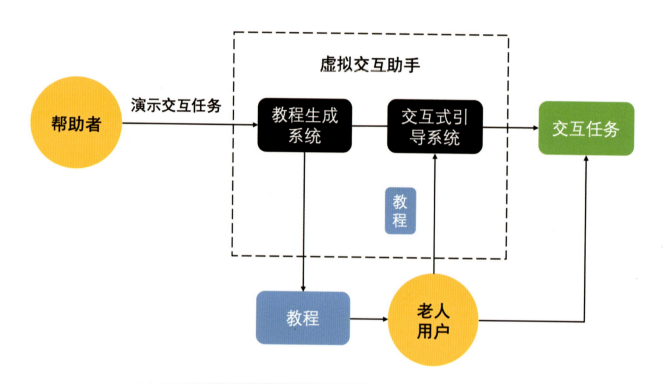

Sirector
智引

面向老年人的智能手机虚拟交互助手
Smartphone virtual assistant for older adults

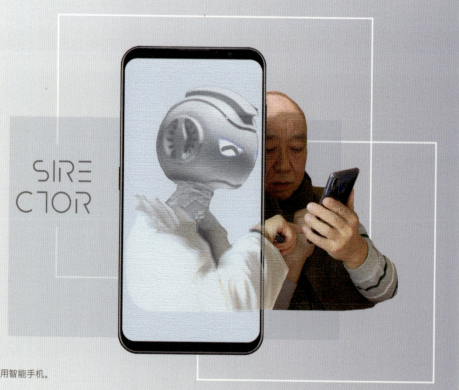

We focus on the digital gap of older adults, and propose a smartphone virtual assistant system to help them learn and use smartphones.

我们关注老人在信息时代下的数字鸿沟问题，并提出了一套智能手机虚拟交互助手系统来帮助老人学习和使用智能手机。

基于图像理解的绘画生成

李希　指导教师 – 徐昆

本工作的主要研究内容是通过计算视觉技术，尽可能高仿真地模拟绘画的绘制过程。在模仿画师详略有别、重点突出的绘制习惯的同时也降低了所需生成的笔画数目，节省了不必要的计算开销。

Methods = {图像预处理，笔画生成器，笔画排序器}

图像预处理 = {单目深度估计 + 超像素分割, 纹理复杂度分析，显著性检测}

单目深度估计：**MiDaS**[1]：pre-trained model+refined model+多场景数据集融合
超像素分割：**Efficient graph-based image segmentation**[2]

Methods = {图像预处理，笔画生成器，笔画排序器}

笔画生成器

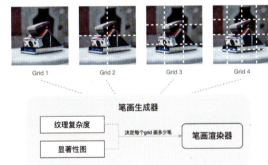

基于有语义顺序的笔画渲染的深度学习方法

Future Contributions:
- 以往的绘画生成，不关注生成笔画的顺序。本工作从绘画的基础理论、显著性、调色顺序等出发研究笔画次序，产出了一套端到端的无场景限制的含有合理笔画生成顺序的绘画生成器。
- 生成的绘画作品关注虚实关系，生产多种艺术风格迁移，比 SOTA 有更好的艺术表现力。

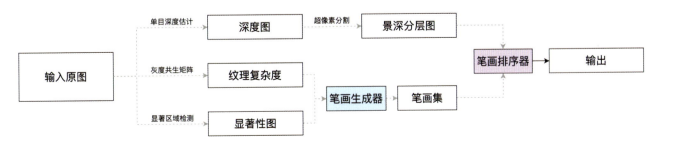

| 信息艺术设计系 | DEPARTMENT OF INFORMATION ART & DESIGN | 李郅纯 视障人士语义阅读 App | 指导教师 – 喻纯 |

本作品探究了视障用户在触屏设备上的阅读问题，设计了一款阅读 APP 原型来帮助他们在智能手机上更好地进行访问这类复杂的阅读活动。

重访问流程及四个关键环节

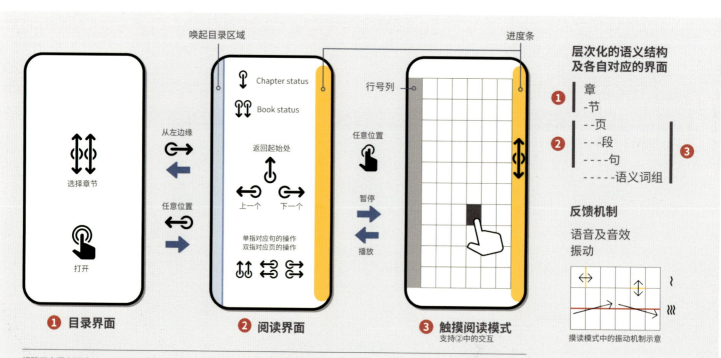

视障用户语义阅读 (Semantic Reader for Visually Impaired) APP 设计及使用示意

卢钇宏　鹊桥

指导教师 – 吴琼

七夕节，旧称女儿节、乞巧节、穿针节，是关于织物与女性的重要节日。本作品用数字技术阐释织物之巧与女性力量，应用纤维的张力、连接、镂空、附着等特性，期望强调乞巧节与织物和女性相关的文化内涵。

装置搭建过程

计算出每一根纤维的长度后手工进行组装

组装过程中的流苏与标记绳子长度的号码牌被保留，仿佛是许愿树上的纸条

日本七夕节（Tanabata）的许愿树

鹊桥顶部和底部的四只喜鹊作为锚点被固定，其他喜鹊通过纤维的张力"悬浮"在空中。

沈梓杰　货郎世界

指导教师 - 王之纲

《货郎图》是古代绘画中难得一见的精品风俗画，不仅反映了那个时代的吃穿用物，也反映了人们安贫乐道的生活态度。人类与物的关系是在支配与被支配中螺旋上升而发展的。从被基本生存所需的食物所支配，到依据生产生活所需而创造；从被精神符号所支配，到超脱物质限制的自我实现。通过 VR 设备，观众们可以自由地穿越到货郎的世界里，探索并思考那奇妙的人与物的关系。

信息艺术设计系 | DEPARTMENT OF INFORMATION ART & DESIGN

孙启瑞　面向公共场景的机器人交互——"有苏"

指导教师 – 米海鹏

在机器人技术不断发展的背景下，机器人作为交互主体参与公共场景的交互体验越来越多，"有苏"专注于解决如何在公共场景进行合理有效的角色机器人交互设计，增加交互场景吸引力。

智能美妆系统原型设计

孙喆　　指导教师 - 徐迎庆

本研究围绕化妆场景中的用户行为展开，以化妆过程中的用户体验为基础，进行了智能化美妆系统设计研究，提出了一套设计策略，并以设计为驱动，开发了一套智能系统原型。

面部特征识别

化妆前，定位用户面部区域，自动扫描用户面部结构、五官形状等信息。

妆容效果预览

为用户提供多种类型的妆容，用户选择感兴趣的妆容后，系统提供虚拟妆效预览。

人工智能辅助

融合美妆相关先验知识后，由设计师提出交互设计策略。系统通过神经网络算法生成定制化上妆教程。

交互式化妆

用户跟随系统提供的化妆流程引导，完成真实的妆容。

席雪宁　SelRef 数字化美妆交互平台

信息艺术设计系 / DEPARTMENT OF INFORMATION ART & DESIGN

指导教师 – 徐迎庆

SelRef 致力于为用户提供数字化的美妆服务，从体验的基础、本质、核心维度出发构建设计中台，为前台交互提供有力的支撑，结合用户需求进行前台交互设计，以真实感为前提为用户提供顺畅、准确、正向的体验。

| 信息艺术设计系 | DEPARTMENT OF INFORMATION ART & DESIGN | 徐婧文　忆奥之境 | 指导教师 – 付志勇 |

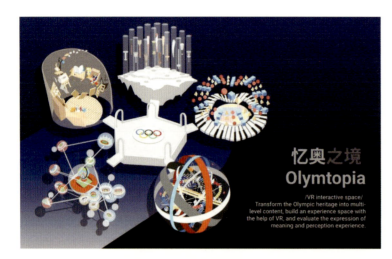

"忆奥之境"空间将奥运遗产转化为多层次的信息结构，搭建出交互体验关卡，借助虚拟现实技术构建沉浸式的互动空间，引导用户探索不同的隐喻内涵，演绎多感知空间设计方法的应用，评价遗产的意义表达与感知体验。

信息艺术设计系 | DEPARTMENT OF INFORMATION ART & DESIGN

鄢宇铭 数据驱动的虚拟景观设计

指导教师 – 师丹青

本虚拟空间中的景观形态由手机中记录的个人数据生成。该设计探索了个人虚拟纪念空间的一种新形式，参观者可以在场景中漫游探索，同数据景观互动，发掘数据背后的故事。

基于屏摄图像的桌面交互追踪技术

姚宇奇 　指导教师 – 陶品

作为公共文化设施里的常客，可交互的智能桌面因为其自然生动的优势而广受欢迎。相比传统方式而言，基于屏摄图像的桌面交互利用数字水印来辅助定位，充分发挥算法优势，设备简单，方便易用。

基于屏摄的桌面交互追踪

桌面交互是文化场馆常见的展览形式。触摸屏和红外定位尽管应用较多，但设备往往笨重复杂。利用屏摄图像和配准算法，可以为桌面交互提供一种便捷的定位追踪方式。

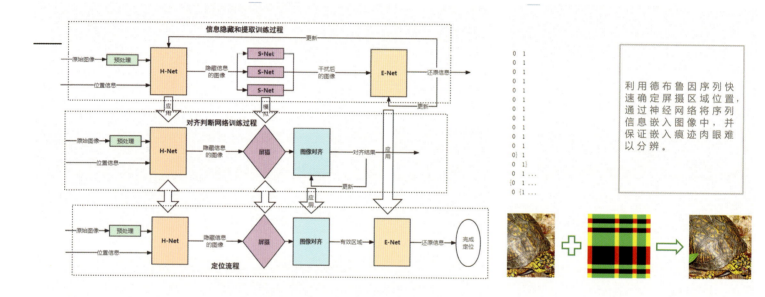

利用德布鲁因序列快速确定屏摄区域位置，通过神经网络将序列信息嵌入图像中，并保证嵌入痕迹肉眼难以分辨。

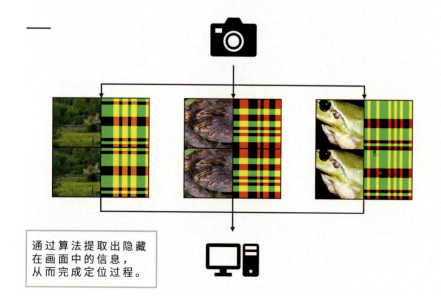

通过算法提取出隐藏在画面中的信息，从而完成定位过程。

段崧玮 | 动画短片齐祖 / 漫画星际穿越 / 中超联赛数据可视化 / 游戏角色海报 / 漫画苏炳添

指导教师 – 陈雷

《齐祖》动画短片，讲述了齐达内的传奇职业生涯。《中超联赛数据可视化》交互平台，用数据可视化的方式展示了中国职业足球的面貌。

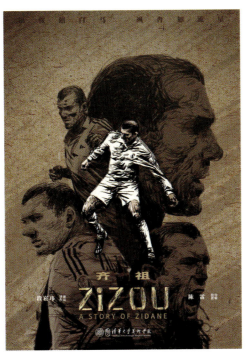

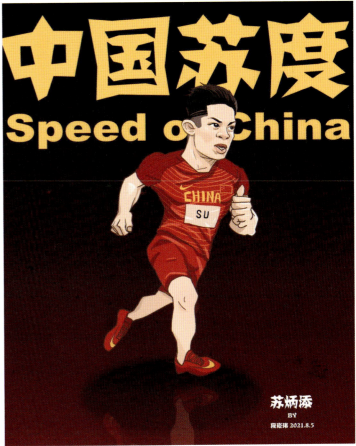

| 信息艺术设计系 | DEPARTMENT OF INFORMATION ART & DESIGN | 牛煜娜　拂黛 | 指导教师 – 祝卉 |

动画作品《拂黛》展示了敦煌壁画修复工作者的精神：一片黑暗的敦煌沙漠中，云中伸出的佛手点亮了一朵枯萎的花，这朵花又幻化为一缕花魂在各处游历，使用它的灵力点亮了敦煌世界，但其实这种灵力存在于每个修复工作者的心中……

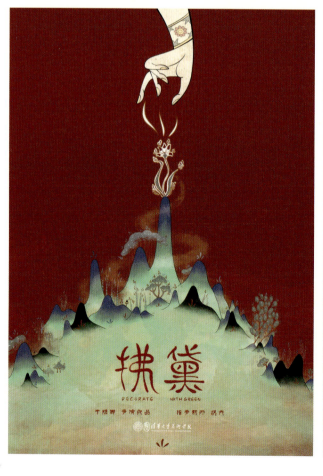

魏婷 女孩肖像

指导教师 – 邓岩

作品聚焦于日常不被看到的女孩们生活的细微处。手掌下亲昵的泡泡、脚下儿时玩耍的玻璃弹珠、屋顶倾斜的吊灯、柔软的区别身体的丝袜、即将舒展开的皮肤、不标准的情绪……在"我"与"他者的我",我与我周围的一切之间成为"我"。

癌：内部的敌人

吴坤 | 指导教师 – 马森

癌症源于身体内部细胞的突变，作品中像素小图挪用网络上能观察到癌细胞和肿瘤的医学图像，组合成的大图选自作者母亲2021年以来对抗癌症的治疗过程。现实是由无数复杂的碎片构成，远观模糊不清，近看明察秋毫。

吴楠　上天入海

指导教师 — 吴诗中

以"韶山毛泽东同志纪念馆生平展区"实际项目案例为依托，探究叙事性设计方法在纪念类博物馆中的应用及其优化策略，为叙事性设计方法在纪念类博物馆中的应用提供一种新的思路。

于丝　高山流水

指导教师 - 关琰

山河不足重，重在遇知己。千百年来，人们用音乐来表达情感，寻求共鸣。该作品将古琴音乐进行视觉化表达，旨在用音画结合的方式传达琴曲的意境，正所谓"高山流水，自有知音"。

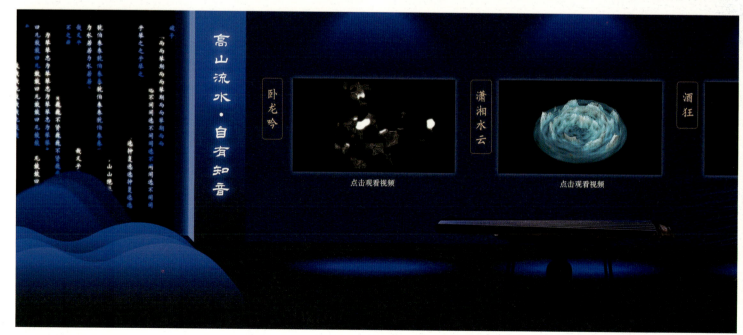

DEPARTMENT OF PAINTING

绘画系

主任寄语

在这个春意盎然的季节，经历了种种不可预期的挫折与磨难，解决了大大小小的困难与问题，同学们的作品现在已展陈就位，静静地等待着观者的到来，展开一场艺术的交流。

同学们将清华大学、美术学院、绘画系带给你们的艺术认知与思考、绘画表达方式与手段、个人感受与体会融入创作之中，注重各种材料及媒介的多样性探索与尝试，突破传统绘画门类及技法的束缚向综合性绘画拓展与延伸，有的同学扩展至立体造型及影像媒介手法进行创作，体现出同学们的青春活力以及主动探索创新的意识与主观能动性。

作品摆在工作室的地上与悬挂在展厅的墙上还是有很大的区别的，前者是一个小范围审视，不断深入、调整修正的过程，后者则是一个介绍与交流、接受公众评说甚至是批评的展示时间。

战争与和平、疫情与生活、元宇宙与NFT……我们身在其中，都是亲历者、见证者，百年未有之大变局既真实又魔幻，无处可逃，无法规避。此时此刻，于其无休止地撕扯、争论，莫不如静下心来，拿起画笔，从自己的内心出发，描绘、抒发最为真实的个人体会与感受，让作品来说话。

从小处着眼、从自身出发，用艺术本体语言进行发散式的探索与实践，通过多样、多元的艺术方式充分表达各自的真实体会与感悟，由此去融通美术与科技、艺术与科学。以小见大，用真实、真诚、有思考深度的艺术作品来回应这个最好与最坏并存的时代。

道虽迩，不行不至，事虽小，不为不成。

各位同学即将走向社会这个更大的舞台，带着对绘画的坚守与执着走向更为广阔的艺术世界，绘画系的全体老师衷心祝福每一位同学在将来的艺术创作道路上，通过不懈的努力能够取得更大的收获，让我们在各种艺术展览中看到你们更加充满活力与自信的艺术作品，发出你们真实的艺术声音。

绘画系是同学们永远的家，不管走多远，有时间了就回来看看，和老师、同学在美丽的清华园、熟悉的画室、工坊聊聊成长的经历，收获的喜悦，烦恼与幸福，忧伤与快乐。

傅议萱　四月人间

指导教师 - 陈辉

四月，温柔又残酷。
花盛开在回忆与欲望之间，
你望见一片光景，掩埋着昨日离殇。

何凝枫　归去来兮

深陷于广府灰塑的魅力，作者以传统灰塑为灵感，试图创作具有传统审美意味的山海经式的奇幻画面，表达作为现代人的我在被传统灰塑震撼到时一些闪过的感受。

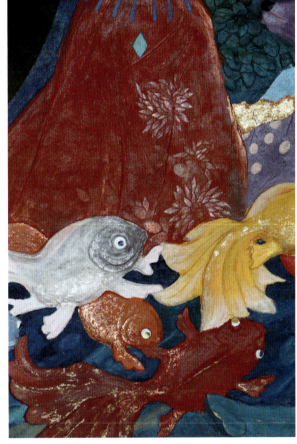

王杰　夜静山空 / 山水清音四系列　指导教师 – 陈辉

"我的水墨探索努力从传统中汲取营养，又结合了自身对现实自然的感悟，是自身审美和心境的外现。"在画面中，作者力求营造一片自由、神秘的无限空间，使其可观可游，自成造化。人在其间，行到水穷处，坐看云起时。

王金烨　高粱熟来红满天

"色彩所固有的特性，不是把世界作为一种物体的现象来表达，而是作为一个现实中唯一存在着的世界——画家脑海中的世界来表达。"毕业创作中以娇艳的秋红作为主题，高粱红作为主色调放到画面中，采取以红黑色相对比为主的色彩结构，将色彩情感化。"红满天"的高粱成为一种精神的象征，是我对雄浑苍茫大地的礼赞。

王一然　夜的畅想·一路生花
　　　　夜的畅想·光的方向
　　　　夜的畅想·理想之国

指导教师 – 于婉莹

作品以植物、动物为创作元素，并将我的生活、回忆、梦境相融合，通过展现夜晚的静默与神秘，营造出一种幻想与梦境、回忆与现实、天真与童趣交融的感性氛围。

绘画系　DEPARTMENT OF PAINTING　　　许逯彤　惘　　　指导教师 - 丁荭

空气、水滴、森林、光影

地毯、围巾、棉花、艾司西酞普兰

黑色、蓝色、绿色、粉色

酒精、咖啡、花、情话

你、我

绘画系 DEPARTMENT OF PAINTING | 胡鑫林 《交织的记忆》系列 《此时彼刻》系列 | 指导教师 – 文中言

两组作品，一组《交织的记忆》系列，根据记忆中家乡、童年和人地关系等情感的表达，选用铜版画进行创作；另一组《此时彼刻》系列，记录个人平时的情感和感受，选用木刻方式进行创作。

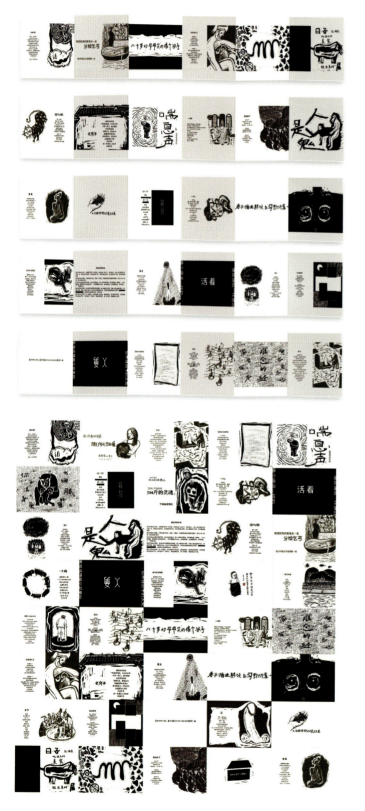

马文健 平面 1/ 平面 2

指导教师 – 崔彦伟

以玻璃为载体，利用偏振材料制作的一组极简主义风格的小型装置。利用光学原理在有限的三维空间内制造非实体的黑色几何平面，在视角变换之后你会发现这些平面原来并不存在 ……

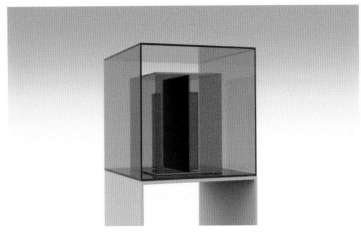
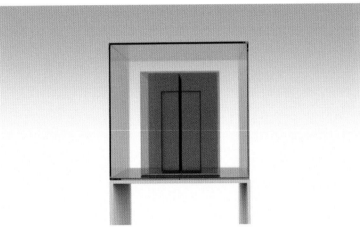
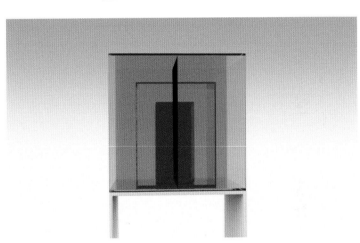
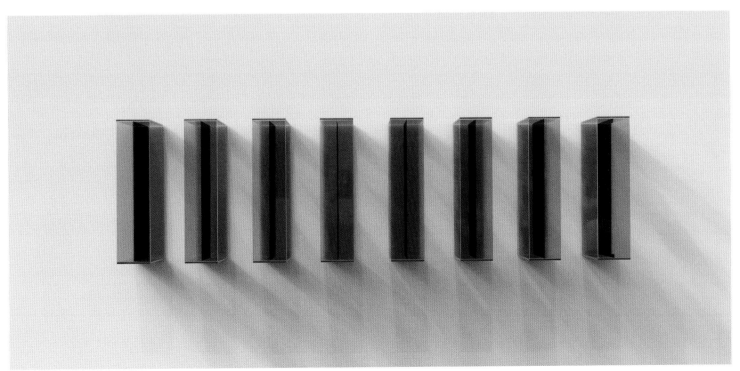

那荣锟　回头河

指导教师 — 封帆

由回头河的历史、传说、生态及家庭记忆，表现未来回头河边留下的干涸的遗迹墙址，在砂砾中献上曾经被当地家家户户精心呵护的花。在这样一个真空地点，过去与未来的时空相联。实物将要消失，但记忆被永远地留在这里。

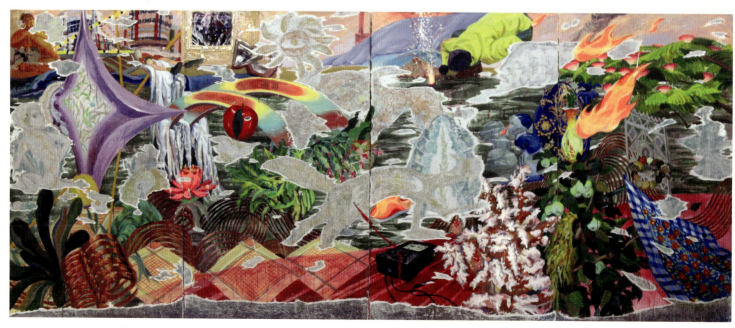

潘亚冉　安居在与世界相反的地方

指导教师 – 文中言

"我的灵魂安居在他的殿中，我的肉体便可以躺卧在青草地上。六面墙围住的狭小空间，那里不是我的家，他将我的家安在了与世界相反的地方。"

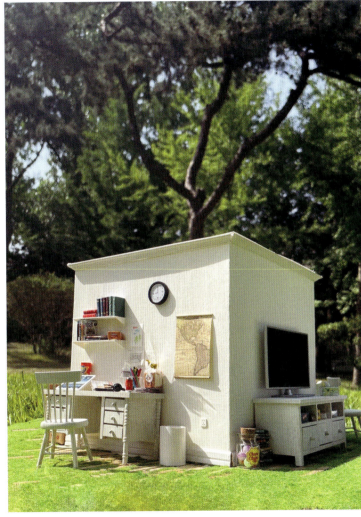

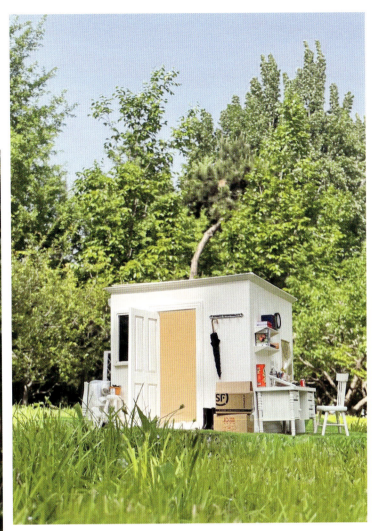

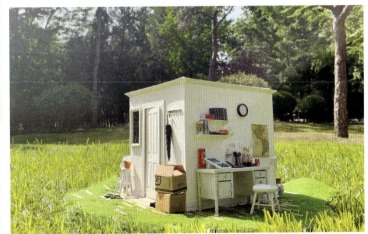

绘画系　DEPARTMENT OF PAINTING　　赵玥　缺失的倒影　　指导教师 - 李睦

"这漫长的独白中，你是我讲述的对象，一个倾听我的我自己，你不过是我的影子。"

"我想，人天生就喜欢躲藏，渴望消失，这是一点都不奇怪的事；何况，在我们来到这个世界之前，我们不就是躲得好好的，好到连我们自己都想不起来曾经藏身何处？"

"前前后后，有一些枯死了又被风雪拦腰折断的巨树，从这些断残的依然矗立的庞大的躯干下经过，逼迫我内心也沉默，那点还折磨我想要表述的欲望，在这巨大的庄严面前，都失去了言辞。"

"希腊神话里说，白银时代的人蒙神的恩宠，终身不会衰老，也不会为生计所困，他们没有痛苦，没有忧虑，一直到死，相貌和心境都像儿童，死掉以后他们的幽灵还会在尘世上游荡。"

作品一为拟用董其昌行书笔意，书写苏东坡题跋，形式上选择了写成册页的形式，然后拼贴成立轴形式。作品二拟用孙过庭笔意书苏轼《放鹤亭记》，立轴形式竖式书写，增强墨色的变化，凸显出草书的动态感。

绘画系 DEPARTMENT OF PAINTING

梁尊

云峰山刻石对联 / 四山摩崖对联 / 苏轼草书 / 蒹葭楷书

指导教师－苏士澍

作品多为大尺幅大字作品，论文研究方向为云峰山刻石，也就是大字摩崖石刻，作品以云峰山刻石、四山摩崖、颜鲁公笔意进行创作，在草书及楷书作品上掺杂摩崖线质及字形。长峰羊毫笔饱墨进行的创作，酣畅淋漓、大开大合。

沈澎　楷书李太白诗选录／行书可居札记选录　指导教师－邱才桢

楷书李太白诗选录作品：尺寸 70 厘米 ×240 厘米
行书可居札记选录作品：尺寸 110 厘米 ×180 厘米

绘画系 DEPARTMENT OF PAINTING　　王姝　草书轴 隶书轴　　指导教师 – 苏士澍　　144

本次展览共展出两件草书作品，一件隶书作品。草书作品分别取法王羲之《十七帖》，怀素《自叙帖》，魏晋小草的古拙俊丽，唐代大草的简洁超逸，成为创作源泉。隶书作品取东汉《礼器碑》。作品均致敬传统经典，力求入古出新。

邓超　梦溯敦煌

梦溯敦煌系列是对本土艺术元素转化为个人形式语言的尝试，将晨辉夕光间幻化下的影壁再度创作，形象上的残缺和意象化处理，是时间给予的斑驳不定的表达……这一切，都在做一种叙述：心中幽谧的居所，我的敦煌。

| 绘画系 DEPARTMENT OF PAINTING | 韩嘉杉　被生活淹没的晨昏系列作品　指导教师 – 丁荭

环境要素和氛围感的塑造是外化于主体又蕴藏于整幅作品格调的"美人之骨"，如何唯美巧妙地运用光影因素于画面之中一直是作者持续关注的重点。"此次创作中我与现实生活结合，用不期而遇的画面记录缤纷绚丽的世界角落。"

何绮文　万物有灵　　指导教师 – 韩敬伟

作品运用综合材料的方式表达静物与作者、静物与静物之间的关系，借用中国传统元素，融合西方绘画的表现方式，通过长卷的构图形式、平面化的色彩、丰富的肌理变化表达对生活的感知。

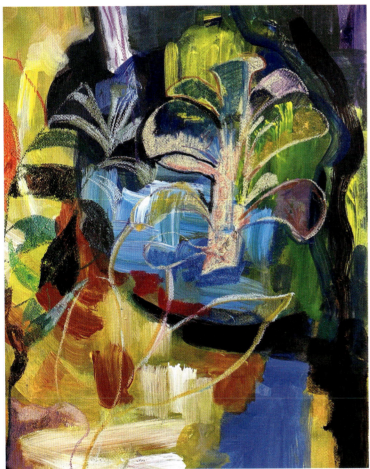
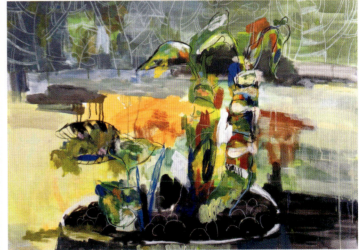
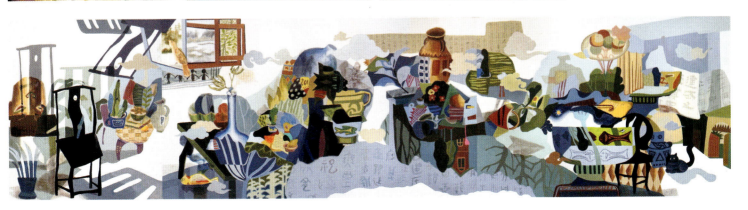

物绘同源，毕业创作立足于镜子母题，借助超现实的表现手段，通过工笔的方式呈现。《涸鱼之愿》《残云入梦》两幅作品采用了连贯的构图形式，将自然的物象、镜子以及镜像联系起来，构建起一个虚构的时空。

王银子　度

指导教师 - 王巍

以宇宙人生为构想，将丙烯与墨在自然的流淌与交融中生发出浑然苍茫之韵，创作系列将水墨人物与泼彩于大化合一中生发而出，在墨色的冲击碰撞中将具象与抽象在画面中构建出和谐而统一之势，以墨写心，阅尽众生相。

徐勇　垄上行

指导教师 - 王巍

回忆中的一句话、一个物像、一丝情感甚至是一种味道都变成了画面不断变幻生发的动力，各种思绪在画面里来回穿越飞腾，像是进入了一种翱翔的状态。

严旭 如梦令 / 声声慢

指导教师 – 丁荭

作品以工业制品玻璃杯与传统花鸟相结合，是传统文化与现代文明的时间碰撞，也是柔软与坚硬的质感交融。二者相辅相生，使画面具有安静力量，在充满浪漫意蕴的色调中营造一个静谧平和的情与境。

DEPARTMENT OF SCULPTURE

雕塑系

主任寄语

在防疫抗疫日趋常态化的教学日常中，雕塑系全体师生齐心协力、克服困难，在忙碌与期盼中迎来了一年一度的毕业季。今年的毕业展以线下、线上相结合的方式举办。毕业展对于同学们来说是近几年学习成效的集中总结，我系师生对此次展览高度重视并为之付出了巨大努力。从作品呈现的面貌来看，无论是作品的思想性、当代性，还是对于形式风格等艺术语言表达上，都体现出当代青年人的创作之思和探索精神，所谓年年岁岁人不同，岁岁年年艺更精。

雕塑是门苦差事，无论是对于土、木、金、石等传统材料的运用，还是方兴未艾的数字造型，都对体力、智力、学力等各方面提出了更高的要求，也是所有造型艺术中最"难"、最苦的一门技艺。通过大学阶段的学习，同学们掌握了一身过硬的基本功和良好的艺术素养，艺术的种子已然在你们心灵的土壤中扎根发芽，希望你们能以雕塑艺术传承者、传播者的姿态，立志、勤学、追求、创新，不断发扬清华雕塑人吃苦耐劳的精神。

感谢同学们把美好的青春时光和成长印记留在清华美院，你们在此挥洒青春、砥砺向前，有所收获并不断成长。希望你们不必过多地担心未来，只管努力当下，也希望你们继续保持真诚与热情，坚定信心与理想，相信你们终将成为更好的自己，在艺术的道路上自由拓展、勇往直前，为雕塑艺术的繁荣发展尽自己的一份力。位于 B 座一楼的雕塑系是离美院大门最近的系，也永远是你们心灵的港湾和坚实可靠的屏障，欢迎大家常回来看看，雕塑系全体老师永远是你们坚强的后盾。

预祝毕业展圆满成功！愿同学们前程似锦！

| 雕塑系 DEPARTMENT OF SCULPTURE | 庞玉婷　光的坠落 | 指导教师 – 马文甲 |

光，
在孤注一掷的坠落中，
被逐层筛选、重塑，
滤掉洋洋洒洒的慵懒与无序。
大地静默地接住逃逸的光，
诉说着一则关于滋养、关于秩序、关于我们每一个人的寓言故事……

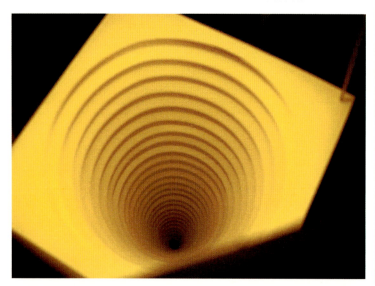

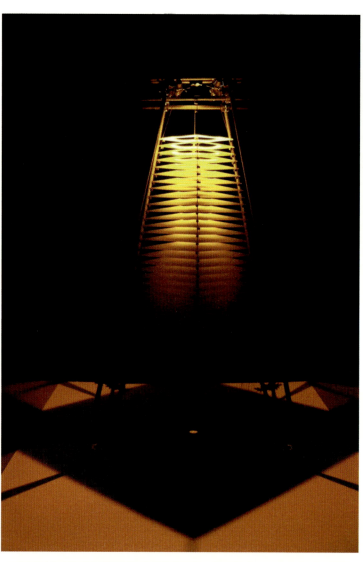

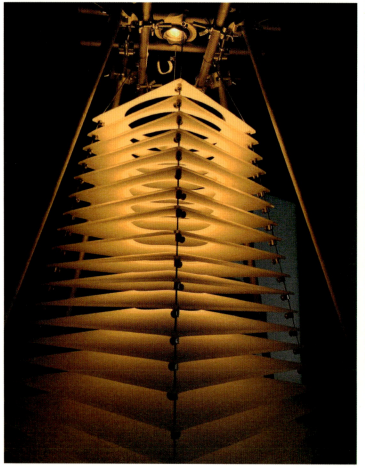

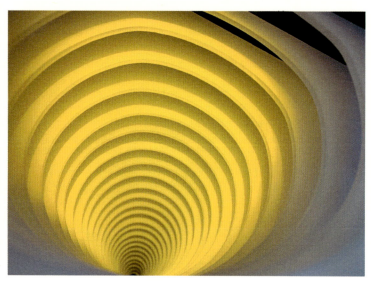

文康　风骨

指导教师 – 曾成钢

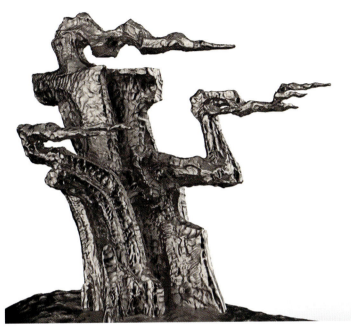

创作灵感来自沙漠中的胡杨枯树，以苍劲有力形体和指向性的线条表达生命力和力量感，象征沙丘的底座和指向性的树枝来表达风沙的严酷环境。犹如风沙中傲然而立的舞者形象，意在表达它顽强的生命力和坚韧不屈的精神。

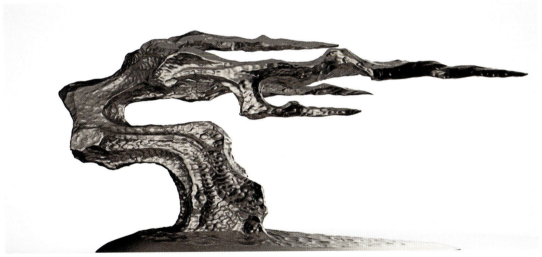

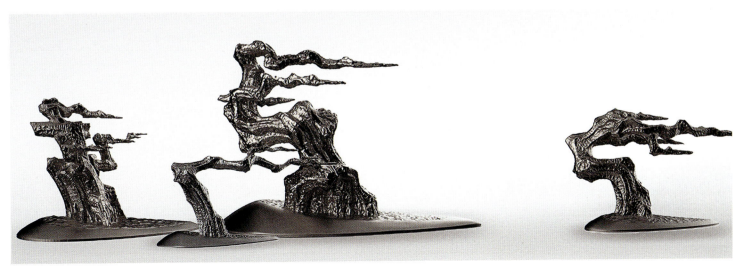

张冠乔　寻常岁月诗

指导教师 – 董书兵

时光匆匆，如白驹过隙，我们都由襁褓幼儿走向生命的终点，中间的过程便是人生。人从出生直至逝去都与床在产生着联系，是生活中某一状态的缩影，而我们都是寻常当下的芸芸众生，作品结合人和物的关系表达对生活的思考。

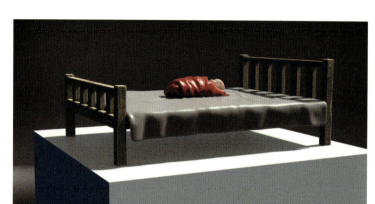

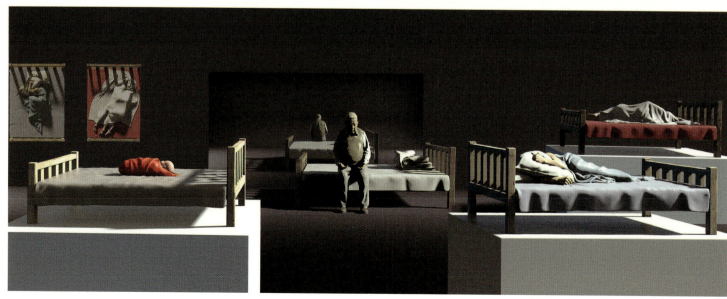

雕塑系 DEPARTMENT OF SCULPTURE **赵毅伟** 《水利万物》系列 指导教师 – 许正龙

水作为自然元素之一，亦汹涌澎湃，亦涓涓细流，虽无定形，却无处不在，滋养万物。因此，水在东西方文化中皆有着重要的地位，其内涵丰富，历史悠久，在艺术中也有着丰富多样的表现形式。

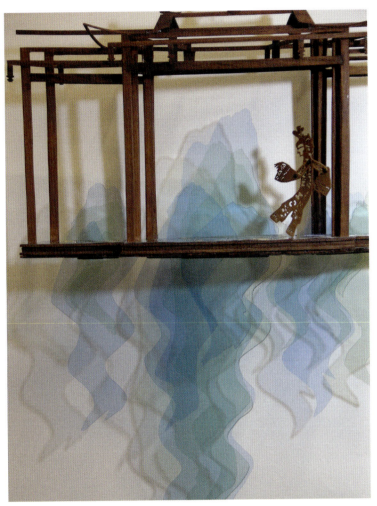

雕塑系　DEPARTMENT OF SCULPTURE　　周敬博　中国结Ⅰ、Ⅱ/瑞兽Ⅰ、Ⅱ　　指导教师 - 李鹤

立足于中华民族传统文化，选取麒麟与中国结为元素符号，在几何载体中对其进行抽象化处理，在创作中产生新的碰撞，实现对传统文化形式的新的解读。

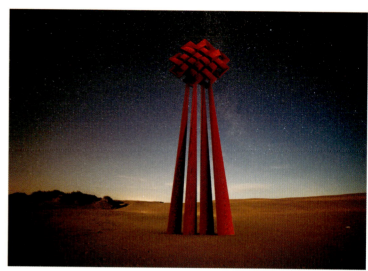

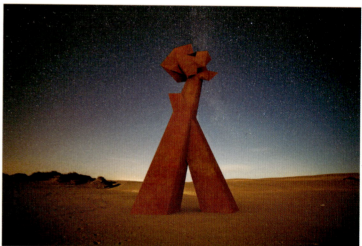

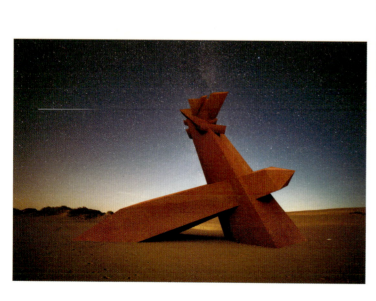

黄锦辉　逐日逐日

指导教师 – 魏小明

神话传说中逐日的巨人。

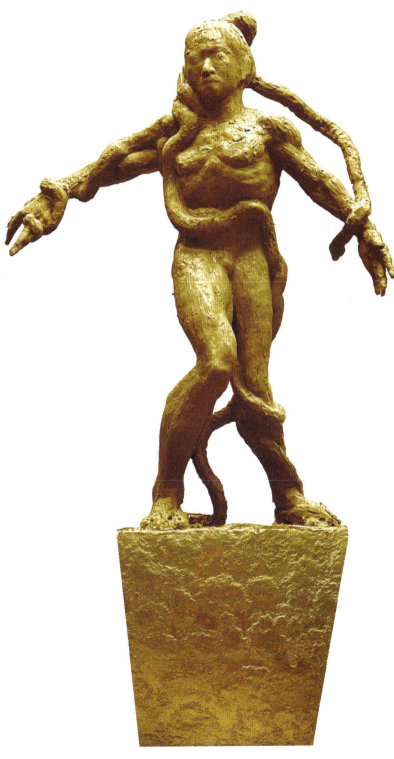

雕塑系 DEPARTMENT OF SCULPTURE

杨浩鹏　你好.hello.chao.bonjour……

指导教师 – 马文甲

作品基于"生态"理念产生，用自然科学原理构筑视觉差，把原本大家习以为常的自然现象、生物生长过程纳入创作范畴，呈现地球生态循环，展示自然与人类的互动，表达共生愿景。

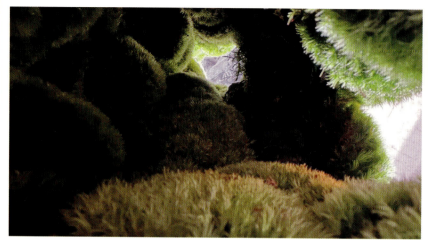

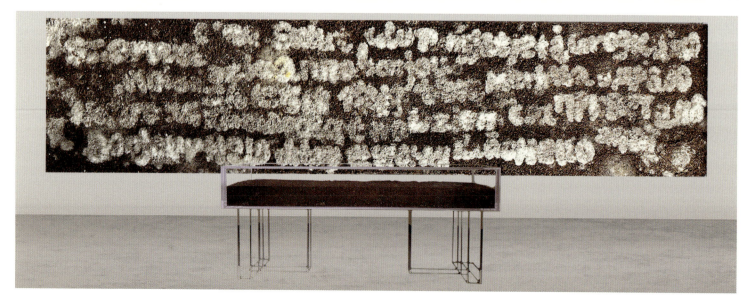

沈君见　破碎·重生

指导教师 – 冯崇利

略带弧度，如翩翩落叶，汇成河流向远方飘散；根根陶柱，被窑火晕染，如水墨般延展开来。在形式上对古陶瓷碎片的重组是对自我碎片化思维的重构；烧造的不确定性渐渐融解了作者固化的思维。

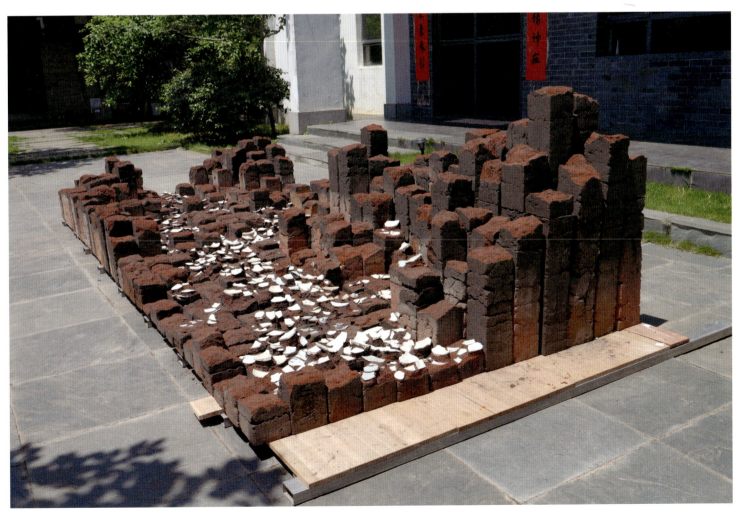

王志杰　岛/徙

指导教师 - 冯崇利

当下野生动物的生存空间不断地被挤压、撕裂、破碎，作品创作在意象的审美意趣中结合金属材料的实验与探索，强化雕塑的张力、气韵、节奏、诗性等，期望作品能传达生态危机的紧迫感，使人们意识到保护生态平衡的重要性。

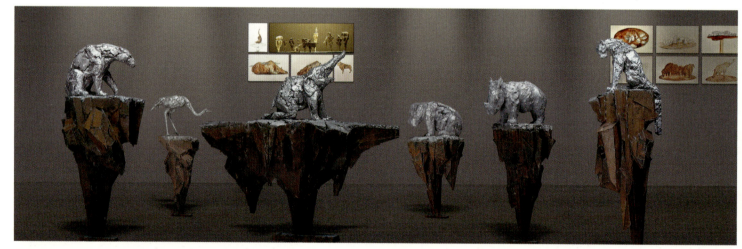
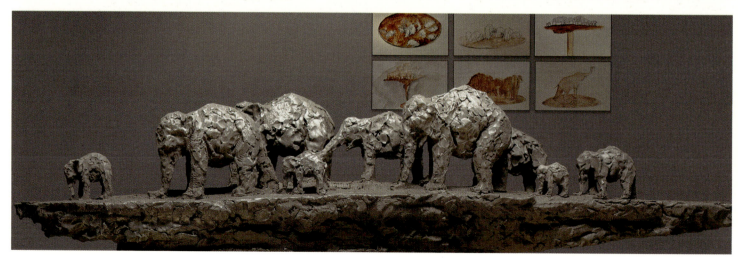

雕塑系　DEPARTMENT OF SCULPTURE　　吴倩　　生长即消逝　　　指导教师 – 陈辉

作品借鉴植物的生长方式来进行创作，植物是美的，那通过透明材料创造的异形形态又会使人想到什么？透明材料所体现出的虚幻的背后是什么？作者想通过创作引导当下个体生命对自然的感知，以及对生活和当下的思考。

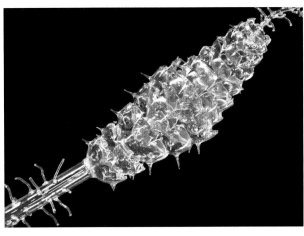

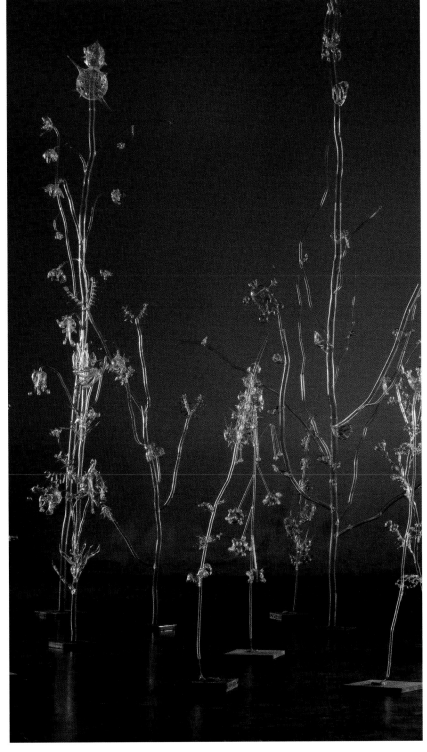

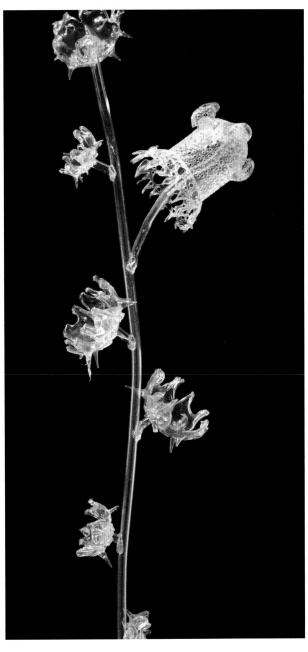

张雄圣　问道

指导教师 – 李鹤

与中国古代两位哲学大家孔子和老子"对话",用视觉语言感受智者身处有限世界,如何面对无限心。人同此心,心同此理,问道者乎。

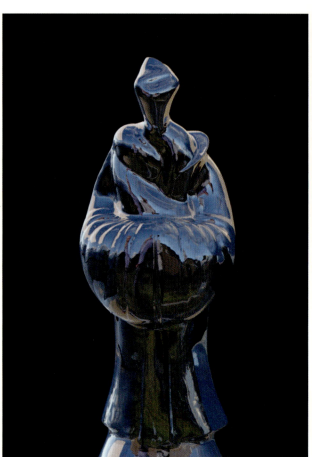

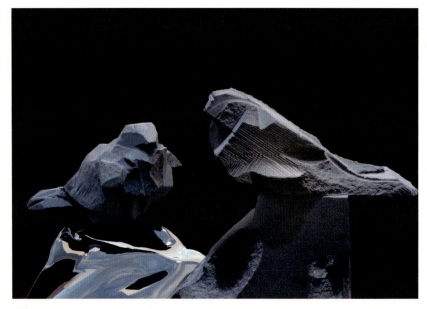

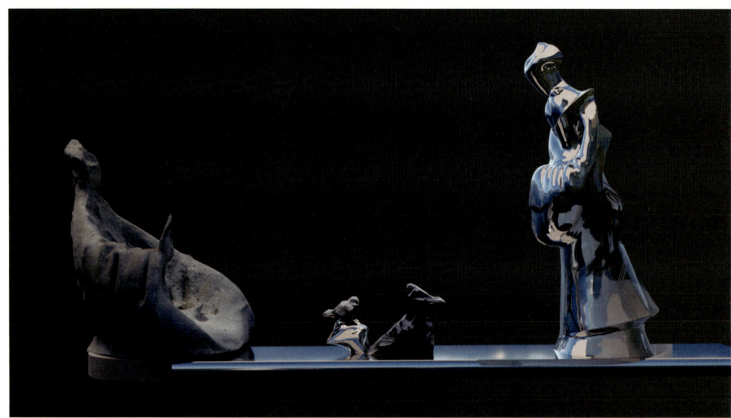

蔡艳琦　李清照词中人系列

"一代词宗"李清照在其诗词中塑造了一位与之内心精神相通的"词中人",作者尝试寻找"词人"与"词中人"之间的精神连接。以视觉的形式呈现易安词中抽象的人物形象,让人们以向内的全新视角审视她的精神世界。

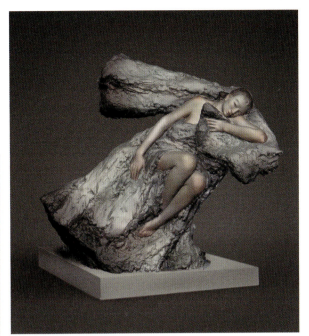
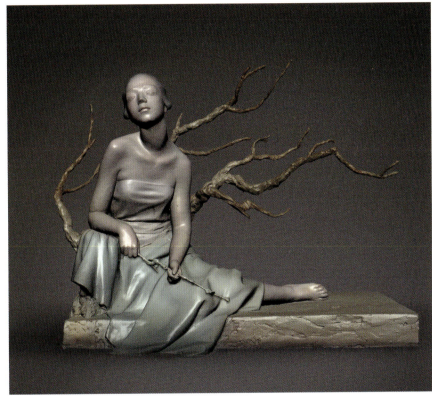
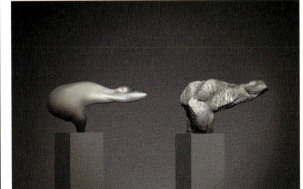
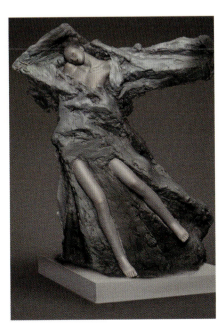
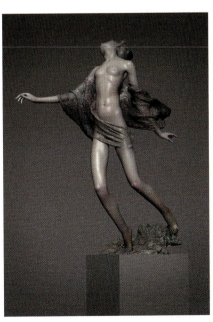

雕塑系　DEPARTMENT OF SCULPTURE　　李嘉鑫　《桃花源》系列　　指导教师 – 魏小明

自古以来桃源仙境就脱离于现实世界，存在于古代文人心中的一片幻境及幻想世界，作品由桃花源的概念与中国古代绘画中对于景别的描绘相结合，用现代材料将传统绘画中关于桃源仙境的描绘进行转换，表达作者心中的理想世界。

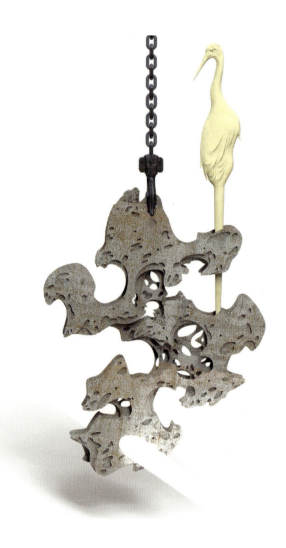

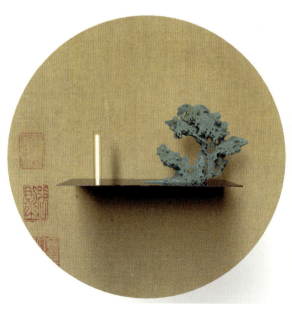

雕塑系　DEPARTMENT OF SCULPTURE　　冯仕华　生命的节奏　　指导教师 – 魏小明

《生命的节奏》：系列作品通过情景与叙事连接自然生命体之间的关系，主客观并重，真实与想象交汇，旨在寻找生命的温度，诸如壮美、热情、依恋、通灵、共赢流于雕塑之中。

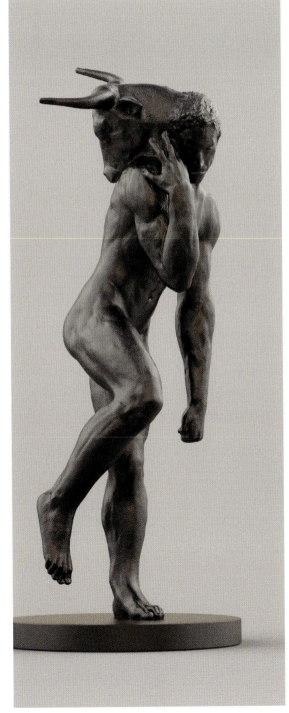
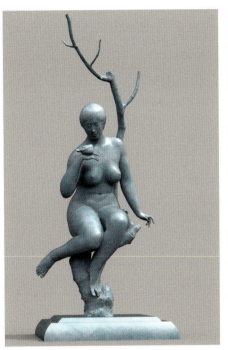
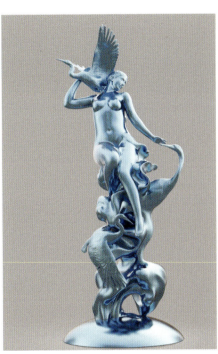
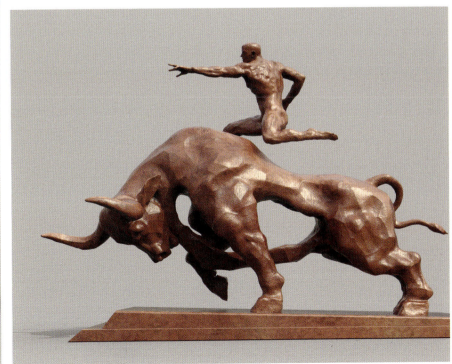

雕塑系　DEPARTMENT OF SCULPTURE　　刘盛佳　形影同盛　　指导教师 - 魏小明

人、动物和植物，在某个相似的瞬间都会呈现出一些共通的东西。在作品中作者将人物与动植物进行了一些想象上的协同，是对生命力量的赞颂。

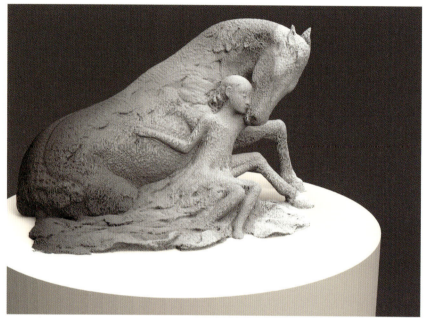

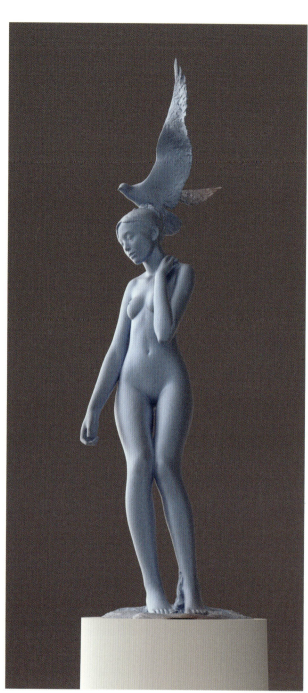

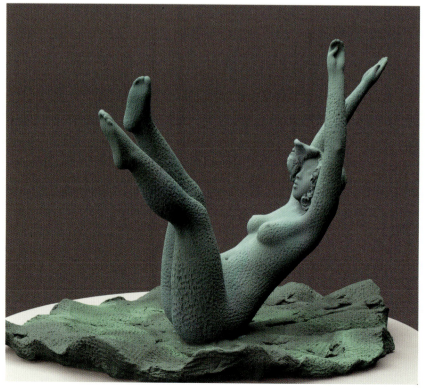

夏万　功勋·袁隆平

指导教师 – 罗幻

袁隆平先生一生致力于杂交水稻事业，被称之为"杂交水稻之父"，先生的精神品质一直影响着一代又一代人，他光辉而又简朴的一生值得被推崇，更值得去学习，时刻影响着对待自己热爱的事业的恒心与决心。

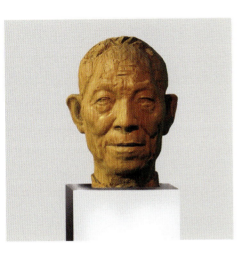

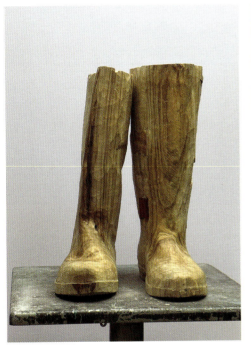

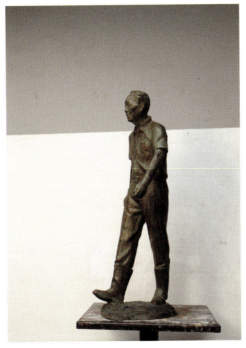

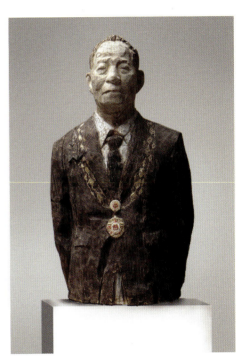

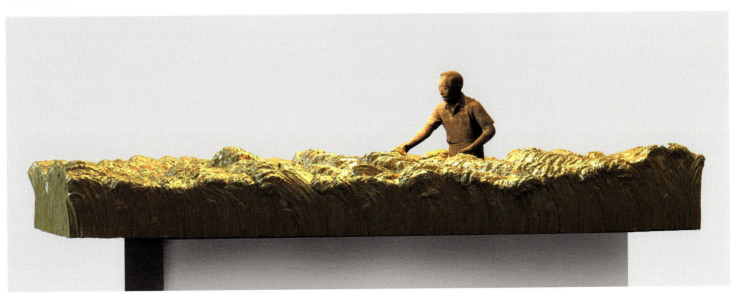

| 雕塑系 DEPARTMENT OF SCULPTURE | 张动　2019~2021，北京　指导教师 – 罗幻 |

空间并不是有限的，作品将个人生活空间整体变形、挤压，置于场所之中形成独立的迷幻空间，使观众与作者建立微妙联系。当下，个体空间不断被压迫的同时，我们判断其他事物，亦是"扁平化"的过程。

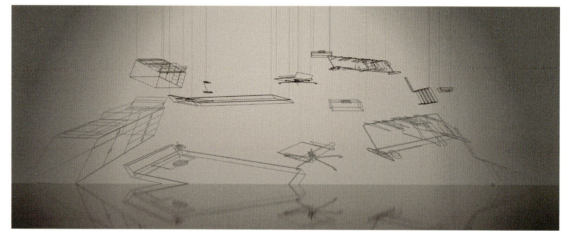

雕塑系　DEPARTMENT OF SCULPTURE　　张云芳　花洋系列 / 童谣系列　　指导教师 – 董书兵

"紫藤挂云木，花蔓宜阳春。
　密叶隐歌鸟，香风留美人。"

童勃　　范君　　葛夏欢　　赖静芳

李嵩　　李文涵　　刘欢

王相女　　赵彦

DEPARTMENT OF ART HISTORY

艺术史论系

主任寄语

毕业季是收获人才的季节,也是检验教学成果的季节。艺术史论系本届毕业生总计 40 余名,圆满完成了各项学习任务,完成了高质量的学位论文。

艺术史论系立足学术,放眼社会,借助清华大学国际化、跨学科平台,培养创新型、研究型人才。随着新时代社会主义人文社科及文化艺术的进一步繁荣,高端艺术史论人才有供不应求的趋势,近年来也并未因疫情干扰而降低。

在导师们的辛勤指导下,同学们在论文开题和写作过程中,掌握了研究方法,提升了写作能力,取得了创造性的研究成果。学士学位论文重在学术训练,经过数轮指导和检查,同学们普遍掌握了治学方法和写作规范。硕士和博士学位论文多数与各指导教师专业研究方向相关,在中外美术史论、工艺和设计史论、艺术管理等方面,选择具有新意与研究价值的课题,开展深入研究。

今年的毕业季,史论系有 9 名艺术管理硕士参加了学院在线毕业展,还组织了线下线上毕业讲演会及系列推广活动,推出学术新人,传播优秀学术成果。

17至18世纪法国崇尚"中国风尚"的往昔已逐渐被揭开面纱，但作为中间人的奢侈品商人这一催化剂一般的角色却尚未被公众熟知，相关研究还处于萌芽状态。我们往往重视文明传播的成果，却有可能忽略这个过程中的有趣环节。因此，鉴于其重要性和研究的必要性，本作品以奢侈品商人为出发点，从这一视角拓展解析两个文明交融的历史。

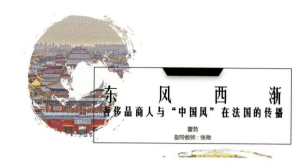

东风西渐
奢侈品商人与"中国风"在法国的传播
董勃
指导教师：张敢

01 进口
最初，进口自中国的艺术品非常稀有，欧洲人将其视若珍宝，原状摆放在自己的住宅内。

02 模仿及改造
奢侈华丽的装饰艺术风格逐步成为审美主流，奢侈品商人学会了为中国艺术品"穿金戴银"及与工匠合作改造中国艺术品，迎合贵族审美趣味。

03 创造
在改造和模仿的过程中，奢侈品商人和工匠逐渐有了主观能动性，有了自己的见解和创意，在许多领域都进行了艺术再创造。

促使"中国风"在法国传播的因素有：
（1）政治和思想因素：使节来访、统治者的决心、王公大臣的支持
（2）经济因素：重商主义政策的推动、东印度公司的崛起、贵族阶层的赞助

大王太子路易·德·波旁（Louis de Bourbon）戎装肖像，亚森特·里戈（Hyacinthe Rigaud）工作室，18世纪初，凡尔赛宫博物馆

青花水鸟图花觚，明崇祯，故宫博物院

阿德莱德夫人执扇肖像，1749年，让·马克·纳蒂埃（Jean-Marc Nattier），凡尔赛宫博物馆

折扇，象牙及丝绸，1780至1790年间，中国，现存于洛里昂市立艺术历史博物馆

货船进货单，东印度公司，1767年7月，洛里昂市艺术与历史博物馆

香水喷泉，开片青瓷，乾隆初年，景德镇，约1743年铜鎏金镶嵌，凡尔赛宫藏品

中国狩猎图，让·巴蒂斯特·帕特尔（Jean-Baptiste Pater），1736年，亚眠，皮卡迪利博物馆，寄存于卢浮宫博物馆

中国瓷制酒壶，景德镇，康熙年间，私人收藏

仿中式瓷制酒壶，塞夫尔瓷器厂，1781年，凡尔赛宫博物馆

道器之间——中国传统大木作工具展方案策划

范君 指导教师 – 章锐

本方案旨在策划一场以中国传统大木作工具为主题的展览。工艺以工具为条件，又以工具为限制。传统工具往往直接就是人类双手的延伸，本次展览以建筑木工工具为切入点，带领大家了解工艺和我们双手之间的关系。

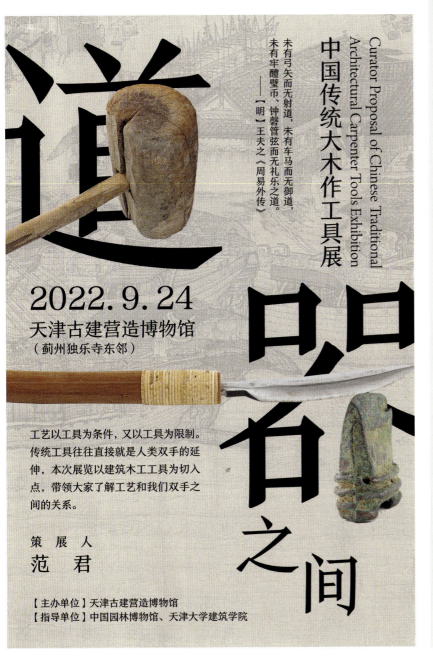

北京工业遗产类文创园区运营现状研究：以751园区为例

葛夏欢　指导教师－郭秋惠

该作品集是基于论文《北京工业遗产类文创园区运营现状研究：以751园区为例》的部分实践成果。通过展现751园区发展历程及将园区内工业景观卡通化设计，强化其悠久历史及工业景观标签，与大众形成品牌共享的知识，建造强势品牌。

79罐
北京市第一座低压显式螺旋式大型煤气储罐，始建于1979年，升起后最高端可达68米，整体容量15万立方米。北京历史上类似的煤气储罐共有7座，现仅存751园区的79罐和97罐。

时尚回廊
由原煤气生产净化装置——脱硫塔改建而成。脱硫塔建于1990年，由10个罐体和一台龙门吊组成，2003年设备退出运行，2010年完成改造。

炉区广场
建成于1970年，是由751原煤气厂生产4台裂解炉及相关设备改造而成，保留了较完整的炉区工业生产原貌。

艺术史论系 | DEPARTMENT OF ART HISTORY

赖静芳　中国青年艺术家推广模式研究：以清华大学美术学院为例

指导教师 – 章锐

本课题以中国青年艺术家的推广模式为研究对象，对近十多年来致力于推广青年艺术家的艺术项目进行分析、梳理，结合作者自身推广清华美院青年艺术家的实践案例，总结归纳出有效的中国青年艺术家推广模式，供行业参考。

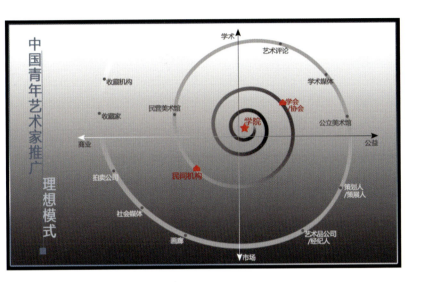

 艺why　　　　发消息

专注于青年艺术家的推广传播，青年艺术家作品IP的打造。
93篇原创内容　113个朋友关注

 曦光·当代水墨实验 – 温中良：艺无止境，温故知新
感谢参加"曦光·艺why艺术对谈"。最近的疫情比较平缓，但还是需要注意防护，20…
2020-3-24 阅读2656

 曦光·当代水墨实验 – 赵拟：新冠疫情之殇
曦光·当代水墨实验-线上展-曦光 | 当代青年艺术家主题群展艺术家推荐 艺术家简历…
2020-4-18 阅读3626

 曦光·国画综合材料创作 – 师生作品展
——陈辉课程：清华大学美术学院 国画综合材料创作任课教师：陈辉协同教师：温中…
2020-5-11 阅读1553

 曦光·当代水墨实验 – 牛煜娜：情感的雕琢
曦光·当代水墨实验-线上展-曦光 | 当代青年艺术家主题群展艺术家推荐 艺术家简历…
2020-3-26 阅读260

 曦光·当代水墨实验 – 王金烨：静心创作，用心生活
曦光·当代水墨实验系列_相关文章：王金烨：年初的疫情使整个世界"暂停"了，对…
2020-3-27 阅读265

 曦光·当代水墨实验 – 我们的课
说到水墨实验，很多人的一脸茫然，其实，我们的当代水墨实验是这样的：赵拟在做…
2020-3-11 阅读1590

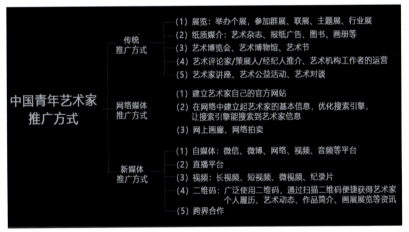

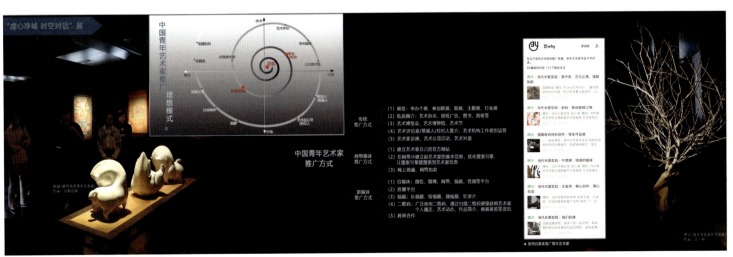

| 艺术史论系 | DEPARTMENT OF ART HISTORY | 李嵩 | 公共艺术人才培养模式探究：以青年公共艺术创作营为例 | 指导教师－章锐 |

青年公共艺术创作营从公共艺术行业对复合型人才的需求特性为出发点，以通识教育为理念搭建课程框架，以创作营为形式构筑实践平台，拓展公共艺术人才培养模式的新路径。策划案以新乐市作为首届举办地，并模拟项目成果。

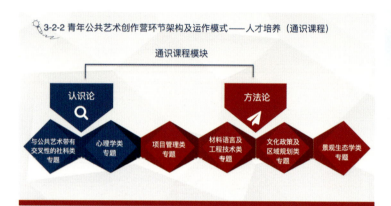

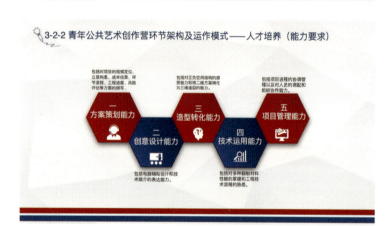

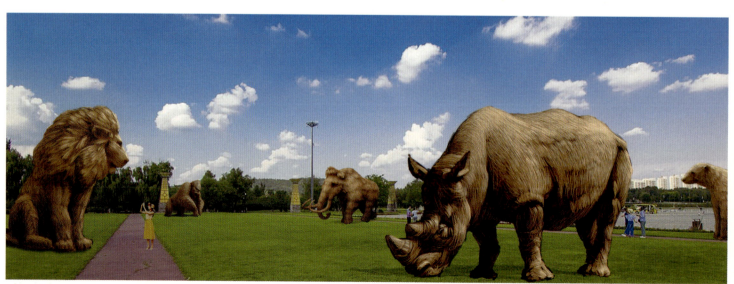

中国艺术IP展商业化浅析——以"为爱而生"展为例

李文涵　指导教师 – 章锐

作品以艺术IP展商业化为研究对象，选取北京国贸商城「为爱而生」艺术IP展为案例，在解析艺术IP展览与传统艺术展览差异的基础上，对当前国内艺术IP展商业化行业发展现状进行梳理，阐述艺术IP展发展模式，从策展方、商场、品牌、IP授权方和上下游产业链等方面对艺术IP展的商业价值进行剖析，预测艺术IP展在我国的未来市场潜力。通过论述案例与实体商业结合的运营模式、市场化营销模式和优化方向，认为案例的成功关键是原创力、差异化和社会效应。

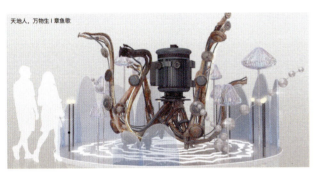

刘欢　荆州传统工艺工作站"荆作·楚生活"品牌规划　指导教师 — 陈岸瑛

深入挖掘楚文化和楚式漆艺核心元素，配合荆州传统工艺工作站实践，构建"荆作·楚生活"品牌，探索传统文化和传统工艺当代发展新模式。

王相女 — 吴冠中版权运营衍生品之钛板画

指导教师 – 陈岸瑛

利用吴冠中画作版权，将版画复制技术与纯钛制作进行结合，将小众化艺术运用到大众化文化消费中。钛板画的研发，旨在将科技艺术融合到人民生活中，钛板画具有耐久性、健康环保等特性。

艺术史论系 DEPARTMENT OF ART HISTORY

赵彦 "自由家"家装设计需求获取工具

指导教师 – 郭秋惠

"自由家"是面向住户的家装设计需求获取工具。从建筑情况、家庭结构、居住行为及审美偏好等多个维度，全面高效获取住户的家装设计需求，为家装设计提供可靠的设计依据和设计目标。

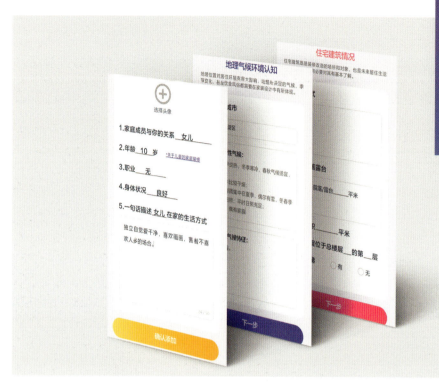

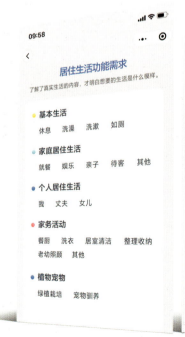

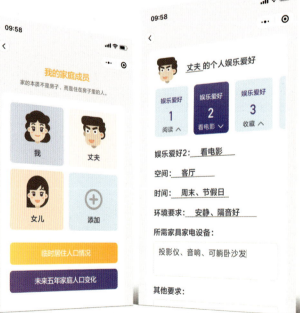

 韩天歌
 姜婧菁
 徐义
 徐子琪
 张慧中

BASIC TEACHING & RESEARCH GROUP

基础教学研究室

主任寄语

本届硕士生毕业作品展可谓清新雅致、精彩纷呈！基础教研室的硕士生研究方向包括"设计基础"和"造型基础"两部分。"基础研究"不仅是艺术基础教育的核心，更是研究生未来职业发展的基石。研究生贵在"做研究"，其研究成果便是设计创新和艺术创作的原动力。没有日积月累的学术研究深耕，难以产出高水平的学术成果。令人欣慰的是，在各位导师的辛勤培育下，本届硕士生已茁壮成长起来，并能用倾尽心力之作品诠释自己的艺术观念和对未来的设计构想。

本届有五位同学的作品参展。同学们分别在设计基础、造型基础方面进行了深入研究，并用不同的形式呈现了他们的研究成果。设计作品借助 VR 手段，从视听联觉的研究角度给人以全新的感知体验。绘画作品则用多元的绘画语言，表达了同学们在艺术道路上的探索追求和熟练驾驭的艺术风格。在各位导师的悉心指导下，同学们通过对现代科技手段、传统表现风格以及多学科交叉融合等方面进行了大胆的探索与创新，并让多元的艺术形态（形式）得到了扩延，多样性与独特性得到了彰显。本次参展作品很好地呈现了设计与未来趋势、绘画与人文精神的新风貌。

艺术基础教育与教学直接关乎人才培养的高度。在导师们的精心指导下，同学们通过科学、系统的训练方法，有效地提高自身的协同与创新能力、造型与审美能力。在全面吸收不同造型艺术精华的同时，不断学习和继承优秀的文化传统。通过强化基础理论研究与专业实践应用的结合，勇于探索创新，不断追求卓越、完善自我。借此，我愿与基础教研室同仁们携手，继续深耕艺术基础教育，潜心培育未来跨学科人才！衷心祝愿即将毕业的同学们未来前程似锦，职业大展宏图！

基础教学研究室 BASIC TEACHING & RESEARCH GROUP

韩天歌　麻风病人／厄舍府的黑猪／徐蚌往事

指导教师 – 叶健

麻风病人系列结合创作者自身的经历，通过即时性色粉媒介，以线条作为心灵"速写"的工具，达成一场精神慰藉与疗愈。

姜婧菁　视听联觉形态研究与设计应用

指导教师 – 邱松

以设计形态学理论及视听联觉研究为基础，基于声波物理原理，完成声音形态探索及视听联觉形态对情绪影响的规律研究，并将研究成果应用于虚拟现实情绪体验设计中，让人看到更"动听"的形态，收获更丰富的情绪体验。

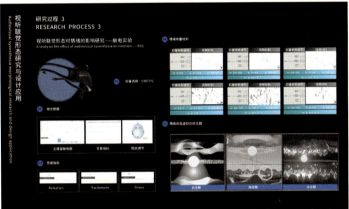

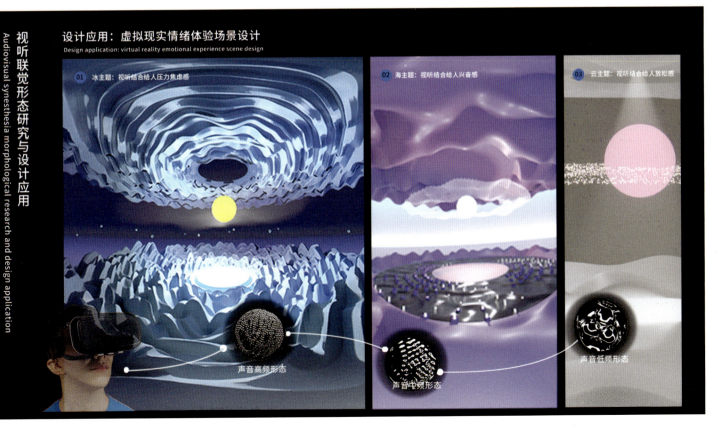

基础教学研究室　BASIC TEACHING & RESEARCH GROUP　　徐义　沧浪　　指导教师 – 叶健

此系列作品将园林空间的多种元素重新结合，以寻找时空的映照关系。以历史为本的空间意味着在时空上是无限可能的。历史在此地并非具体的叙事，而是文明对时间的组织方式。空间使历史的精神能够安顿在生活世界。

徐子琪　夜幕里 / 狸奴小影系列　指导教师 - 金纳

猫，潜伏在夜幕的树影下，伸展利爪，琥珀色的眼睛在寂静中轻笑。是天使般的恶魔还是致命的美丽？

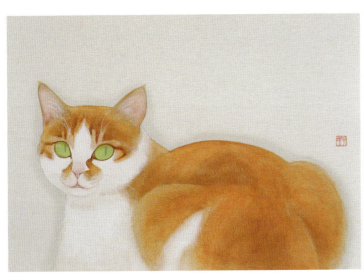
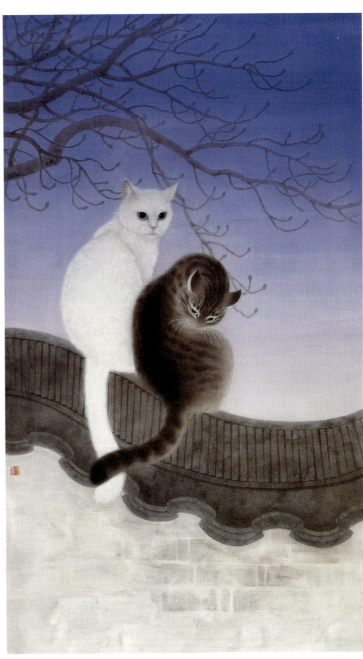

张慧中　异石

指导教师 – 金纳

石，作为我们生活中常见的，也是在历史中留下深刻影响的物品，除了作为生产工具而存在，还是不少文人墨客的精神寄托和审美追求。将不变的石和易变的花草组合在一起，感叹时光的飞逝。

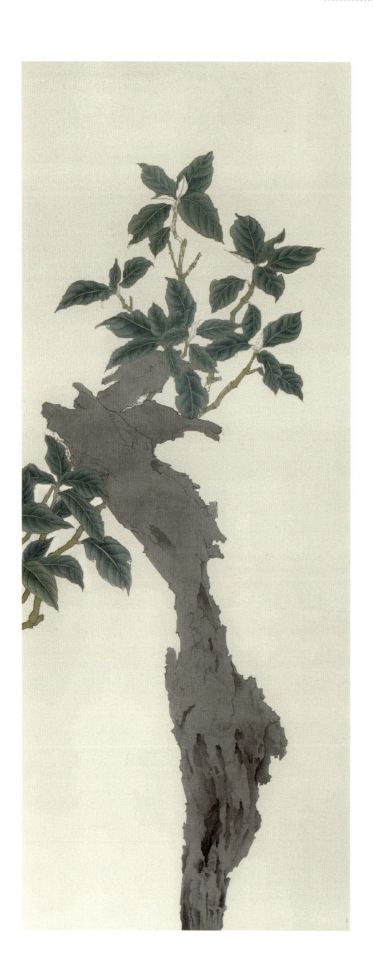

MASTER OF FINE ARTS IN CREATIVE AND DESIGN FOR SCIENCE POPULARIZATION

科普创意与设计艺术硕士项目

负责人寄语

在人生最美好的年华你们相遇在美丽的清华园，用共同的努力一起播种梦想，用欢乐、友情、勤奋和收获编织成美好的青春记忆。

这一刻，也许别人很想知道你是如何通过玩游戏、打篮球、听音乐和聚会获得学位时，但只有你自己知道为了这一刻，你所付出的辛苦！毕业是对你最好的奖励，在那些熬夜学习、错过的享乐时光和睡眠不足之后，花点时间细细品味这份奖励，回忆那些值得回忆的时刻，更不要忘记感谢那些帮助你实现这一目标的人！

查安妮　塑料危机——以口罩垃圾为例的科普设计研究　指导教师 – 马赛

本设计以疫情之下的必需品口罩为引,对口罩垃圾的危害进行研究与设计表现,以小见大地对塑料危机进行科普。利用VR的表现手法让观者身临其境地感受极端塑料污染下的未来世界。

陈荟然 薛定谔的猫——量子力学经典悖论科普形象设计

指导教师 – 千哲

你是否见过既生又死的猫？你敢不敢跟随这只猫去了解神秘的量子世界？本作品以量子力学经典悖论——薛定谔的猫为突破口，通过科普形象设计的方式，旨在激发大众了解量子力学知识的兴趣。

| 科普创意与设计艺术硕士项目 | MASTER OF FINE ARTS IN CREATIVE AND DESIGN FOR SCIENCE POPULARIZATION | 陈卓然 | 航天科普信息图形设计研究——以中国航天任务徽章为例 | 指导教师－王红卫 |

航天任务徽章主要被用作航天飞行任务的象征。我国当前高度重视航天科普工作，本设计旨在通过将信息图形设计与我国航天任务徽章设计相结合，以探索出更加具有趣味性和艺术性的航天科普形式。

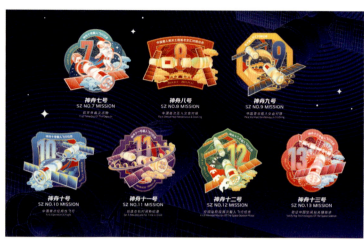

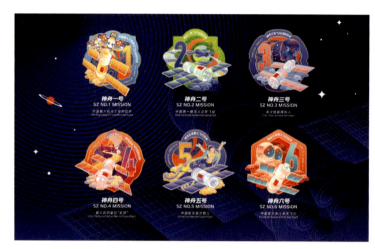

冬奥会冰雪运动主题可移动科普展览设计研究

池鸣　　指导教师 – 张烈

本课题围绕冬奥会冰雪运动主题可移动科普展览设计进行研究,以三条旅程为叙事线索引导观众主动探索并感受冬季奥林匹克运动会及冰雪运动的精神文化。

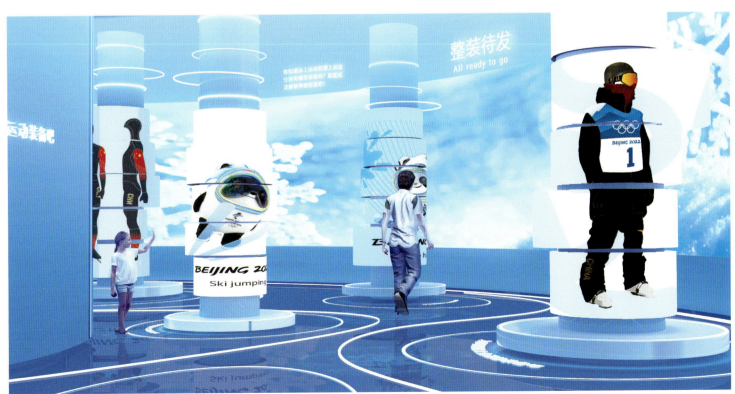

科普创意与设计艺术硕士项目
MASTER OF FINE ARTS IN CREATIVE AND DESIGN FOR SCIENCE POPULARIZATION

崔楠 — 基于海洋有害藻华科普展示设计研究

指导教师 – 范寅良

本设计聚焦于海洋有害藻华的科普展示，以模块化和可移动式的设计理念，探索了能够应对不同展览场景且兼具科普教育功能和社交娱乐性质的科普展示方案。

傅乐玮　寻天问计——中国古代天文仪器科普展

指导教师 - 吴诗中

本次科普展示设计课题以中国古代天文仪器为中心，通过"逐日"与"寻天"两个主题展厅和展厅中的多种互动展项向观众表现白天使用的圭表与日晷和夜晚使用的浑仪和浑象的发展历史及使用方式。

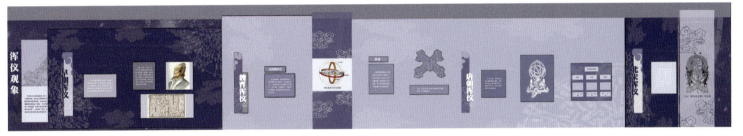

郜酾棋　基于汉字中的古代科技的科普传播设计　指导教师 - 陈楠

本次研究以《汉字中的古代科技》一书为参考文本，从中选择12个篇章来讲述汉字，通过极简风格的科普设计形式对汉字中的古代科技进行传播设计，让受众能够更好地了解汉字中的古代科技。

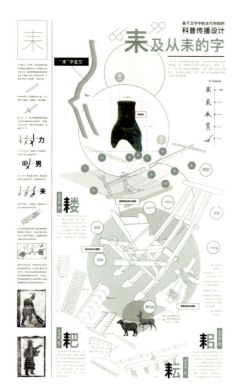

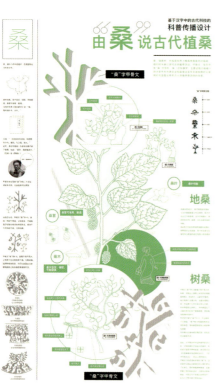

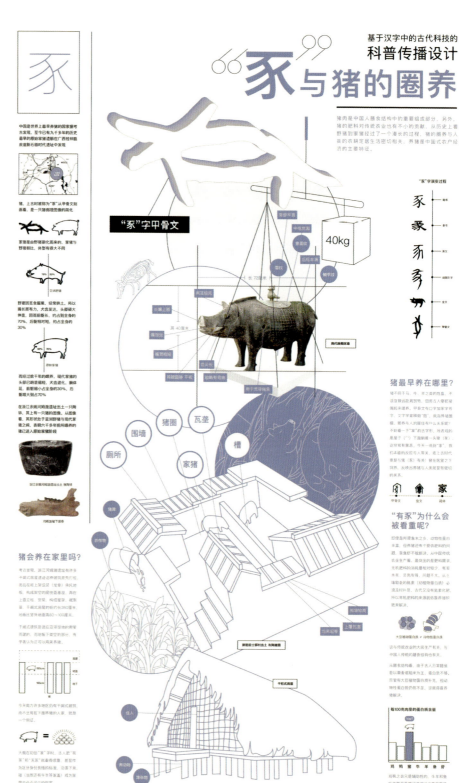

顾紫薇　戏曲万花

指导教师 – 杨冬江

走进戏曲主题现代博物馆，数字技术拓宽非物质文化遗产展示边界。全息投影屏将图像投射在全息膜上，戏曲人物游走在虚拟与现实边缘，为展览物件提供丰富的文化语境。

贾卓奇　辅助 ≠ 自动

科普创意与设计艺术硕士项目　MASTER OF FINE ARTS IN CREATIVE AND DESIGN FOR SCIENCE POPULARIZATION

指导教师 – 蒋红斌

本方案为沉浸式科普模拟系统设计，通过亲自驾驶模拟器的方式对"辅助驾驶潜在失效场景"进行科普，以提升车主对辅助驾驶能力边界的深刻认知，让公众了解辅助驾驶潜在危险以及更安全地实现现阶段的人机共驾。

科普创意与设计艺术硕士项目
MASTER OF FINE ARTS IN CREATIVE AND DESIGN FOR SCIENCE POPULARIZATION

李叔秦　锁住了

指导教师 – 米海鹏

《锁住了（LOCKED！）》将实体交互装置与古锁故事动画相结合，展现集历史、民俗、巧妙机构、美术于一身的古锁文化，并提取花旗锁、首饰锁的纹样及美好寓意，应用在古锁衍生品中。

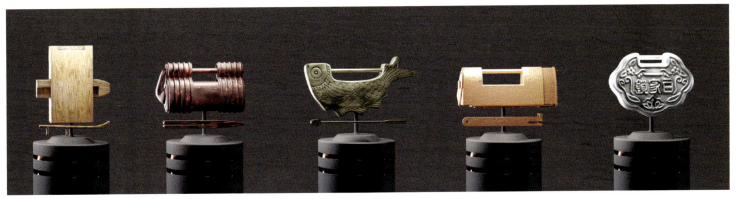

| 科普创意与设计艺术硕士项目 | MASTER OF FINE ARTS IN CREATIVE AND DESIGN FOR SCIENCE POPULARIZATION | 刘美名　猫园记 | 指导教师 – 梁雯 |

本设计关注城市环境中流浪宠物所带来的新问题。设计以清华园中流浪猫作为具体研究对象，将线下的"猫屋"设计和线上的应用程序相关联，使人与流浪猫之间产生积极的互动，探讨了人、猫与环境和谐共存的潜力与可能性。

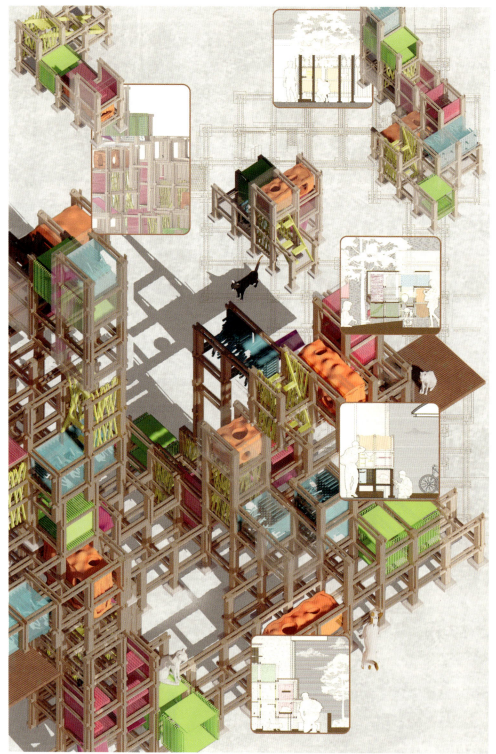

知时无止，乘物游心——时间错觉现象科普展示设计研究

刘妍言　　指导教师 - 刘强

时间是一个超现象的问题，"时间错觉"是日常生活中最常见的时间现象，本研究引入了科学传播和体验设计的理念，构建了一套商业空间中的科学传播系统，通过对某些时间现象的模拟，触动观者的感知，以启发思考。

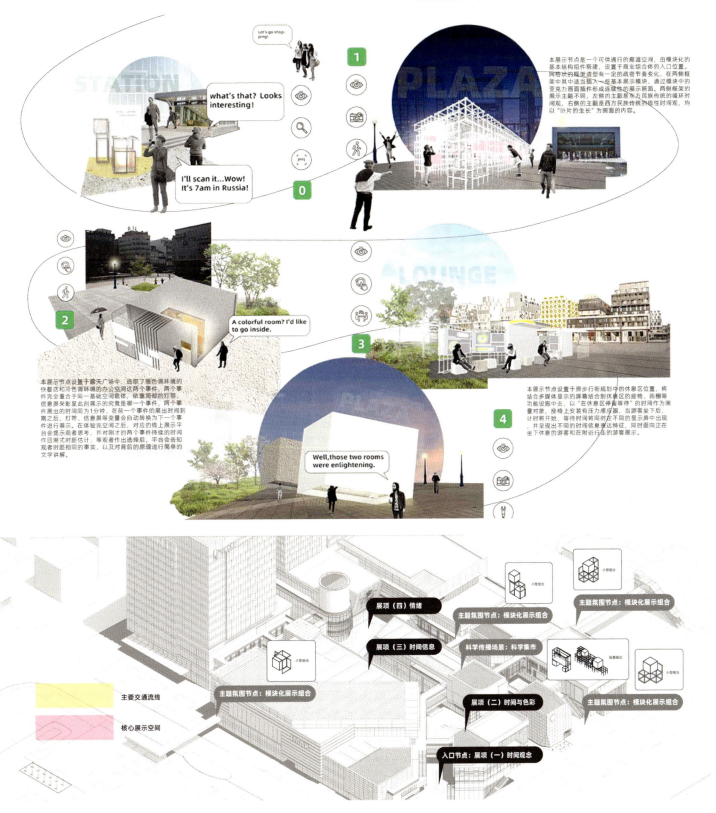

马驰骋　快乐体验指南

指导教师 – 祝卉

青少年心理问题随年龄增长愈发严重，原因之一是对心理学知识缺乏了解，不能正确认识自己的情绪，其本身也渴望自我调节的能力。本次设计通过信息可视化和VR交互体验的形式，针对生理心理学和情绪心理学知识进行科普传播。

梅进杰 — 冰壶运动科普展览——基于多感官体验的展示空间应用研究

指导教师 – 马赛

通过科普冰壶运动项目，探讨多感官体验在冰壶运动科普展示空间中的应用设计，达到展示空间的易懂性、趣味性和可持续性。进一步为冰壶运动的科普提供设计基础和理论依据，促进冰壶运动多元化、多地域的科普展示活动呈现。

科普创意与设计艺术硕士项目
MASTER OF FINE ARTS IN CREATIVE AND DESIGN FOR SCIENCE POPULARIZATION

孙宏旭 解密中国"404"——中国原子弹试验

指导教师 - 王红卫

1964年,中国第一颗原子弹爆炸成功,并在国内外引起了很大的反响。"中国核试验的历史"这一重大历史事件有很重要的科普意义,作者以绘本设计为载体,科普了中国研制第一颗原子弹的过程,同时对科普绘本的视觉风格进行了深入的研究。希望通过科普"404"核试验的历史,能够提升国民对中国核工业发展历程的了解程度,传承"两弹一星"精神,增强民族自信。

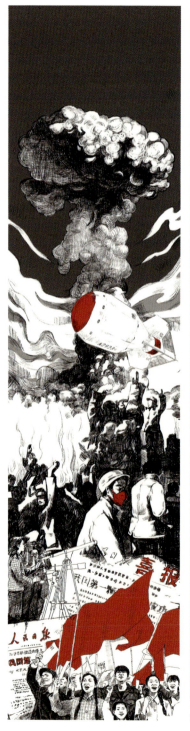
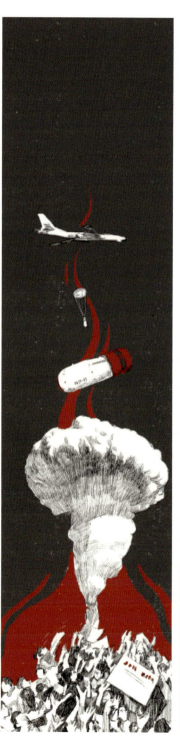
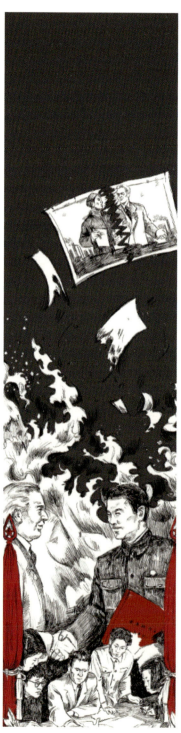
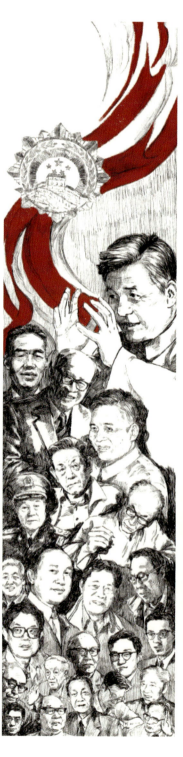

| 科普创意与设计艺术硕士项目 | MASTER OF FINE ARTS IN CREATIVE AND DESIGN FOR SCIENCE POPULARIZATION | 陶澍 | 《刀光剑影》——中国传统冷兵器科普文创玩具设计 | 指导教师 – 关琰 |

本作品为提取中国传统冷兵器刀剑的形制与纹饰等特点开展的科普文创玩具设计，意图通过模型玩具这种当下年轻群体乐于主动了解的表现形式，实现对中国传统冷兵器特点的科普与传播，激发其对中国传统冷兵器文化的兴趣。

科普创意与设计艺术硕士项目 MASTER OF FINE ARTS IN CREATIVE AND DESIGN FOR SCIENCE POPULARIZATION

王子月　知识图谱科普设计研究

指导教师 – 吴琼

知识图谱是一种知识的表征方式，一种对实体关系进行数据化映射的语义网络。本作品围绕知识图谱科普开展设计研究，向大众科普其概念和应用场景。

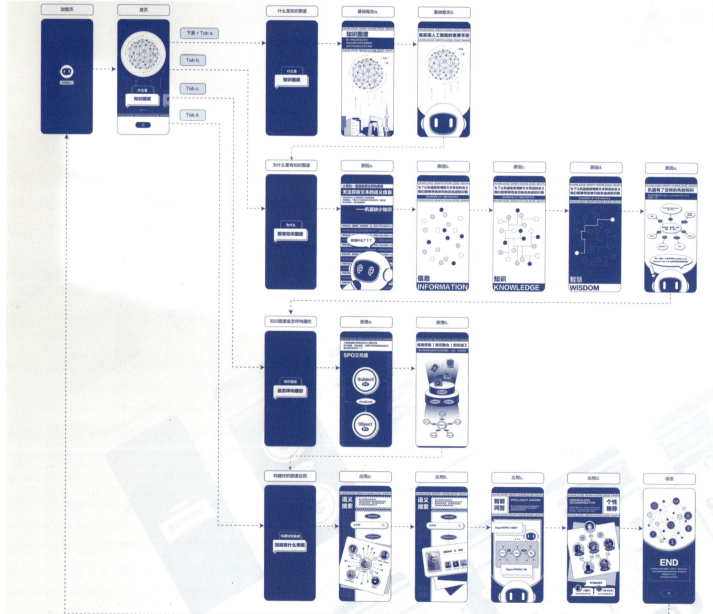

科普创意与设计艺术硕士项目 / MASTER OF FINE ARTS IN CREATIVE AND DESIGN FOR SCIENCE POPULARIZATION

魏溪莹 嗅觉空间的情感化科普展示设计

指导教师 – 陈洛奇

嗅觉能够唤起人们年代久远，甚至是幼年时期的回忆，并且这种回忆更直接、生动鲜活，更加具有冲击力。本作品是一个嗅觉互动装置，借以四季变换体现时空交叠，中间的大球代表太阳，四个小球用来演绎地球上一年四季变换的气味。观众通过与装置小球进行手势交互，小球便会释放相对应季节的气味，并辅助视觉动画加以解读。通过该装置，向大众科普嗅觉能够唤起遥远的记忆这一特点，将无形的气味予以情感化的设计表达。

科普创意与设计艺术硕士项目 — MASTER OF FINE ARTS IN CREATIVE AND DESIGN FOR SCIENCE POPULARIZATION

吴迪　民族史诗《玛纳斯》文本可视化设计研究　指导教师 – 华健心

在漫漫时间长河里，有这样一部经久不衰的著作，它承载着一个民族的信仰，见证了一段文明的演变，跨越千年将祖先祖辈的英勇故事带给我们，被称为"中亚文明的钥匙"，它就是史诗《玛纳斯》。本作品借助数字信息技术的力量让大众的视野穿透千年，跨越时间和空间阻碍，看见这个承载着人类记忆的非物质文化遗产。

| 科普创意与设计艺术硕士项目 | MASTER OF FINE ARTS IN CREATIVE AND DESIGN FOR SCIENCE POPULARIZATION | 袁潮 | 基于设计形态学的光与色的研究与应用 | 指导教师 - 邱松 |

该研究基于设计形态学的研究思路，通过结构色原理对材料色彩控制提出一种可拉伸物理变色材料的制备方法。这种色彩在室外或强光环境中具有良好的显示效果，制备工艺简单。为实现智能变色材料提供一种新的思路。

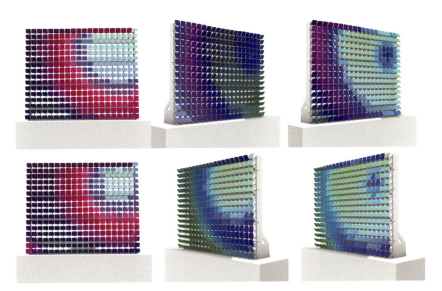

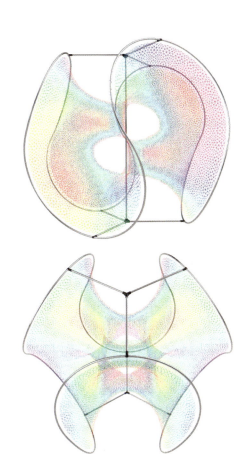

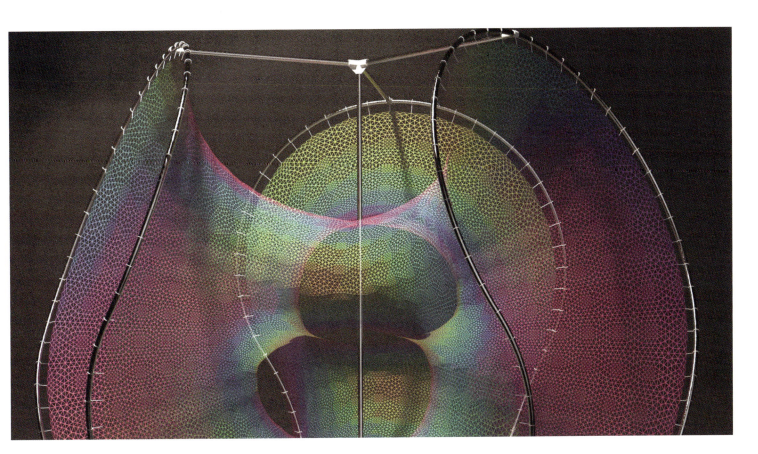

汉字载体科普——以中国文字博物馆 IP 形象设计为例

张博　　指导教师 - 陈楠

汉字是中国文化重要的呈现方式，汉字是迄今为止传承和发展时间最长的文字，其在保持基本传承与连贯的同时，由于受到科技、社会政治和社会审美的影响，也经历了不断的优化与调整。本作品是依托中国文字博物馆的科普设计实践，探索 IP 形象设计及其相关文创产品对汉字载体的科普设计方法与表现。

| 科普创意与设计艺术硕士项目 | MASTER OF FINE ARTS IN CREATIVE AND DESIGN FOR SCIENCE POPULARIZATION | 张驰 | 基于数字化背景下的北京冬奥会公共艺术创作研究 | 指导教师 - 杨冬江 |

本作品以北京冬奥会公共艺术装置为主题，结合多种数字交互形式，达到向人们普及冰雪运动的目的。除科普特性外，本作品还可在其他大型盛典中用作其他功能使用。

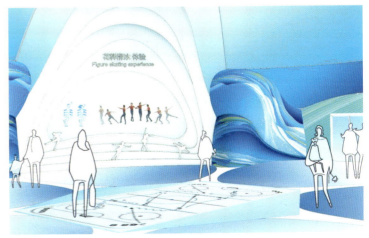

张敏轩　水汽采集科普产品设计　　指导教师 – 张雷

rain cloud 是一款水汽采集科普产品，将生活中常见的冷凝现象进行科普的同时利用原理解决实际生活中的缺水、用水问题。将科学原理的观察、学习，以及实际应用的整个过程融入产品当中。

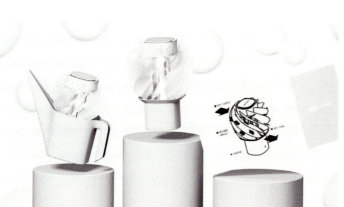

科普创意与设计艺术硕士项目 MASTER OF FINE ARTS IN CREATIVE AND DESIGN FOR SCIENCE POPULARIZATION

赵玉洁　选择恐惧症的疗愈产品视觉设计探索

指导教师 – 陈磊

选择恐惧症在当今社会十分常见，视觉设计对心理问题具有疗愈作用。本作品融合了塔罗牌和斗兽棋的元素，设计了帮助选择恐惧症患者选择的线上 APP 和线下卡牌，同时对没有选择恐惧症的人科普宣传。

甄子涵　真假证人

指导教师 – 吴琼

本作品以通过行为分析询问技术进行谎言识别为主题，进行科普实景游戏设计，利用实景搭建对现场进行模拟，结合镜面反射与虚拟角色投影，营造出真假相生的沉浸感。

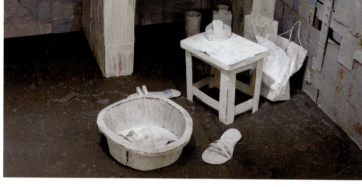

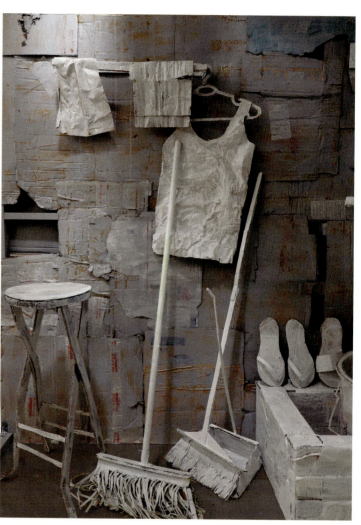
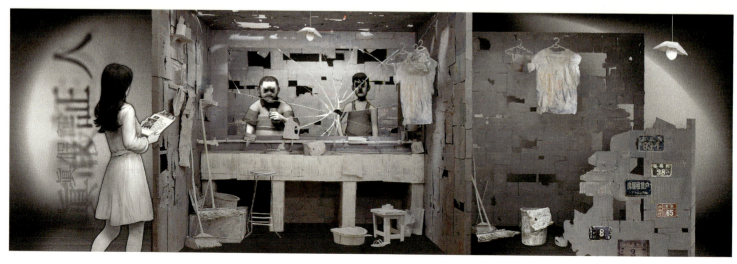

| 科普创意与设计艺术硕士项目 | MASTER OF FINE ARTS IN CREATIVE AND DESIGN FOR SCIENCE POPULARIZATION | 钟明明 | 中国书籍形态演变科普展示设计 | 指导教师 – 李朝阳 |

本案设计以中国书籍形态的演变为科普的主要内容,以时间为轴线,选取重要事件、关键时间节点及代表人物进行重点阐述与展示,力图打造一个沉浸式强、交互性高、传播性广的科普展示空间。

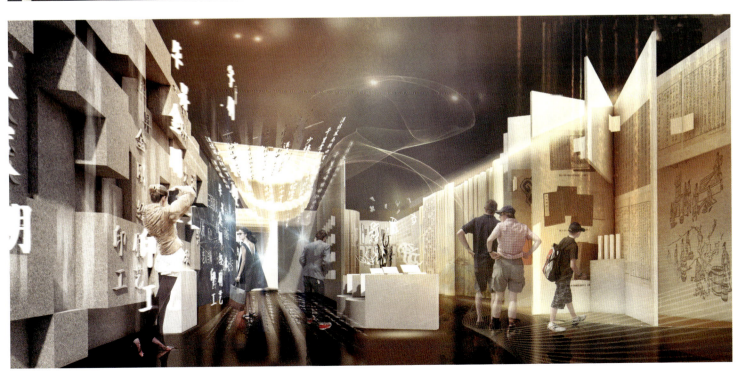

| 科普创意与设计艺术硕士项目 | MASTER OF FINE ARTS IN CREATIVE AND DESIGN FOR SCIENCE POPULARIZATION | 钟巍 | 水之理——以中国园林理水为主题的科普展览设计研究 | 指导教师－方晓风 |

水之理展览旨在展现中国传统园林理水之美，传达园林水景空间的审美营造理念。诠释中国传统园林理水之趣，展现园林水景空间的趣味性与体验感。科普中国传统园林理水之技，用现代化的展览方式解读造景的技术手段。

周海明 — 冬奥雪上项目沉浸式体验科普展示设计研究

指导教师 – 史习平

本作品为冬奥滑雪项目沉浸式体验科普展览作品，主要以沉浸式体验方式向大众科普宣传冬奥滑雪项目知识，使受众在互动体验中了解冬奥滑雪项目，从而提高社会对滑雪项目的参与度。

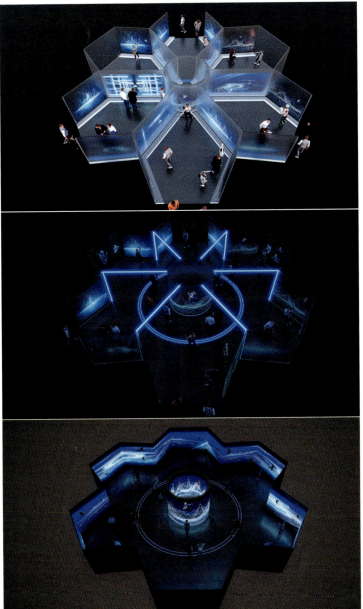

绿洲计划
Recycle for fun

姐琬滢　指导教师 – 马泉

我国社区现有的资源回收模式缺乏趣味性，难以调动居民的自主参与热情。作者尝试将社区儿童空间与资源回收站二合一，用游戏机制吸引幼儿参与资源回收工作，以此从小树立居民环保意识，长远推动我国资源回收事业发展。

COTTON

METAL

GLASS

PAPER

PLASTIC

2022 UNDERGRADUATE WORK COLLECTION OF ACADEMY OF ARTS & DESIGN, TSINGHUA UNIVERSITY

2022 清华大学美术学院 毕业生 作品集

清华大学美术学院 编

本科生

中国建筑工业出版社

图书在版编目（CIP）数据

2022清华大学美术学院毕业生作品集 = 2022 ACADEMY OF ARTS & DESIGN，TSINGHUA UNIVERSITY WORK COLLECTION OF GRADUATES / 清华大学美术学院编．--北京：中国建筑工业出版社，2022.6
 ISBN 978-7-112-27436-9

Ⅰ．①2… Ⅱ．①清… Ⅲ．①美术－作品综合集－中国－现代 Ⅳ．①J121

中国版本图书馆CIP数据核字(2022)第089501号

责任编辑：唐　旭　吴　绫
文字编辑：李东禧　孙　硕
装帧设计：王　鹏
责任校对：王　烨

2022清华大学美术学院毕业生作品集
2022 ACADEMY OF ARTS & DESIGN，TSINGHUA UNIVERSITY WORK COLLECTION OF GRADUATES
清华大学美术学院 编
*
中国建筑工业出版社出版、发行（北京海淀三里河路9号）
各地新华书店、建筑书店经销
北京星空浩瀚文化传播有限公司 制版
天津图文方嘉印刷有限公司 印刷
*
开本：889毫米×1194毫米　1/16　印张：$28\frac{3}{4}$　字数：878千字
2022年6月第一版　2022年6月第一次印刷
定价：470.00元（本科生、研究生）
ISBN 978-7-112-27436-9
　　（39616）

版权所有　翻印必究
如有印装质量问题，可寄本社图书出版中心退换
（邮政编码　100037）

编委会

主任：鲁晓波　马　赛
副主任：杨冬江
编委：（按姓氏笔画为序）
马　赛　马文甲　王之纲　文中言　方晓风　白　明　任　茜　刘润福　刘娟凤　苏　丹　李　文
李　鹤　杨冬江　吴　琼　邱　松　宋立民　张　敢　张　雷　陈岸瑛　陈　磊　岳　嵩　赵　超
洪兴宇　郭林红　董书兵　鲁晓波　曾成钢　臧迎春

主编：杨冬江
副主编：李　文　刘润福
编辑：（按姓氏笔画为序）
王　秀　王　清　丛　竿　朱洪辉　刘天妍　刘　晗　刘　淼　许　锐　苏学静　肖建兵　吴冬冬
张　维　陈　阳　陈佳陶　周傲南　郑　辉　董令时　樊　琳　潘晓威

FOREWORD

序

虎年伊始，我们经历了精彩纷呈的第 24 届北京冬季奥林匹克运动会，学院师生在台前幕后谱写了激情奉献与青春涌动的动人篇章。初夏时节，全院师生勇迎挑战，克服时艰，顺利完成学业，今天迎来了清华大学美术学院 2022 届毕业季。

此次清华大学美术学院毕业季线上作品展涉及美术学院的 11 个培养单位的近 400 位本科生研究生毕业生，展出近 500 套 2000 余件作品。展览作品形式多样、表达充分，显示了清华美院莘莘学子的学习、研究成果。他们或是扎根传统、礼敬传统，或是面向未来的创意、创新，这些自由而有深意与责任的创作，充分体现了同学们根植深厚的人文基础的创意成果。这些绚烂的成果是师生们青春才华的绽放，也是师生们对社会的汇报和敬礼，我们为师生们在疫情下克服困难所取得的丰硕成果而骄傲。

我们每个个体，都与时代息息相关。对于 2022 届毕业生而言，是恰逢新冠疫情大流行的三年，近三年的抗疫与学业相交织的奋斗中，美院师生共同承接了历史予以我们的特殊经历，展现出勇于迎接挑战的优异品质。由此我们更加努力，磨炼意志、提升格局、强化能力、丰富知识，同学们在变局和抗疫中成长，也展现出迎战困难，承担使命的精神风貌。在此次展览里，我们看到了对未来的期待，也看到了青年的希望。

清美人是有责任有担当的，我们奋斗并充满信心迎来机遇与转变。恰逢习总书记考察学院一周年之际，美院师生将牢记习总书记的嘱托，承担使命，直面未来。美院师生将以更开放的态度，将以更包容的胸怀，将以更坚毅的民族精神，迎接挑战，为建设世界一流美术学院而努力奋斗。

感谢为展览付出汗水的每一位师生与工作人员，这些付出终将化作中华民族复兴之路上的一块块基石，延绵不断，这些基石也终将筑成一条伟大的复兴之路。我们在前行路上，清华美院与时代同行！

清华大学美术学院院长

2022 年 6 月

PREFACE

前言

寒暑易节，一年一度的清华大学美术学院毕业季再次如期而至。面对新冠疫情的不利影响，2022届的美院学子，在学术中坚守信念，在困难中磨练品格。他们潜心钻研，不断开拓全球视野，兼收并蓄，在风华正茂的岁月中意气风发，尽情展示着自己的艺术才华。

居清华园，阅万卷书；行山水间，观天下事。滋养于优良学风和文化厚土之中的清华大学美术学院194名本科生和194名硕士研究生，问道敬前贤，在毕业设计作品中呈现了他们艺术探索与实践的优秀成果。这些具有鲜明的跨学科、跨专业、跨媒介特色的作品，分别来自美术学院11个培养单位，涵盖设计学、美术学和艺术学理论三个一级学科。他们将创造力与想象力荟聚于笔墨，抒情于造型，丰富精彩的作品反映当代、回望传统，既关注了全球热点议题，又体察了现实社会生活，在实践中以问题为导向，以理论为基础，深入思考与践行美术、艺术、科学、技术相辅相成、相互促进、相得益彰的关系。

人才培养见微知著。在清华大学"价值塑造、能力培养、知识传授"三位一体教育理念引领下，美术学院积极探索突破传统模式制约之路，全面营造有利于创新人才脱颖而出的环境。面对一系列新情况、新变化、新课题，师生们教学相长，在顺应时代发展的同时，创造机会，把握机遇，这些艺术作品就是2022届毕业生充分释放活力、勇于应对挑战的成绩单。

正是不懈的努力，让人生有了昂扬的方向，有了翘首期盼的明天。祝愿清华美院的青年学子们，前路浩荡，未来可期！

清华大学美术学院副院长

2022年6月

目录 / CONTENTS

序　鲁晓波　　FOREWORD　Lu Xiaobo

前言　杨冬江　　PREFACE　Yang Dongjiang

1	染织服装艺术设计系	DEPARTMENT OF TEXTILE AND FASHION DESIGN
21	陶瓷艺术设计系	DEPARTMENT OF CERAMIC DESIGN
33	视觉传达设计系	DEPARTMENT OF VISUAL COMMUNICATION
69	环境艺术设计系	DEPARTMENT OF ENVIRONMENTAL ART DESIGN
89	工业设计系	DEPARTMENT OF INDUSTRIAL DESIGN
117	工艺美术系	DEPARTMENT OF ARTS AND CRAFTS
131	信息艺术设计系	DEPARTMENT OF INFORMATION ART & DESIGN
161	绘画系	DEPARTMENT OF PAINTING
191	雕塑系	DEPARTMENT OF SCULPTURE

DEPARTMENT OF TEXTILE AND FASHION DESIGN

染织服装艺术设计系

主任寄语

新冠疫情的影响仍在持续。此消彼长，缩小的物理活动空间反而激发了内心的反思与感悟。你们对生命、对生存、对生活、对未来，开始重新审视。你们的作品植根于传统文化，饱含记忆的温度与情感。在可持续发展思想的影响下，你们潜心研究新材料，探索新形态，运用新技术，引领当代纺织服装设计，践行着一个寓旧于新的生态循环。

染织服装艺术设计系 DEPARTMENT OF TEXTILE AND FASHION DESIGN

何曦　梦境乐园

指导教师－张红娟

灵感来源于废弃的游乐园，一个被时间遗忘的场所，带着放不下的遗憾。游乐园是一个承载着欢乐和幸福的地方，里面有梦幻的灯光、快乐的旋转木马、五彩的气球和孩童时的纯真梦想。但在时间的长河里，生长的青苔、斑驳的墙壁、枯枝和锈斑逐渐侵蚀乐园，掩盖人类足迹。通过羊毛毡这种柔软又带有温度的材质，塑造繁华与破败的两个环境对比，透过旧乐园的破败仿佛能窥见昔日的辉煌，而看现在新乐园的辉煌又似乎能预见其之后的衰败。

染织服装艺术设计系 DEPARTMENT OF TEXTILE AND FASHION DESIGN

黄鸿钰　季遇

指导教师 – 张树新

四季，基于我国传统四季划分方法，以二十四节气中的"四立"作为四季的始点，四季轮换，一季一景，循环往复，既体现时光的变换又展现了先民对宇宙、自然的独特认识。本次设计运用四季植物元素独特的艺术感召力，将四季植物元素融入现代壁挂艺术设计中，通过对四季植物元素的整理研究和提炼设计，阐述个人对于四季变换的理解。

染织服装艺术设计系 DEPARTMENT OF TEXTILE AND FASHION DESIGN

贾欣玮　混沌

指导教师 – 贾京生

作品灵感，来源于美国作家洛夫克拉夫特创作的科幻神话故事，以随意的构图排序和自由的观看方式，表达宇宙中看似无序但实际有序的现象。设计作品以随意怪诞的形态为主体，并使用具有光泽度的色彩来建构迷幻性的观看体验，以求达到符合"混沌"与"有序"的规律呈现与艺术表达。

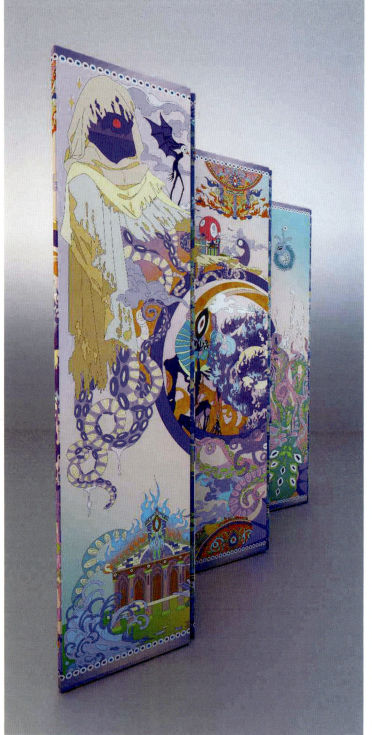

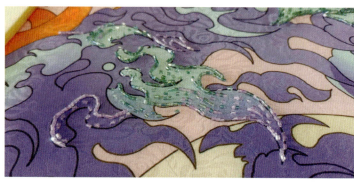

染织服装艺术设计系 DEPARTMENT OF TEXTILE AND FASHION DESIGN

杨帆远　苗域蝶生

指导教师 – 张宝华

四季轮回，贯古通今，就苗族而言，在他们流传至今的神话故事里，"蝴蝶妈妈"就是创造和孕育苗族人的始祖，蝴蝶形象在苗绣艺术中极尽彰显。而今，伴随着艺术形式的创新与融合，尝试将苗绣蝴蝶纹与丝巾艺术结合，让苗族蝴蝶纹在当今的服饰设计中继续飞舞。

染织服装艺术设计系 DEPARTMENT OF TEXTILE AND FASHION DESIGN

范梦远　自己的婚纱

指导教师－朱小珊

本系列设计灵感来源于婚纱，也被称之为"单日礼服"。婚纱只会被穿戴一次，然后就将其遗忘或是永久尘封在柜子里。通过改变婚纱原本的样貌再结合成衣的设计元素，将单日礼服改成日常服装，发现婚纱更大的潜力，赐予婚纱新的价值。

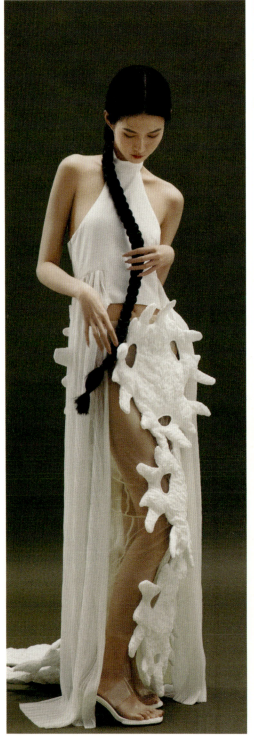
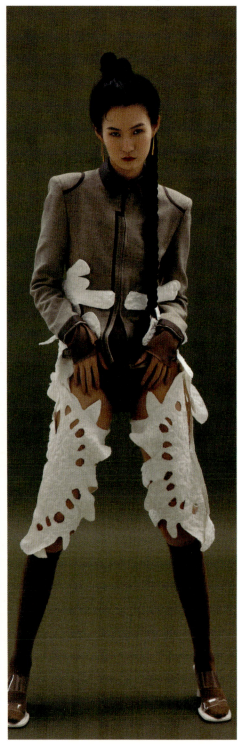
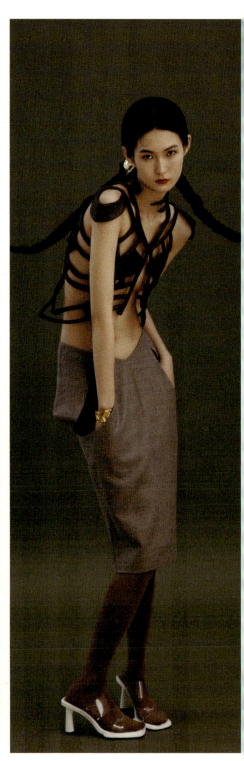

染织服装艺术设计系 DEPARTMENT OF TEXTILE AND FASHION DESIGN

何欣怡　凝固的印迹

指导教师 – 吴波

设计灵感来自于家乡废弃的建筑物，通过材料再造来模拟建筑破损后的震撼之美。针织面料独有的纹理、转印的图案以及微细的米珠一同构成面料，与建筑废墟隔空对话。材料与造型的不确定性，形成独特的带有瑕疵美的服装视觉语言。

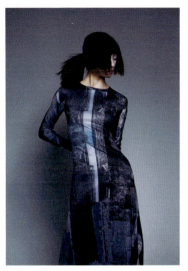
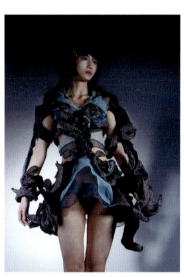
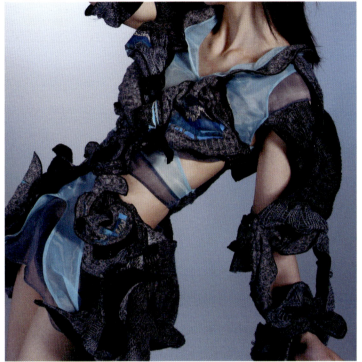
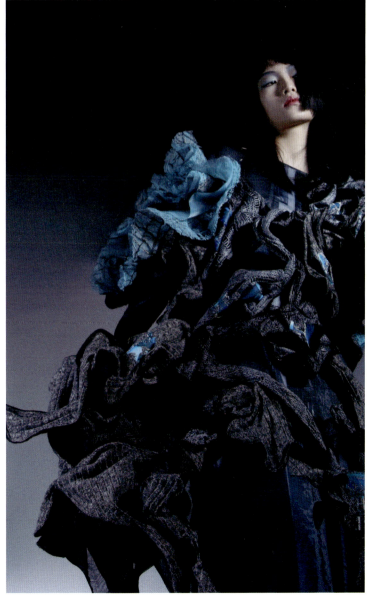
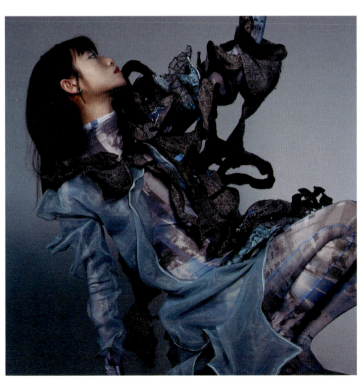

染织服装艺术设计系　DEPARTMENT OF TEXTILE AND FASHION DESIGN

黄煌　桑梓

指导教师 – 李迎军

作品以对家乡的温暖回忆为灵感来源，从河流上的粼粼波光、长满青苔的砖缝、即将拆迁的旧屋、废弃的木质储物柜、剥落的墙皮中获取灵感，一路收集了农村老人家中旧时的小孩衣服和废弃的手织土布床单，并对它们进行了重组和再创造。设计作品通过粗布与现代廓型的碰撞，将记忆中的家乡以一种全新的方式展现。

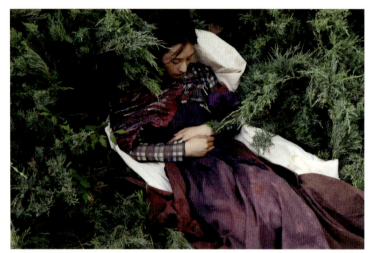
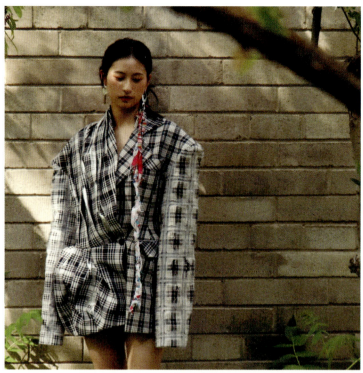
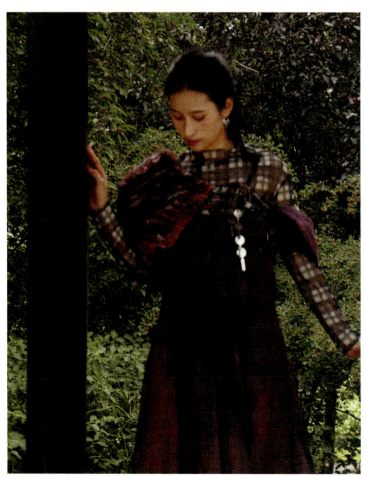
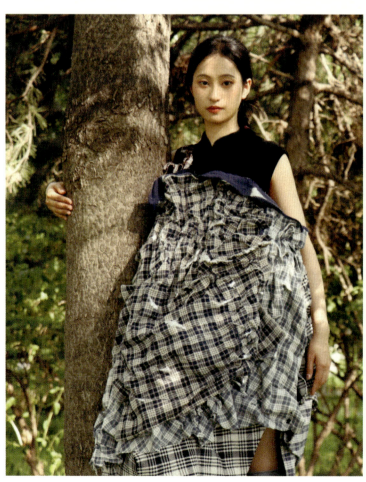

染织服装艺术设计系　DEPARTMENT OF TEXTILE AND FASHION DESIGN

江文卓　女孩

指导教师 – 肖文陵

灵感来源于时尚领域流行的一种将孩童服饰元素应用于成人女装设计中的"幼态化"现象。设计通过将儿童针织旧衣拆解再造的方式，将这一风格倾向贯穿于设计之中，表现记忆中童年时代的美好与温馨。

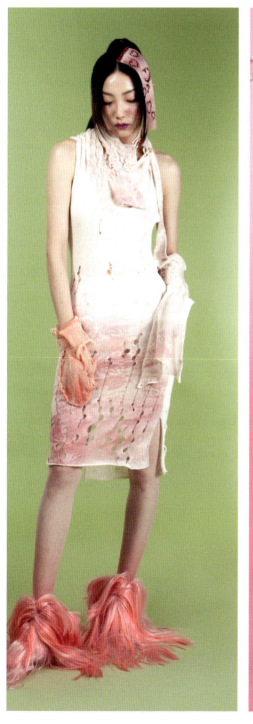
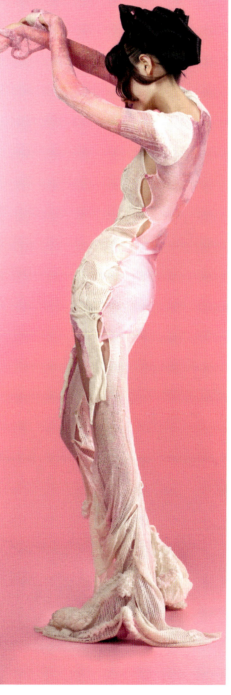
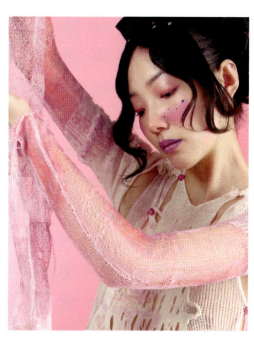
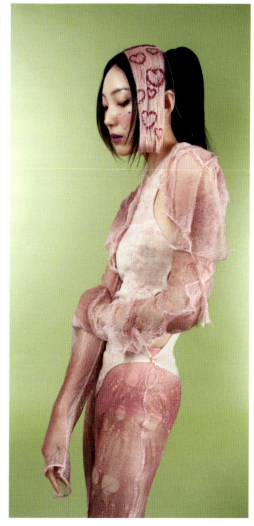

染织服装艺术设计系 DEPARTMENT OF TEXTILE AND FASHION DESIGN

康哲淼　镜园

指导教师 - 王悦

设计灵感来自中国广彩瓷，以东方的视角和风格转述西洋的装饰与艺术；以解构和再造手法诠释现代语境下的"东方风格"；以植绒工艺为媒介，尝试展现出一个镜花水月般的幻境。在这里，东西方两种截然不同的文化相遇并水乳交融。

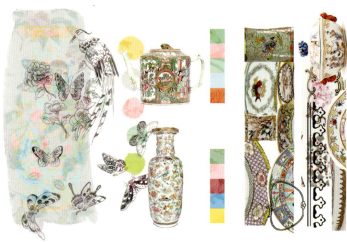

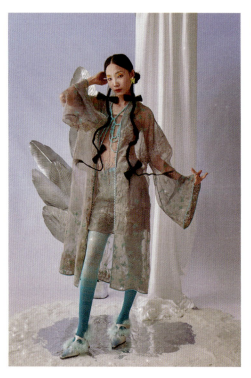
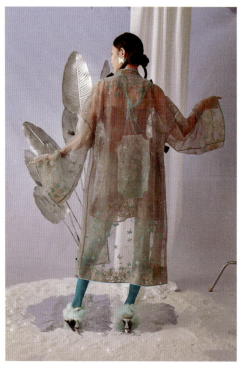

染织服装艺术设计系　DEPARTMENT OF TEXTILE AND FASHION DESIGN

李海睿　玫瑰

指导教师 – 李迎军

设计灵感来自于电影《美女与野兽》中的玫瑰，设计中的部分面料是运用植物染的形式，通过萃取玫瑰汁液保留其纯天然的色彩制成，廓型剪裁源于玫瑰花的层叠和花瓣的形状。色彩上以红黑为主，源于电影中两位主角的形象碰撞。

染织服装艺术设计系　DEPARTMENT OF TEXTILE AND FASHION DESIGN　　聂颐瑄　三生万物　　指导教师 - 吴波

"三生万物"是以穿脱衣物过程中服装状态作为出发点，将源于日常生活中易忽略但具有普遍性的习惯性行为观察总结后，利用三角形还原、重塑服装。通过旧衣改造突破对服装形态的固有观念，阐释一衣多穿设计理念。

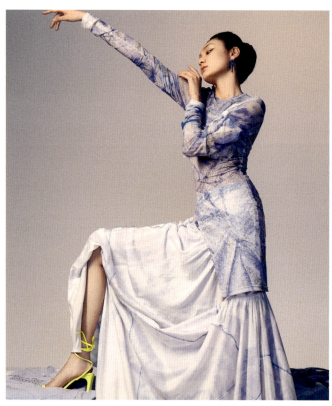

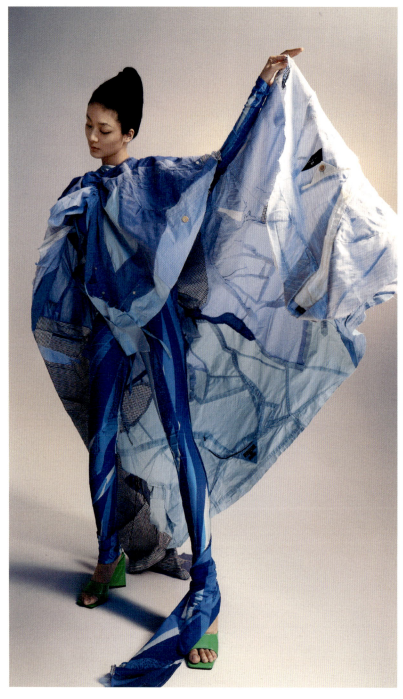

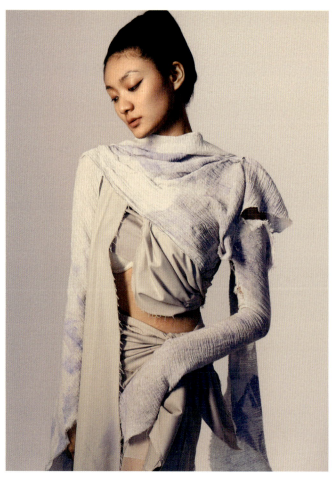

染织服装艺术设计系 | DEPARTMENT OF TEXTILE AND FASHION DESIGN

宁栩辰　迂回轨迹

指导教师 – 贾玺增

本次毕业设计主题以未来主义建筑为灵感，用未来主义建筑风格的流线形廓型，以及蕾丝、鱼骨等十七、十八世纪的宫廷元素，在厚与薄、虚与实、简与繁之间，表现都市女性的浪漫气质，为现代女性提供更好的穿衣选择。

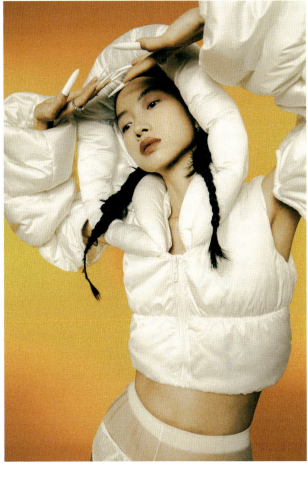
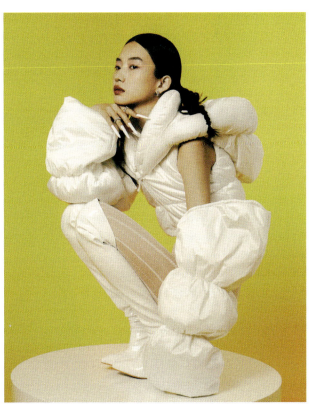
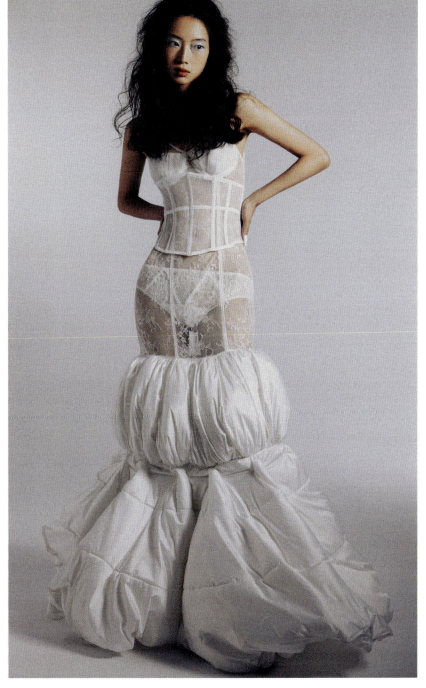

斯维达　最后的狂欢

指导教师 – 贾玺增

灵感来源于意大利威尼斯狂欢节，人们在节日中戴上面具，穿上奇异装束，消除身份和年龄差异，自由自在地穿梭在大街小巷。在设计中融入面饰、旧戏服改造，表达出节日的戏剧性与梦幻感，展现出毕业之际最后的自由与狂欢。

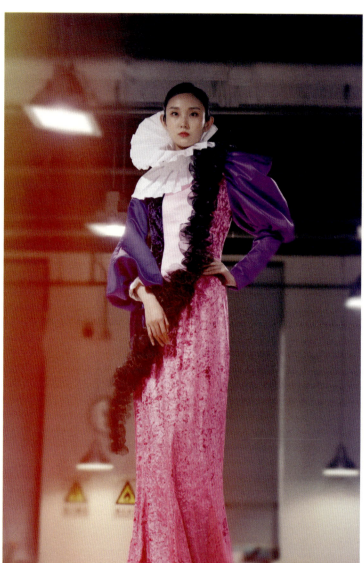

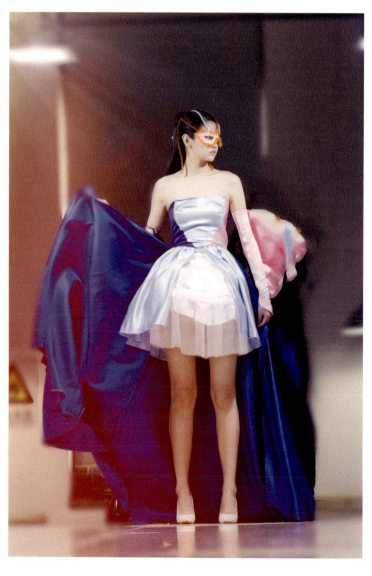

染织服装艺术设计系 DEPARTMENT OF TEXTILE AND FASHION DESIGN

孙开元　青绿之间

指导教师 – 臧迎春

15

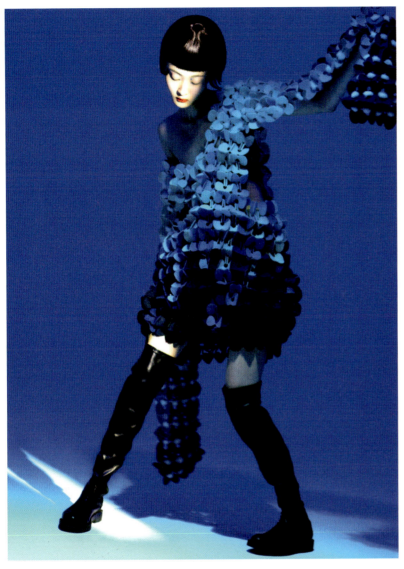

本系列设计主要从传统的扎染效果和纹饰图案中汲取灵感，整套作品控制在蓝绿色调之中，突出纵向色彩变化，以拼接为手段，结合激光切割技术，凸显民族感和色彩变化带来的视觉力量。

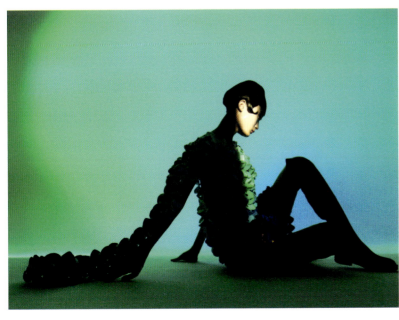

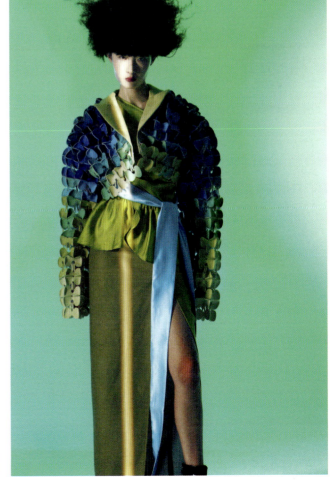

染织服装艺术设计系 DEPARTMENT OF TEXTILE AND FASHION DESIGN 王艺诺 "凤戏牡丹" 指导教师 – 肖文陵

作品以蓝印花布凤戏牡丹纹样作为切入点展开设计。试图通过将蓝印花布凤戏牡丹纹样由平面转化到立体的形态，即采用温变材料在视觉上实现纹样的渐变立体效果，结构上利用省道将图形进行切割重组形成立体造型，并将其应用在男装设计当中，赋予传统的蓝印花布凤戏牡丹纹样新的面貌。

徐心钰 塑料人

指导教师 – 朱小珊

我们吃下去的究竟是食物还是塑料？在海洋塑料污染日益严重之下，一位厨师的思考激发了本设计的核心理念——人类的身体是否有一天会被塑料"占据"？本设计主要使用海藻酸钠凝胶、明胶等可溶解于水、可降解材料，尝试天然材料代替塑料在服装服饰中的应用，并以此呼吁人们关注海洋塑料污染，保护海洋、保护环境。

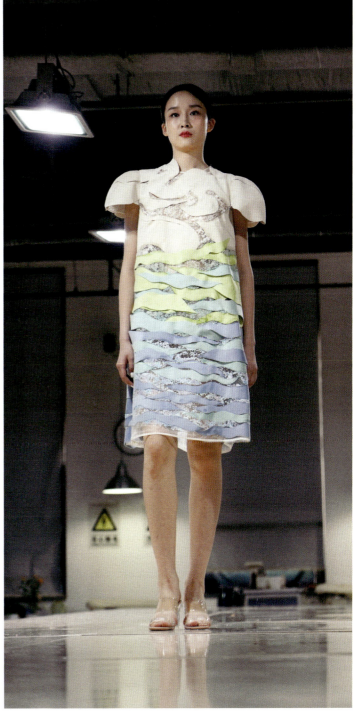

染织服装艺术设计系　DEPARTMENT OF TEXTILE AND FASHION DESIGN

杨润卓　单曲循环

指导教师 – 李薇

灵感来源于一首名为《幻觉动物》的乐曲，空灵缥缈的曲风中带有一丝对人生的思考，苏木的红浸透在薄纱上从浅入深饱含着植物的芳香。音乐在身体中如血液般奔涌，柔软的面料层层叠叠似乐谱，围绕着人体的躯干徐徐展开生命的乐章。

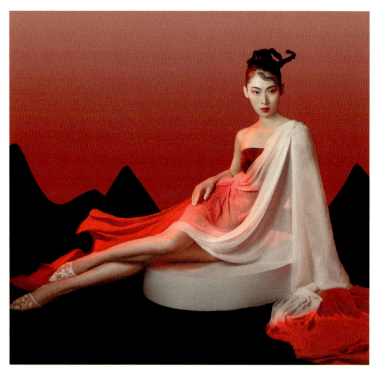
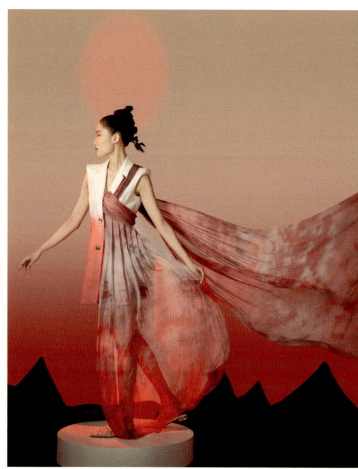
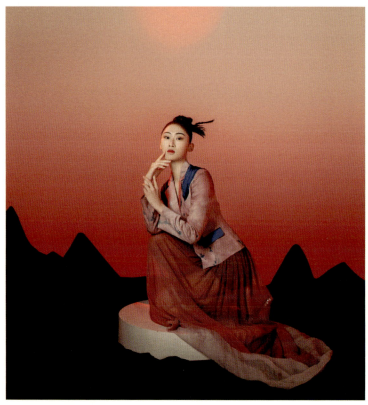

染织服装艺术设计系 DEPARTMENT OF TEXTILE AND FASHION DESIGN

赵一安　新肌

指导教师 – 李薇

以诞下新生儿的母体皮肤状态为灵感，通过隐喻的方式用针织面料模拟皮肤的松紧关系，控制纱线和面料的缩率、弹力等属性设计制作出创新的针织面料肌理和造型。

蔡梓橦　　　韩皙然　　　黄美茜　　　孔杰

梁楚卿　　　孟诗昀　　　汪闲闲

王明月　　　尹玻兰

DEPARTMENT OF CERAMIC DESIGN

陶瓷艺术设计系

主任寄语

今年的疫情对同学们的毕业创作产生了巨大的影响，许多的不确定性因素，使你们的身心不由自主地关心时代并对生命产生更多的尊重，这是大学课程里给不了你们的深刻体验，而你们在这异常困难的时刻所表现出来的抗压能力和优秀的作品比之常态化的课程学习让老师更觉安慰和感动。

陶瓷是由人类发明的在物质形态上最接近"永恒"的材质，而"永恒"在人类文明的进程中无论之于肉体还是精神都是极为本源的话题。所以陶瓷艺术才具有了世界性的审美共性和超越文化与意识形态的语言方式。

陶瓷艺术是人类文明史上的"百科全书"。它既属于物质也属于精神；既是设计也是工艺；既是绘画也是雕塑；既是艺术也是科学；既是生活也是历史；既是平面也是立体；既高贵永恒又朴素脆弱，你们借助陶瓷艺术获得了极为不同的劳作与心智的全面协调与提升，这是你们的人生财富，也是你们认识世界与社会的特殊"工具"。

"独立之精神，自由之思想"不仅是清华老校训，更是这个时代弥足珍贵的品质和青年人最应具有的优势，这10个汉字的伟大内涵由你们通过各自富于才情的新的艺术形式来获得传递，用你们优秀而真诚的作品将古老的陶瓷艺术永葆青春是老师对你们最深切温热的期盼。

蔡梓橦　天使容器

指导教师 - 白明

以香水容器、香薰蜡烛容器、花器为主体结合陶瓷材料，设计针对女性群体的生活陶瓷，在满足实用需求的同时，体现出女性群体多元化的特点。

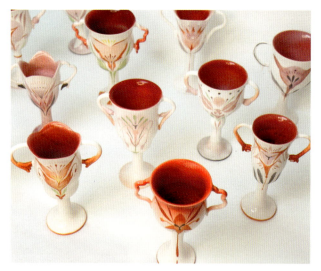
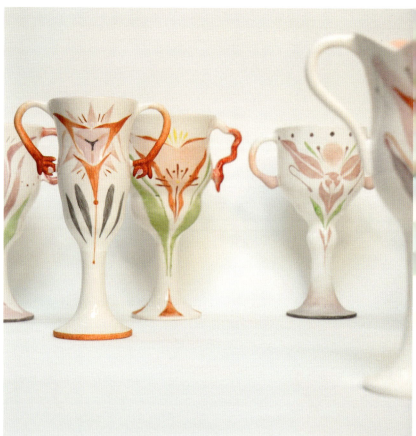
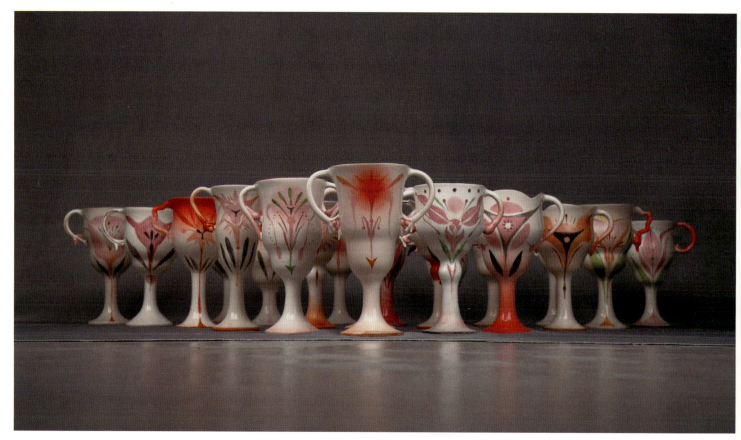

陶瓷艺术设计系 DEPARTMENT OF CERAMIC DESIGN

韩晢然 "山海"系列 手冲咖啡具　　指导教师 – 王辉

本设计以山海为设计灵感来源，既满足手冲咖啡具的使用功能又有强烈的陈设观赏性。通过陶瓷材料将山海静谧广阔的自然气质与手冲咖啡醇厚悠然的香气口感相结合，意图在城市品咖空间中创造具有简洁形式的自然意境，打造疏朗而淳朴的体验感。

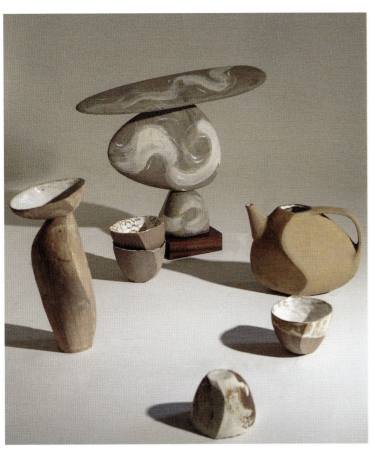
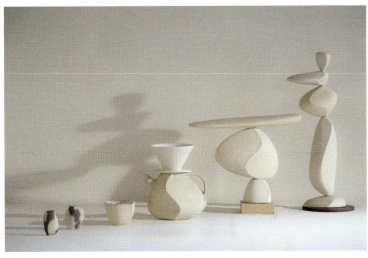
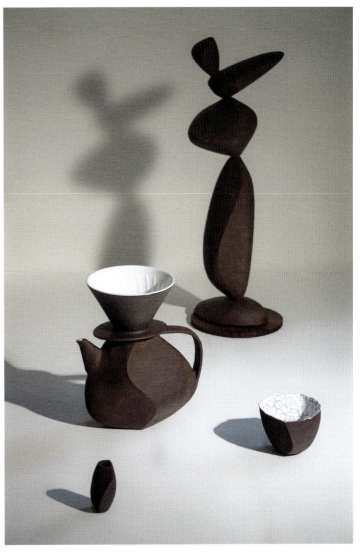

黄美茜　透明的梦

指导教师 – 郑宁

梦境中静谧平和的另一个世界，混杂着树木与泥土的气息，像拭净的玻璃般清冷、通透。从其间诞生的稚拙的生灵们，有着纯真的思绪……本作品用陶土的语言，黑白的色彩与流动的线条，诉说了关于梦境中它们的故事。

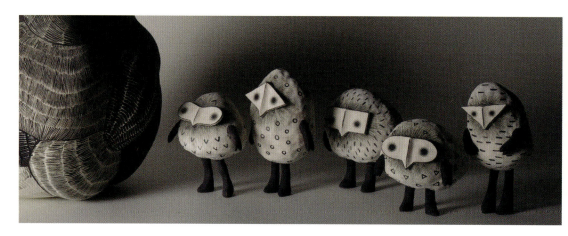
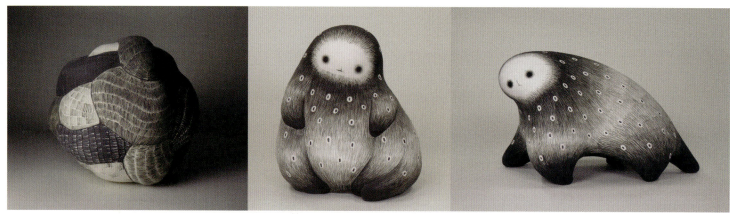
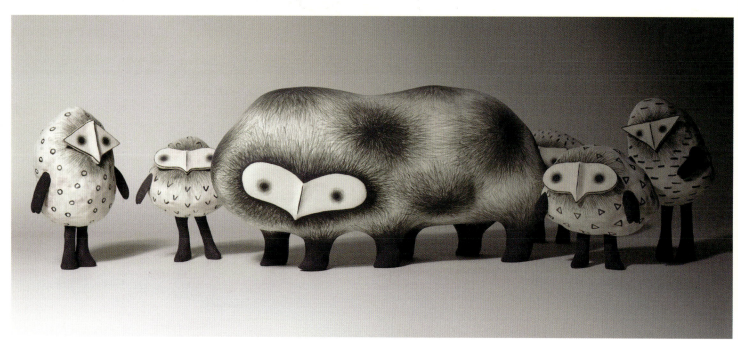

陶瓷艺术设计系 DEPARTMENT OF CERAMIC DESIGN

孔杰　自然而然

指导教师 – 杨帆

以自然界有机形式为灵感，将传统捏花工艺与生活陶瓷相结合，兼具实用与审美。作品混合幻想和现实，让作品自由生长的同时赋予其独特的生命力。希望通过作品提醒大家打开感官，让心灵重回没有边界的自然。

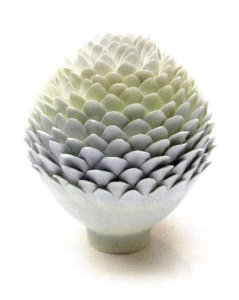
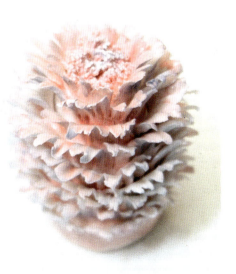
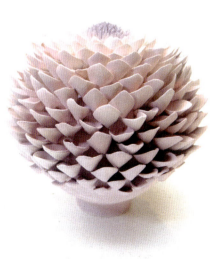

梁楚卿　芸

指导教师 – 郑宁

人们常难以自控地陷入未知的负面情绪中，受情绪影响所摆出各样的体态，它们是情绪的具象化表现。蜷缩、挣扎，自我矛盾却生动可爱。同时，每个个体的痛苦其来由虽各不相同，但放之于人群中便微不足道、转瞬即逝。以陶瓷的语言记录这些姿态，从而引起焦虑时代下观者的共鸣，带来平静与释然。

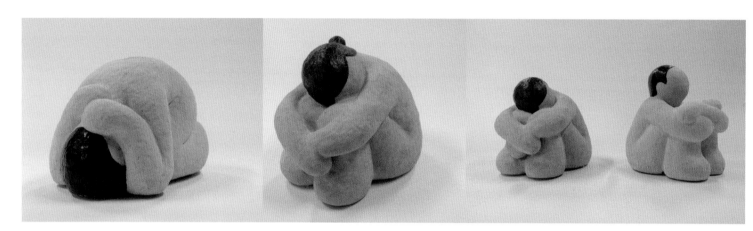

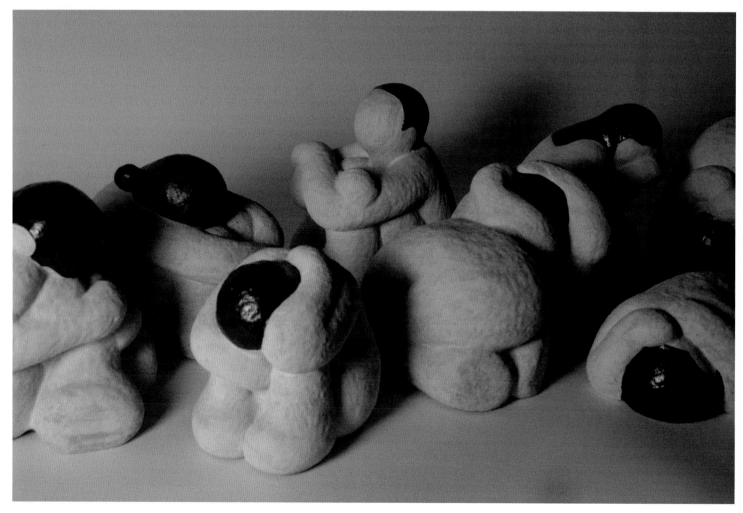

陶瓷艺术设计系 DEPARTMENT OF CERAMIC DESIGN

孟诗昀 　天象·流云　天象·星河　天象·望天

指导教师 – 杨帆

天象变化多样，瑰丽绚烂，抬头望天脑海里既有理性的探索也存在神秘的畅想。作品提取流云滚动、星河变化中丰富的形态和颜色，融入了对未知天象的想象，结合 3D 陶瓷打印等不同成型方法进行生活陶瓷系列创作。

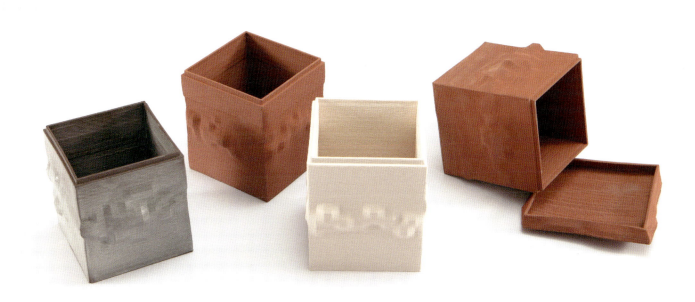

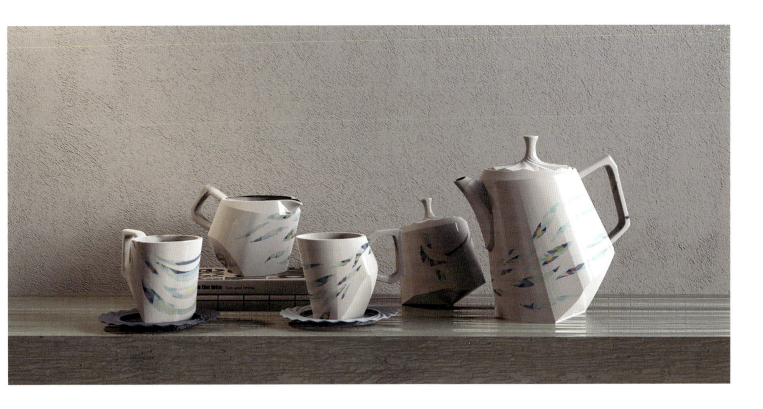

汪闲闲　回声——与记忆周旋

指导教师 – 白明

时间永恒流逝，我游走于每一个构成自己的碎片，在宇宙星河中浮沉，找寻答案。于是不断与记忆周旋，如同朝着没有尽头的洞穴呐喊，只留下回声往返于当下与记忆之间。

王明月　蚁次元 ANTi-space　　指导教师 - 王辉

视觉是人感知世界最重要的感觉，而我们却经常被表象所迷惑，如同蚂蚁透过特有的二维视角来观察世界，难以把握本质。作品通过视错觉的平面装饰方法表现出非常规秩序的异次元，将眼见不一定为实的状态具象成物，希望引发更多共鸣。

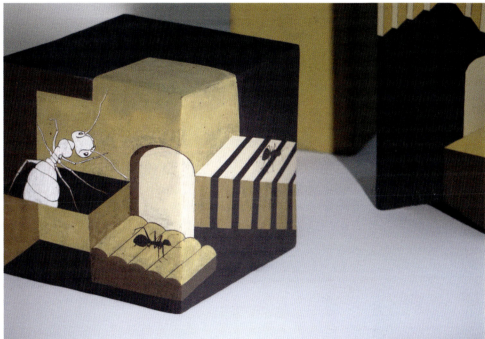
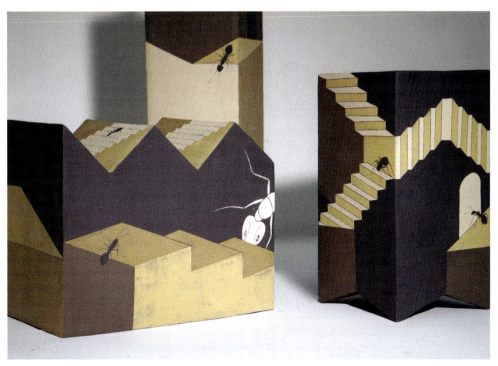
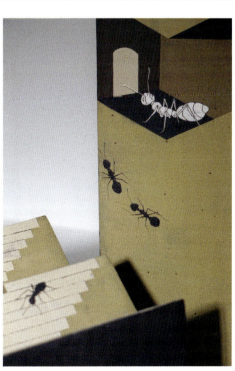

陶瓷艺术设计系　DEPARTMENT OF CERAMIC DESIGN　　尹玻兰　第三空间　　指导教师 – 白明

"身为留学生，我一直在移动的状态下。借霍米巴巴'第三空间'的概念，我的第三空间是重视变化的过程，在此过程中发现了新的自我。圆是空间，凸起是触角，他们在不断地交融和新生。利用这两个元素表达了属于自己的第三空间。"

DEPARTMENT OF VISUAL COMMUNICATION

视觉传达设计系

主任寄语

视觉传达设计是一门基于传播媒介探讨视觉信息有效表达的学科，当今的媒介环境已以数字化为主，向人工智能领域发展，在未来的"元宇宙"，信息的视觉传播将呈现怎样的样态，对于今天的学生来说，提供了无限的可能和想象的空间。

同时，疫情常态化影响着人们的学习、生活，社会发展和世界局势面临着危机与挑战，不断遇到的新问题和不确定性必然影响着同学们毕业创作的观念和表达。但难能可贵的是，同学们依然秉持对未来的乐观、创新的探索、独立的专业思考，展现出了高水准的作品完成度和多样的视觉风格。

视觉传达设计系作为清华大学美术学院（原中央工艺美院）成立时开设的三个专业系之一，六十多年来积累了丰富的教学和学术资源，需要我们在教学中很好地传承；同时，清华大学雄厚的多学科资源，也为专业的未来发展提供了全面的支撑。因此，在毕业创作作品中也折射出了我们的教学理念，那就是培养拥有正确价值观，具备全面专业能力素养和全球视野，具有专业核心价值的塑造基础和多元、开放的学术发展理想，具备良好的理论素养、明晰的判断力，面向未来、可持续发展的复合型人才。本科、研究生毕业创作作品无疑是人才培养理念实施成效的具体检验。

清华大学刚刚走过 111 周年，美术学院也将迎来 66 周年，视觉传达设计系的老师和同学们将共同面对未来的挑战，本着行胜于言的清华学风，注重文脉传承，关注学科前沿，稳健扎实前行。祝同学们未来学习和生活一切顺利，实现自己的人生理想。

视觉传达设计系　DEPARTMENT OF VISUAL COMMUNICATION　　陈灵姿　远方　　　指导教师 – 王红卫　　34

农村留守老人是几乎被遗忘的群体，他们在社会的边缘踽踽独行。《远方》用留守老人的口吻，以"线"为载体，从"牵挂"和"束缚"两个方面出发，展现他们的幸福与孤独，把老人的故事讲给阅读此书的每一个人。

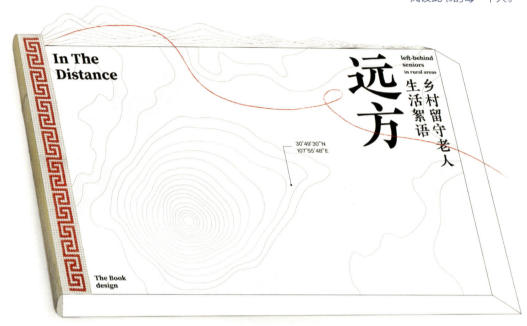

陈严烁　给我更多的"爱"

指导教师 – 华健心

通过象征和夸张的视觉化表达，剖析网络社会中为博取认可和"爱"而不惜自伤的扭曲欲望和现象，倡导建构健康的网络世界。

| 视觉传达设计系 | DEPARTMENT OF VISUAL COMMUNICATION | 陈雨亭　旧里寄怀 | 指导教师 – 张歌明 |

旧里寄怀是一组童年主题的系列插图作品。作者根据个人童年时的经历，将自己童年时期的代表元素进行抽象提取与艺术再创作。

何丹妮　忧梦 / 不安　　指导教师 – 何洁

"被父母送到外婆家生活的那六七年里，所有的深刻记忆，都似乎被蒙上了一层不安的滤镜，并时常在我现今的梦中出现。透过这些梦与记忆所呈现的斑驳不清的画面，我想探讨父母的角色对儿童心理的内在影响和意义。"

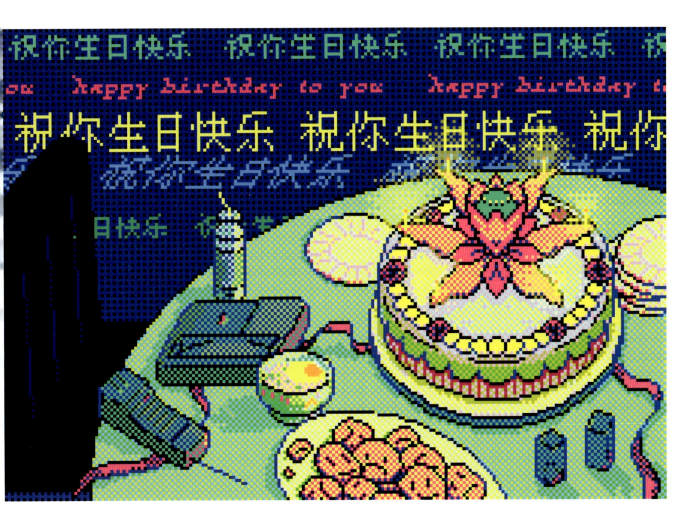

| 视觉传达设计系 | DEPARTMENT OF VISUAL COMMUNICATION | 侯文洋　电子荒原 | 指导教师 – 徐小鼎 |

受艾略特诗歌《荒原》的文学意象启发，本作品以影像为媒介，结合实景拍摄与 3D 合成，通过视觉、舞蹈和肢体语言等形式表现数字时代下的"电子荒原"，展现人类被数字技术包裹、束缚并试图挣脱的过程。

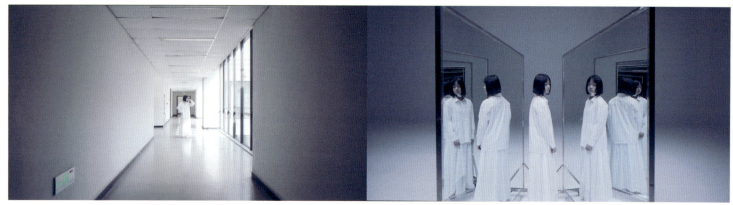

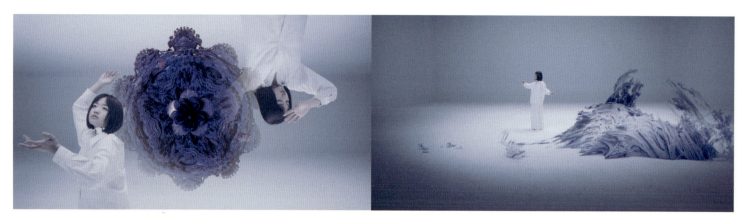

黄洛怡　最后的精灵

指导教师 – 原博

作品以长篇小说《最后的精灵》改编而成，讲述了故事中的小精灵得知命运后踏上寻找龙的冒险旅程。希望透过插画创作与书籍立体结构的设计，培养儿童对阅读的兴趣，激发孩童的想象力，与小精灵一同穿梭在奇思妙想的童话故事里。

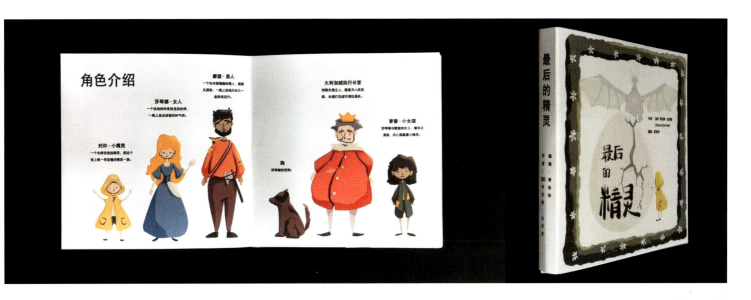

| 视觉传达 设计系 | DEPARTMENT OF VISUAL COMMUNICATION | 黄伊磊　观星迹印 | 指导教师 – 陈磊 |

创作以立体书为主，辅以加有逐帧动态的定格视频作为展示，以人类的观星历史为主题，沿着时间的脉络并选取天文学历史中里程碑式的发现与发明，去展现人类对天空认知以及探索方式的发展变化。

卡西西 — 濒危之神——濒危保护动物的系列公益海报设计

指导教师 – 陈楠

作品为保护濒危动物的系列公益海报设计。采用印度传统艺术风格重塑数十种濒危动物的形象，赋予其神圣、隐秘与优美视觉调性。灵感来自于动物在古印度崇高无上的地位，它们是具有神性的存在，是这个世界和谐共生的一部分。

视觉传达设计系 DEPARTMENT OF VISUAL COMMUNICATION

赖品嘉　时间感

指导教师 – 向帆

疫情暴发后，许多活动都转为线上进行，人们生活在虚拟与现实并行的世界中。在这样的日常里我们对于时间的概念日渐模糊，不分昼夜、虚实结合。作者以自己两年半的网课经历和感想为内容进行了创作。

黎昊洋　彝山之灵

指导教师 — 王红卫

该作品以传统凉山彝族神灵人物造型为基本元素，融合了凉山彝族造型图案、纹样、彝族文字等手法，另外利用现代美学观念，将传统与现代、个性与共性相结合，展现彝族美的化身，传达了凉山彝族独特的文化精神。

| 视觉传达设计系 | DEPARTMENT OF VISUAL COMMUNICATION | 林垣昌 | 大邱八公面协会 概念海报设计 | 指导教师 – 周岳 |

为振兴韩国大邱市民间美食文化与宣传大邱市内老字号面馆，以大邱八公面协会为一个假想的宣传企划，采选大邱市内八家面馆为设计对象，为老面馆更新品牌形象。

| 视觉传达 DEPARTMENT OF | 刘镝 豢龙 | 指导教师 – 周岳 | 45 |

《左传》记载:"昔有飂叔安,有裔子曰董父,实甚好龙,能求甚嗜欲以饮食之,龙多归之,乃扰畜龙以服事帝舜,帝赐姓曰董,曰豢龙氏,封诸鬷川。"这是历史上最早关于人饲养龙的记载。《豢龙》系列插画以此为背景,假设豢龙氏和龙真实存在,他们的生活场景是怎样的,以这样一种有趣和充满想象的方式去呈现一段神话传说。

刘赟瑞　色钟计划

指导教师 – 徐小鼎

色钟计划将时间的概念置换成天空色彩的模糊渐变，运用多媒体影像装置的艺术语言改变人们阅读和丈量时间的方式：从冰冷精确走向柔软浪漫。色钟终将在天空呈现出极致蓝色之时鸣钟：在城市的边缘，还有更伟大的自然之爱。

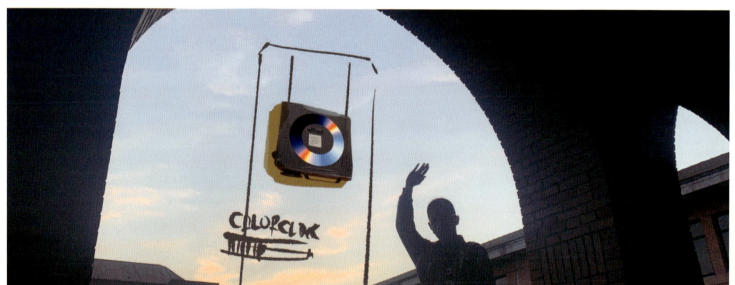

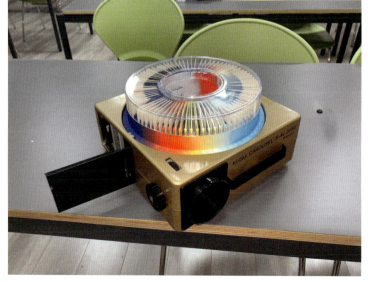

刘诗扬　永生

指导教师 – 何洁

通过现实中"遗迹"这种文明的遗骸为载体，给观者带来一种溯源性质的信仰体验，将这种现象带入虚拟世界，以独特而富有想象力的凝练语言建构"虚拟遗迹"，在虚拟中达到一种稳定的美的体验与思考，即在虚拟中体现高度人文而非无机数字化的视觉呈现。

| 视觉传达设计系 | DEPARTMENT OF VISUAL COMMUNICATION | 刘心明　敦煌琵琶语 | 指导教师 – 原博 | 48 |

"敦煌琵琶语"以敦煌文化中的琵琶元素为线索，讲述古代中原与西域的文化交流与融合，串联从北朝到宋元一千多年的历史。表现形式为融媒体绘本与实体 IP 人偶，借此以探索视觉传达设计专业在当今时代作为信息传播者的社会功能。

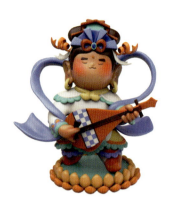

刘钰青　故肆新编

指导教师 – 陈磊

作品以对中国经典爱情传说的分析为基础，以动画的形式对《白蛇传》《牛郎织女》《嫦娥奔月》三则故事进行改编，试图探讨和反思民间传说中被塑造的女性形象和女性命运。

| 视觉传达设计系 | DEPARTMENT OF VISUAL COMMUNICATION | 刘征楠　激奋猪 | 指导教师 – 赵健 |

我们的生活已离不开线上 App 应用，丰富的红包、限时券、积分等激励机制让我们不断地使用和消费。本作品以此为背景，探索如何借助现有消费符号和意象构筑激励视觉图景，对 App 应用内激励机制的合理化使用进行审视与思考。

手机里面，
住着激奋猪。

视觉传达设计系 DEPARTMENT OF VISUAL COMMUNICATION

毛媛媛　落日

指导教师 – 何洁

本作品以绘本的形式描绘与日落相关的元素，并串联起黄昏时分街道上平凡的生活场景。纵使华灯初上，夜幕降临，但人们心中永远有不落的希望。

我是夕阳
是飞机机翼上，
越来越近，闯入舷窗的故乡

我是落日
或许你曾见过我
我是下班的工人手上忽明忽灭的火光

我是夕阳，是街灯亮起的远方

| 视觉传达设计系 | DEPARTMENT OF VISUAL COMMUNICATION | 盘思思 | 扭朿（NEWPAR）品牌包装视觉系统设计 | 指导教师 – 马泉 |

黄酒是世界上最古老的酒类之一，为中国特有。扭朿是为年轻人而创造的以黄酒为基础的新型酒精饮料品牌，旨在重新定义酒与饮料固有的分离观念，打破黄酒行业地域性消费与消费群体单一现状，促进中国黄酒品牌的年轻化转型。

我信
我所觉

I Believe
What I Think

视觉传达设计系 DEPARTMENT OF VISUAL COMMUNICATION

彭羽菲　荏苒

指导教师 – 赵健

53

时光周而复始，诗人留在时间里的情感则如明月般亘古长存。作品以十二时辰为线索，借助中国古代诗歌文本所构建的时空意境，通过动态插图与诗歌文本的"互训"，以视、听觉语言的协同来阐述东方时空里的生命情感，尝试让人们再次领会事物与存在的原初关联性，感受根源于人类心灵的感性自由之美。

| 视觉传达 | DEPARTMENT OF | 朴成恩　纪念 | 指导教师 – 原博 |
| 设计系 | VISUAL COMMUNICATION | | |

《纪念》是一本以纪念韩国"三一运动"为内容的书籍设计作品，书中以追述历史事件的多幅场景插画创作，结合历史事件发生始末以及事件发生地点等相关材料的整合进行版式设计，为读者了解历史、抚今追昔提供了有教育意义的读本。

视觉传达设计系 DEPARTMENT OF VISUAL COMMUNICATION

任雨晴　迁徙的大象

指导教师 – 赵健

作品以 2021 年云南大象离开栖息地，迁徙数百里这一事件为主题，尝试以具有多媒介、网状叙事特点的新闻报道为蓝本，以多视角的方式阐释"迁徙"。在表现上，作品以三维建模手段为基础，重构了三个新闻"现场"，作为多重的视觉叙事结构。

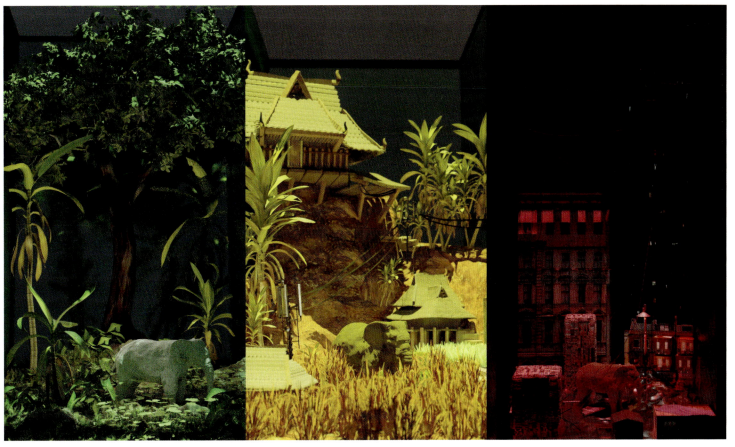

| 视觉传达设计系 | DEPARTMENT OF VISUAL COMMUNICATION | 邵文沁　衣见生活 | 指导教师 – 李德庚 |

该作品通过田野调查，以城中村的特色——室外晾衣服为创作背景，不同类型的衣服作为媒介，探索衣服背后的城中村生活与创意可视化。

视觉传达设计系 DEPARTMENT OF VISUAL COMMUNICATION 舒博宁　烟花　　指导教师 – 向帆

受疫情阻隔，人与人之间的相见与联系更多借助网络抒发。情绪的累积需要释放的出口。烟花转瞬即逝，热烈得绽放又消散，好似人浓烈的情绪来去匆匆。

视觉传达设计系　DEPARTMENT OF VISUAL COMMUNICATION　　宋玉涵　电梯下行　　指导教师 – 周岳

《电梯下行》游戏美术设计，通过带有手绘质感、色调灰暗的美术风格，讲述了一个脱离躯体的灵魂寄居在玩偶上，搭乘一部会说话的电梯不断下行至记忆深处，找寻回忆和获得解脱的故事。

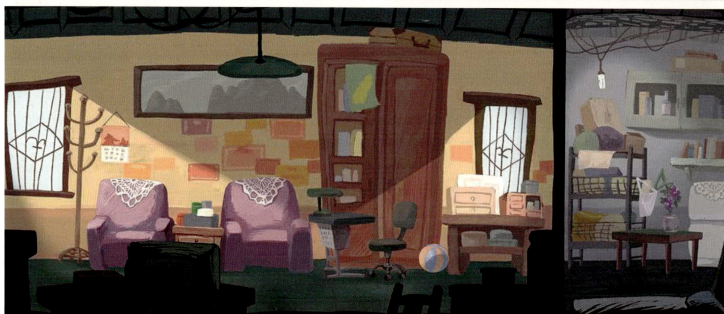

| 视觉传达设计系 | DEPARTMENT OF VISUAL COMMUNICATION | 孙懿琳　阿琳 | 指导教师 – 李德庚 |

"这组插图是对我近年来的自我探索的总结，它们来源于我向内挖掘而来的、心灵深处的意象，我试图用文字和图画将其承载。这些意象深深地吸引我，启示我，并超越我。它们是关于我的内在真相，也是关于所有人的。"

| 视觉传达设计系 | DEPARTMENT OF VISUAL COMMUNICATION | 唐熙　　虫 | 指导教师 – 马泉 |

当我们对虫的生活认知从一个模糊点升维，这种超出日常经验的陌生感是否会把我们带入另外的世界？作品旨在探寻一种从自然到非自然的视觉语言转换方式，强调认知升维过程中陌生感带来的新奇体验。

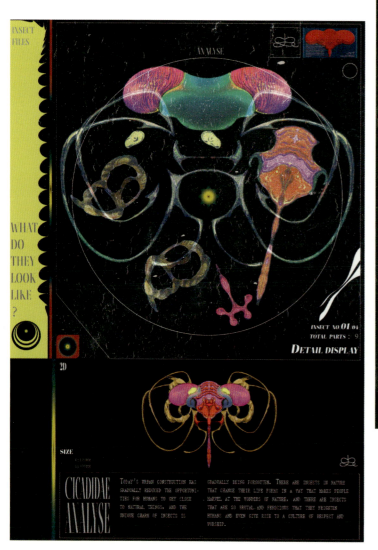

王诗云　金青

指导教师 – 周岳

该毕业设计实践是以三星堆后期的十二桥文化为灵感创作的系列插画。笔者尝试将神秘瑰丽的商周文化及相关神话故事传说，用插画的形式呈现出来。标题的"金"取自金沙文明，"青"取自青铜文明，是该创作的文化来源。

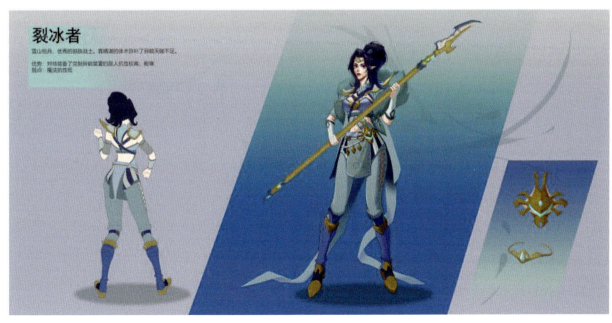

视觉传达设计系 DEPARTMENT OF VISUAL COMMUNICATION　　谢小珺　加油小天柴！　　指导教师 - 王红卫

故事围绕一个拟人化的小火柴展开。就像火柴的燃料是包含温暖与危险等冲突的存在，我们也不可避免被种种矛盾环绕。作品旨在鼓励人们与自己和解，相信自身的闪光点，寻求平衡。同时发现人与人之间理解与磨合的魅力，期待社会能更加包容，更少浮躁。

视觉传达设计系 DEPARTMENT OF VISUAL COMMUNICATION

徐畯良　创造"高更"

指导教师 – 陈磊

本作品从当下大众媒介和新兴技术的视角重新审视经典，将人工智能生成高更绘画风格的图画以古典油画的陈列形式展出，通过机器学习技术对高更绘画风格进行学习、生成创作，并用大众社交媒介的交互方式解构经典绘画的价值。

| 视觉传达设计系 | DEPARTMENT OF VISUAL COMMUNICATION | 阎雯睿 "走进阿斯伯格的世界"——叙述性电子游戏设计 | 指导教师 – 徐小鼎 |

本作品通过诗意与富有想象力的交互设计与视觉呈现，呈现小说《深夜小狗神秘事件》中的故事与场景。通过各种虚构的数字景观表达阿斯伯格综合征人群视角下不同的体验与困境，唤起大众对这一特殊群体的关注与共情。

杨心玥　万物共育

指导教师 – 陈磊

在后疫情时代，人类在广袤自然中的存在和定位被不断质疑。作品选择从病毒的视角，用超现实的虚拟视觉效果构建一个"家"的概念，以此来激发反思，诠释人类和病毒的平衡生态关系。

| 视觉传达设计系 | DEPARTMENT OF VISUAL COMMUNICATION | 岳泽坤　幻童 | 指导教师 – 张歌明 |

在新的时代里，不同时空、不同地域以及不同的社会状况，都会对孩子们世界观的形成产生不同的影响，塑造出各种各样的性格特点和生活状态。《幻童》希望在这套系列插画中将儿童的心理、面部特征，以及身体和行为姿态表现出来，并以此映射出社会的发展和变化，作品力求平实，有亲和力，也试图表现出孩子们天真和有趣的一面。

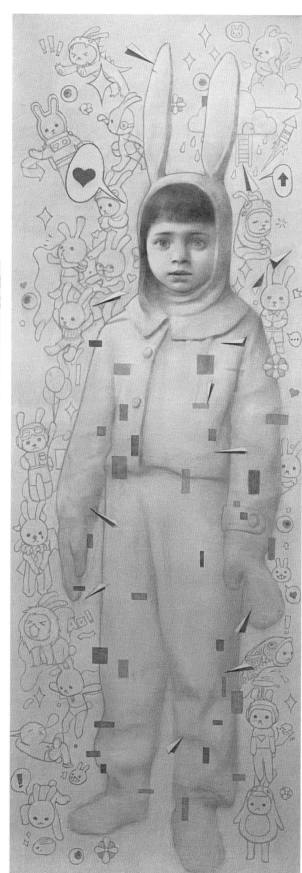

视觉传达设计系 DEPARTMENT OF VISUAL COMMUNICATION

张彤靖 爱情日记

指导教师 – 张歌明

荷尔蒙的作祟,让人类对爱情有着冲动和向往。因此,人类在追逐爱情的路上都有着极为不同又极为相似的经历。通过采访不同人在爱情中的经历和感受,将插图和故事结合成爱情日记,记录不同阶段所划分出的几种爱情状态。

DEPARTMENT OF ENVIRONMENTAL ART DESIGN

环境艺术设计系

主任寄语

2021 至 2022 学年度，清华大学美术学院环境艺术设计系毕业班学生及指导教师在院校领导的正确指导下，积极应对新冠肺炎疫情变动，以饱满的热情适应环境、拥抱变化，探索新形势下有序、高效开展各类教学科研活动的应对之策，将疫情带来的"限制"转化为创新教学科研模式的"契机"。2022 年也是环境艺术设计系成立 65 年，走过花甲之年的环艺系始终坚持教学与设计实践双螺旋发展路线，保持环艺系在教学实践中理论联系实践的光荣传统。针对毕业生的指导，教师们用心研讨课题，聚焦生态与可持续、新农村建设、服务国家需求、国际竞赛等视角组织毕业生选题，在指导中，教师们用心点燃学生热情、灵活调整辅导方式、合理把握推进节奏，及时对学生们的问题与困惑给予积极回应，全力保障毕业设计与论文的质量，为学生们步入社会或开启新的学习之旅打下坚实基础；毕业生们以乐观向上的心态全情投入，体现出积极的学习热情和饱满的工作量。本年度我系共有本研 50 余位毕业生，在师生积极、高效地互动下取得了令人欣喜的毕业成果。

值此毕业之际特举办毕业展，在疫情反复、环境变动的约束条件下同学们积极乐观应对，以设计之笔图绘环境艺术设计新面貌。同学们也必将以此为新起点，不忘初心、砥砺前行，不断为社会创造更大之价值、抵达人生更高境界。在新时期，环境艺术设计系将继续秉持开放包容、兼收并蓄的态度，努力构架新时代艺术与科学的桥梁，谱写环境艺术设计系更美好的未来，为国家为民族培养更多合格的栋梁与人才。

环境艺术设计系 DEPARTMENT OF ENVIRONMENTAL ART DESIGN　安卓尔　蜗之壳　指导教师 – 李飒

基于对租住客群生活状况的访查与观察，推断和思考，通过对现有小微空间使用方式的调研与总结，设计制作适合小微空间租住客群使用的可变形态的家具组，便于不同空间使用和运输。

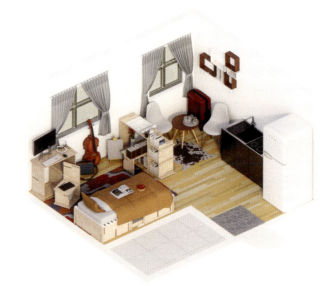
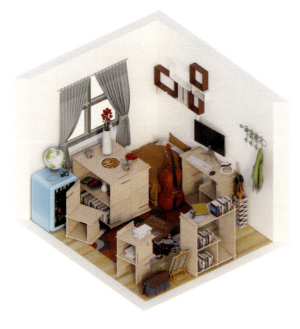
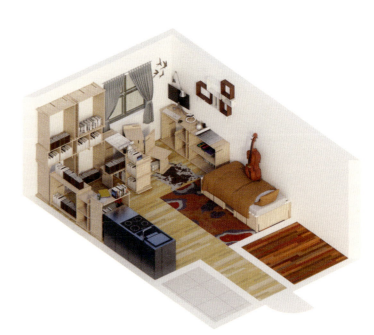

陈可欣 — 今天你也在信息时代中"被直播"吗？

指导教师 – 刘铁军

在家居生活智能化发展的今天，潜在的信息泄露为我们的家居生活带来安全危害。在未来家居生活模式的语境下，作品将家具设计与视觉设计、展陈设计相结合，在互动和观看中传达出对于信息泄露问题的思考与警示。

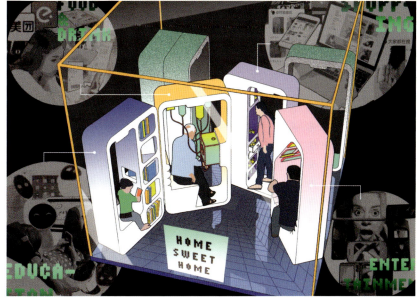

环境艺术设计系 | DEPARTMENT OF ENVIRONMENTAL ART DESIGN

陈伊

在娱乐的"城堡"——基于生活与媒介的展览空间设计

指导教师 – 崔笑声

当今媒介时代我们对身边的一切早已司空见惯，却少有思考其真正影响。我们是否正如尼尔·波兹曼所言："将毁于我们所热爱的东西"？本设计通过探究空间与媒介传播的关系，以展览空间为设计对象，向观展者提供思考。

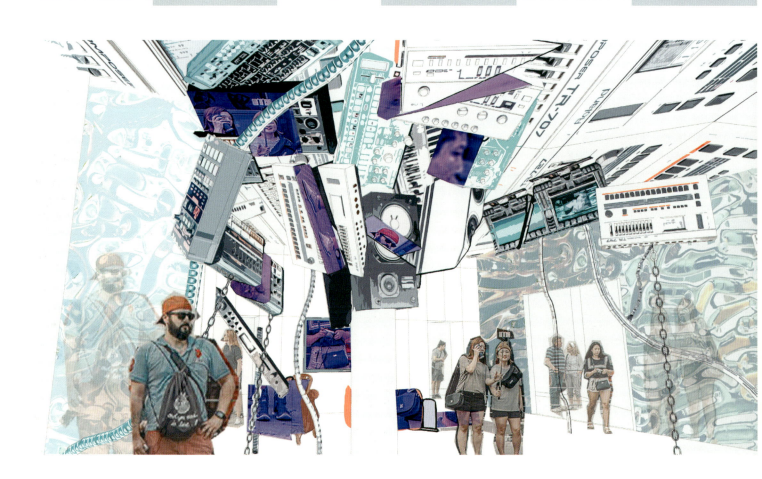

孤山之外

翟亚强　　指导教师 – 李飒

以鞍山工业特色为出发点，对大孤山红楼进行改造。鞍山的工业属性与红楼的建筑特色为其增加了改造价值。通过保留原有特征并融入钢铁厂主要元素强化其工业特征；通过置入当下活动功能丰富该场地及其辐射范围，赋予红楼区新生。

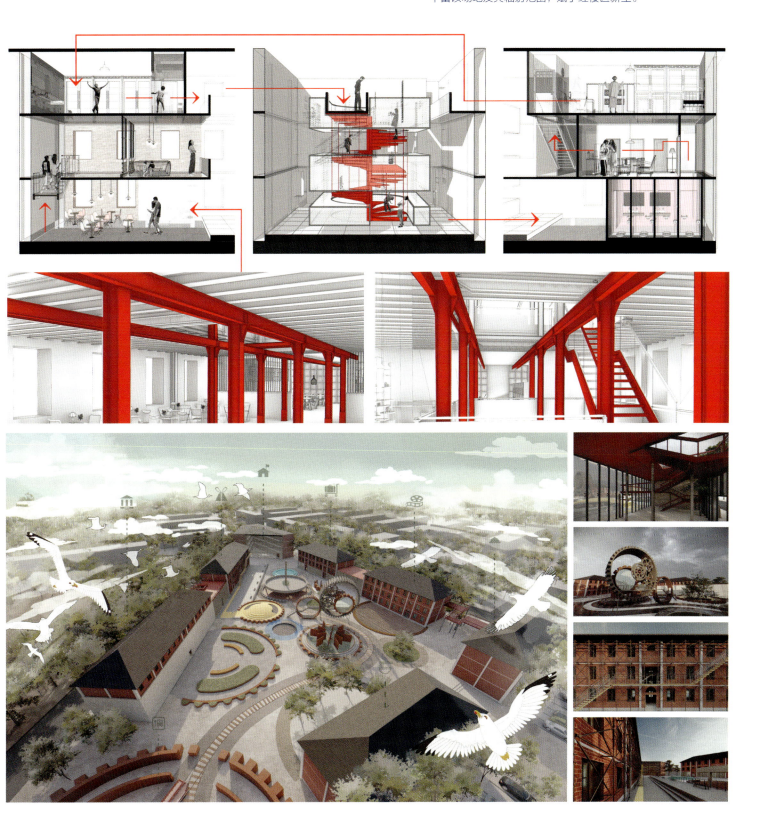

Floating Line —— 衔接社区的集贸市场

韩禹　指导教师 – 陆轶辰

建于荻柴浜上的上海泾东集贸市场是生态景观被基础设施替代的典型表现。本案在保留水系肌理和市场功能的情况下还原生态景观，植入新功能。强化线性空间特点连结社区，使之成为都市高密度语境下的公共空间发生器。

01　Floating Line section1　1:50

02　Floating Line section2　1:50

03　Floating Line section3　1:50

04　Floating Line section3　1:50

环境艺术设计系 | DEPARTMENT OF ENVIRONMENTAL ART DESIGN

黄骊　自然邀约——多样化儿童室内活动空间设计　　指导教师 - 刘北光

从自然四季出发，归纳总结自然印象，融合儿童游玩与活动特点，营造安全多样的室内环境，丰富室内活动空间内容，为儿童想象力发展提供多样化的条件。

环境艺术设计系 DEPARTMENT OF ENVIRONMENTAL ART DESIGN

李叁陆

家在墙的另一边——当代家庭情感变迁的空间叙事

指导教师 – 梁雯

在当代家庭解体的背景下，本设计试图讨论当代人对于家庭的态度与情感关系。通过对墙宅2号的改写和对电影《饮食男女》的解读，本设计以空间叙事的手法构建了一个解体的家庭空间形象。

| 环境艺术设计系 DEPARTMENT OF ENVIRONMENTAL ART DESIGN | 李思雨　翻转住宅 | 指导教师 – 梁雯 |

人们在平面之物上流动、穿越，而他们的视觉和意识被立面之物阻挡、围合。在当代观念和技术条件的冲击下，平面之物和立面之物交织交错在一起。二者相互替换，构成了一个翻转的住宅，一个随着时间和使用者的需求不断旋转变化的住宅。

| 环境艺术设计系 | DEPARTMENT OF ENVIRONMENTAL ART DESIGN | 梁成思 | 明日之砖——龙泉国境药厂改造设计 | 指导教师 – 陆轶辰 |

红砖作为民居的常见构筑材料承载着龙泉人的文化、历史记忆。本方案把"过去"拓扑进"明日",借助回收的红砖将原始村落肌理植入工厂场地,为吸纳新兴业态,促成多种活动创造条件,使废弃的工业建筑群重新焕发生机。

| 刘明霈 | 基于地方食谱的未来低碳食空间研究 | 指导教师 – 黄艳 |

本作品是关于未来城市食空间的构想。以地方食谱为线索，从饮食的时令、空间、行为三个层面进行空间组织，并融入新食品技术，降低本地食品碳排放，进而探索更适用于本地居民，更尊重本地传统饮食文化，更低碳的未来生活空间。

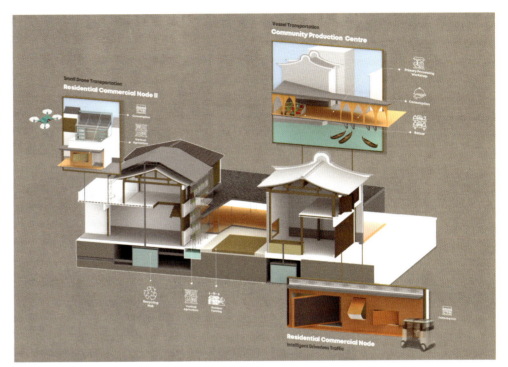

环境艺术设计系 DEPARTMENT OF ENVIRONMENTAL ART DESIGN　　**任羿铮**　　**无界课堂**　　指导教师 – 黄艳　　80

基于教育扶贫，结合民族文化进行阿井洛古乡乡村设计，为留守儿童提供教育、生产、生活和文化的综合性空间，实现以"无界"为支撑的社区规划。

邵若羲　流动食品餐车及其室内外环境设计

指导教师 – 宋立民

随着城市世界以惊人的速度更新发展，我们的城市被许多闲置的或只有单一用途的空间所充斥，而社区关系和文化也在此过程中失去了许多维护和发展的机会。在此背景下，一个具有公共空间的新概念流动食品餐车将会为城市公共空间的再生创造新颖而经济实惠的机会。

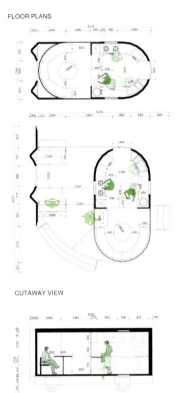

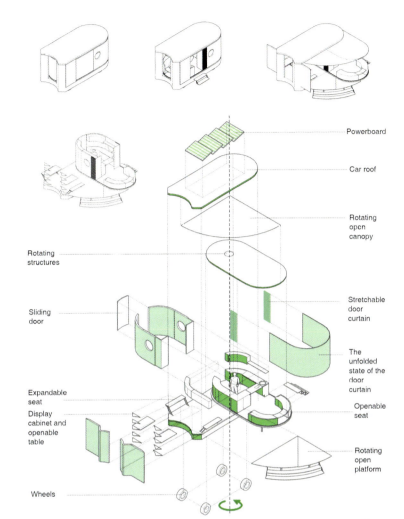

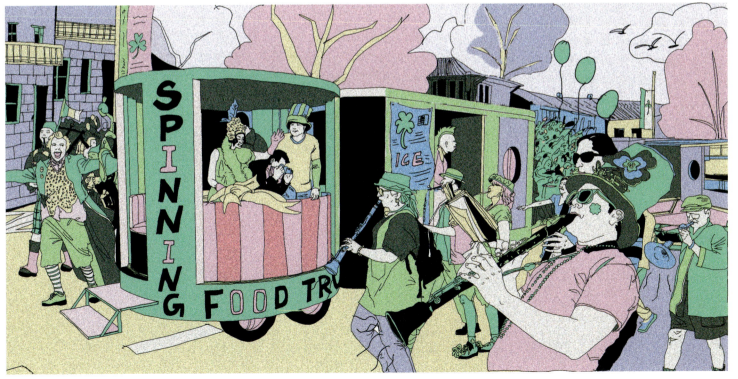

| 环境艺术设计系 | DEPARTMENT OF ENVIRONMENTAL ART DESIGN | 孙睿思 | 重塑场所精神——基于圣乔瓦尼湖教堂遗址的建筑空间营造研究 | 指导教师 – 陆轶辰 |

该方案结合圣乔瓦尼湖教堂遗址的再开发需求与场所精神的相关理论，基于该教堂遗址进行朝圣者中心设计。希望通过建筑空间营造研究，重塑教堂遗址场所精神，捕捉人们心理与精神上和建筑与世界之间的复杂联系。

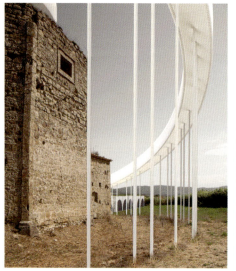
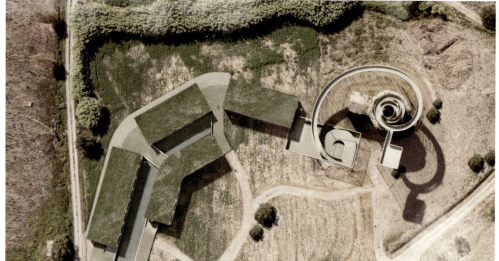
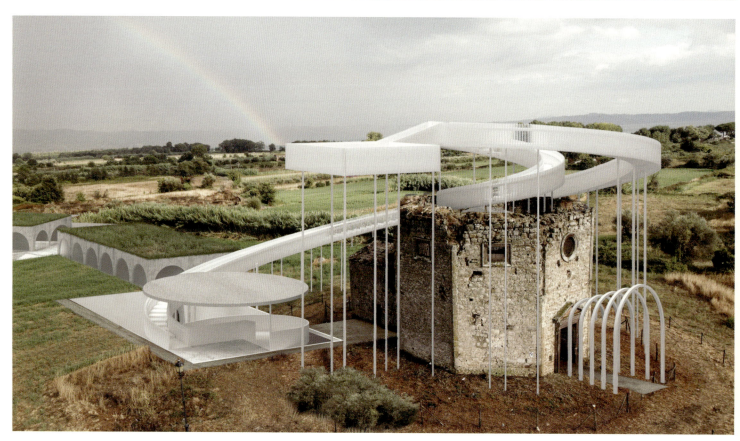

以《恋爱的犀牛》为例，在邮轮原有餐饮空间的基础上嫁接驻演空间和沉浸式戏剧空间，打破传统舞台的界线而形成一种新的空间类型。在保持基本功能的前提下满足人们对新鲜的事物、更大的刺激、角色的转换的追求。

环境艺术设计系　DEPARTMENT OF ENVIRONMENTAL ART DESIGN　　吴美薇　爪盒　　指导教师 – 李飒

作品旨在为宠物品牌探索连接线上购物与线下体验的渠道与方式，创造一个人宠共存的有趣的社交互动空间。设计由一系列折叠和组装的装置构成，便于在不同的场地快速搭建生长。

环境艺术设计系 | DEPARTMENT OF ENVIRONMENTAL ART DESIGN

徐婉婷　极端条件人居环境设计

指导教师 – 宋立民

阿塔卡玛沙漠主体位于智利境内，被称为世界"干极"，有类似地外的极端条件。本设计以"仙人掌仿生"为切入点，探究在极端条件（极端温度、缺水、干燥、强辐射）下建立人居环境的可能性，激发贫瘠沙漠中的生命潜力。

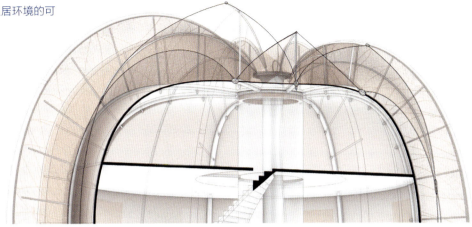

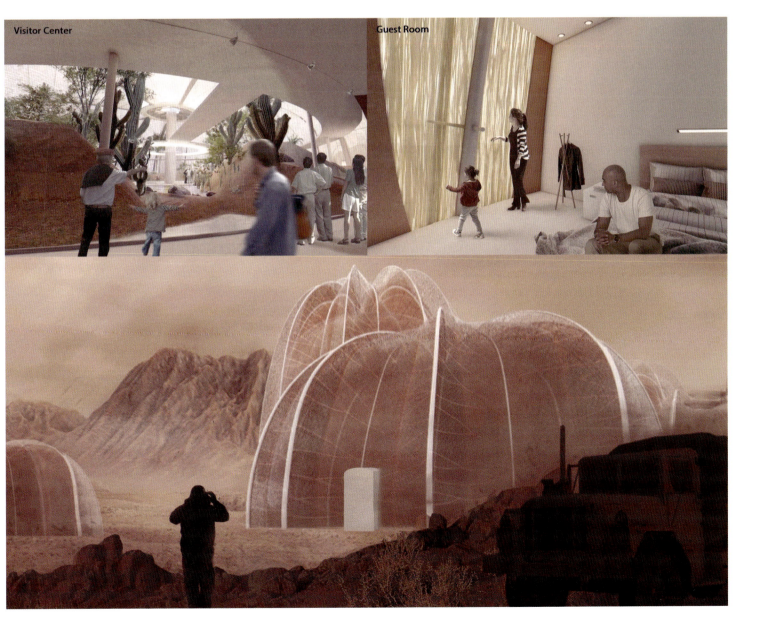

杨泽宇　基于两性边界的叙事性家宅设计

环境艺术设计系　DEPARTMENT OF ENVIRONMENTAL ART DESIGN

指导教师 – 梁雯

本案聚焦于家庭中有关两性的边界空间设计，旨在以空间语言呈现讨论男女两人之间的可能的情感倾向的边界关系，构建一所同居者之家。本案的叙事关系源于电影《去年在马里昂巴德》——一个男女两人情感状态不断拉扯纠缠的故事。

袁玮苨　市井蒙太奇　　　指导教师 – 汪建松

一个开放型社区，保留具有特色的建筑类型和小型商业街，利用空间蒙太奇的手法，构建以市井文化为主题的小型景观与建筑空间，唤醒社区居民的集体意识，激发原有商业活力，吸引外来游客参与到社区商业活动中，使城中村文化自化为一种力量，慢慢培育开放的、有活力的社区关系。

DEPARTMENT OF INDUSTRIAL DESIGN

工业设计系

主任寄语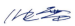

在人生最美好的年华你们相遇在美丽的清华园，用共同的努力一起播种梦想，用欢乐、友情、勤奋和收获编织成美好的青春记忆。

这一刻，也许别人很想知道你是如何通过玩游戏、打篮球、听音乐和聚会获得学位时，但只有你自己知道为了这一刻，你所付出的辛苦！毕业是对你最好的奖励，在那些熬夜学习、错过的享乐时光和睡眠不足之后，花点时间细细品味这份奖励，回忆那些值得回忆的时刻，更不要忘记感谢那些帮助你实现这一目标的人！

毕业是人生中激动人心的时刻，更是新生活的开始。教育是最强大的武器，你能用它来改变世界。相信自己，永远不要停止尝试，永远不要停止学习，全力以赴让未来的每一天变得充实。

追随你的激情，它将引领你实现梦想……

高铁站母婴体验设计

高董州　　指导教师 – 刘强

在公共交通出行环境中，之前更多是注重普通乘客的行为方式，现在聚焦于亲子与母婴人群做定制化服务，设计高铁站内的母婴体验环境。

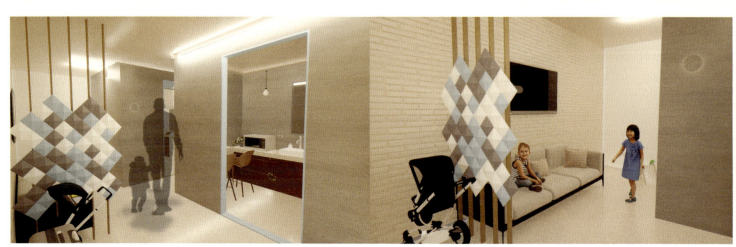

| 黄雨诺 | 体外膜肺氧合的集成化设计 | 指导教师－王国胜

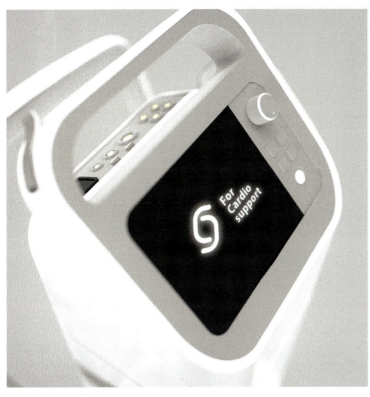

体外膜肺氧合，简称 ECMO，是一种心肺系统重症治疗的急救设备。本设计旨在对 ECMO 进行集成化改造并进行人机方面的提升，解决目前存在的管路繁多、操作复杂等问题，以达到优化操作、抓紧抢救时间的效果。

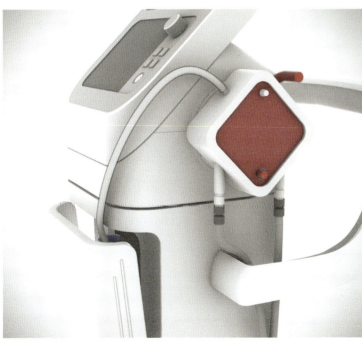

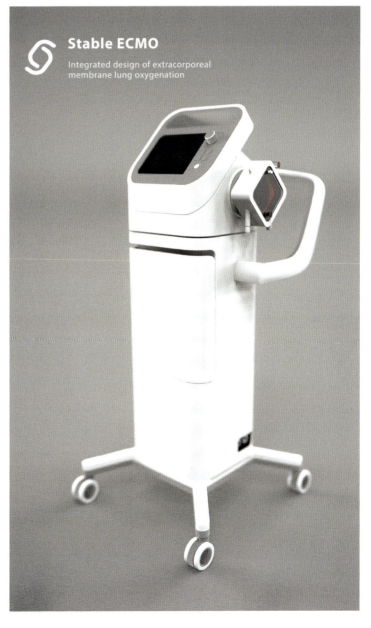

姜若雷　智趣折叠轻型家具设计

指导教师 - 唐林涛

以传承中国古代匠人智慧为出发点，这组折叠家具设计关注当下青年人居家的问题和需求，方便收纳和移动，只需简单操作就可以折叠或展开。形态和功能的切换使小空间得到高效利用；灵活移动和造型变化让居家生活充满乐趣。

李谭芷柔　船舶测试指挥艇外观设计

指导教师 – 唐林涛

面向未来的智能海洋科考设备测试环节，船舶测试指挥艇用于指挥、监测、控制无人船舶及水上设备在珠海万山无人船海上测试场海域的测试过程。

老年群体如厕辅助产品设计

李雨泽 　指导教师 – 刘振生

通过对老年人如厕行为和方式的研究，发现老年人在如厕时普遍存在起坐困难和排泄困难的问题。通过增加升降模块来控制坐便圈与扶手的升降，从而辅助老年人如厕，最大限度地避免意外的发生。

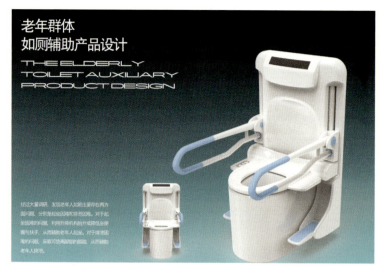

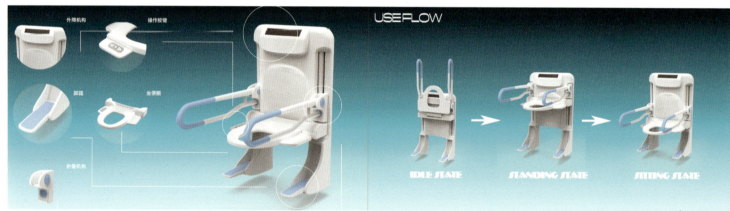

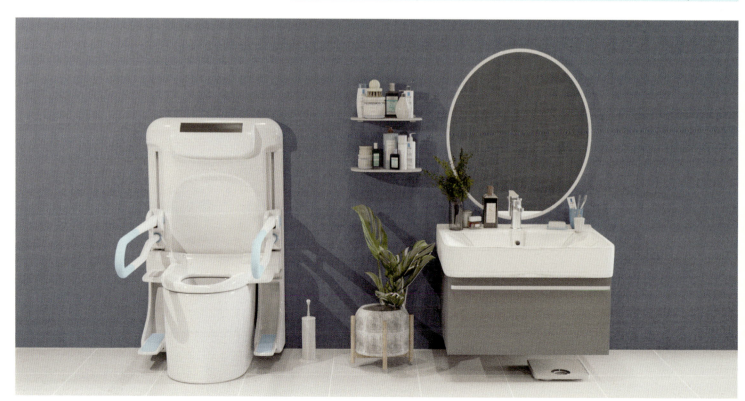

工业设计系 DEPARTMENT OF INDUSTRIAL DESIGN

李自翔 无人火星漫游车系统概念设计 指导教师 – 马赛

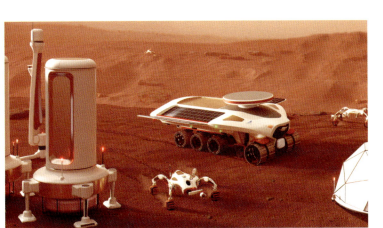

本设计面向国家对未来的火星科研探测计划的设想。系统由指挥车和小型通用多任务平台组成，集探测监测、工程、预警等功能于一体，其任务目标是建立火星前进基地和周边监测预警系统，为未来载人登火任务提供保障。

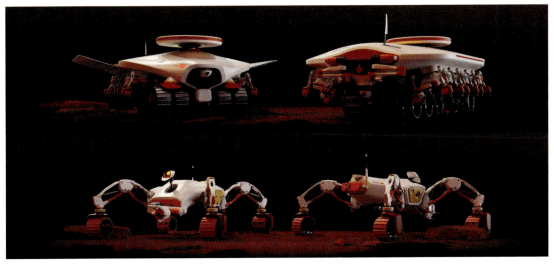

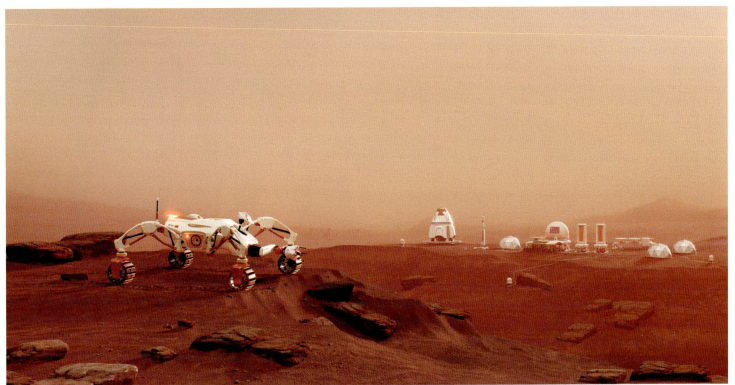

工业设计系 DEPARTMENT OF INDUSTRIAL DESIGN

刘媛媛 宠物猫智能家居场景研究及产品设计

指导教师 – 赵超

在中国，宠物猫行业进入了有序增长的稳定期，养宠人群"年轻化"。宠物猫在家庭中的角色从"动物"演变成了"家庭成员、朋友、孩子"等角色。智能家居产品受到新一代养宠人群的青睐。 未来宠物智能家居产品应满足更多新时代养宠人群的使用需求，本作品为一款多功能多场景下可操作复合形态的宠物猫智能家居产品。从功能上整合化、场景上多元化、交互上创新化、使用上去复杂化的四大角度设计，同时满足饮食、洗浴、烘干、净味、睡眠、户外、娱乐、消毒八大养宠需求，为年轻一代养宠人群构建全新人宠生活与交互方式。

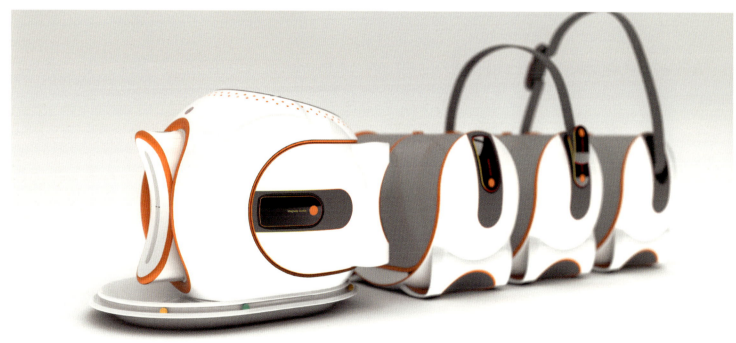

针对火星崎岖地形的智能探测器概念设计

柳清　指导教师 – 马赛

人类对火星的探索和研究具有重要的意义，在火星，熔岩洞穴和峡谷可能存在更多研究价值。该设计的背景设定为未来人类更深一步探索火星而率先派出科研人员建立基地，派出探测器进行水手号峡谷和熔岩洞穴的探索和采样任务。探测器为无人驾驶的智能探测器，采用轮足结合前进，平坦地形轮式前进，崎岖地形和洞穴足式前进，辅以伸缩变形的轮部结构，使其更具地形适应性和灵活性。核动力电池为黑暗洞穴环境中的探测器提供能源，以确保探测器运行和仪器保温等需求。模块化的可拆卸模组和样本盒可以应对不同的任务需求。

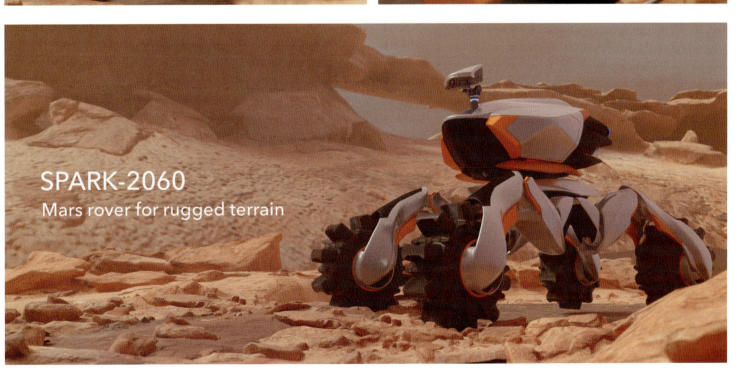

SPARK-2060　Mars rover for rugged terrain

| 工业设计系 | DEPARTMENT OF INDUSTRIAL DESIGN | 王凤漾 | 基于氢能源汽车电池技术的"中心"+"移动岛"产品概念设计 | 指导教师 – 蒋红斌 |

在全球气候变暖、碳中和的背景下，氢能源汽车技术逐渐成熟。以年轻人为核心的氢能源智能厕所服务体系的设计基于氢能源汽车技术而实现，根据广阔空间场景下的用户需求，提出"中心"+"移动岛"概念，"中心"为氢能源模块，"移动岛"为场景需求下的功能组合模块，提出智慧城市、智慧服务系统理念。

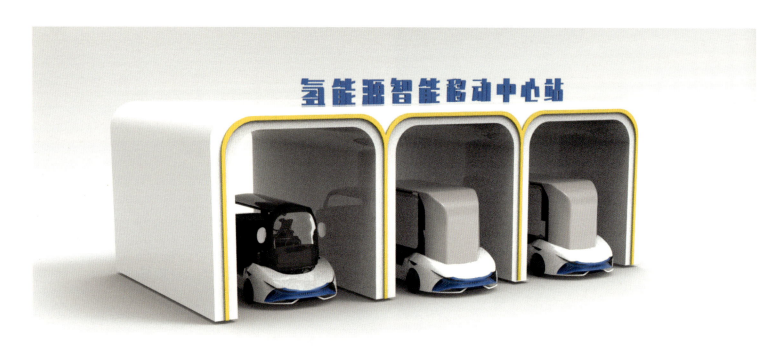

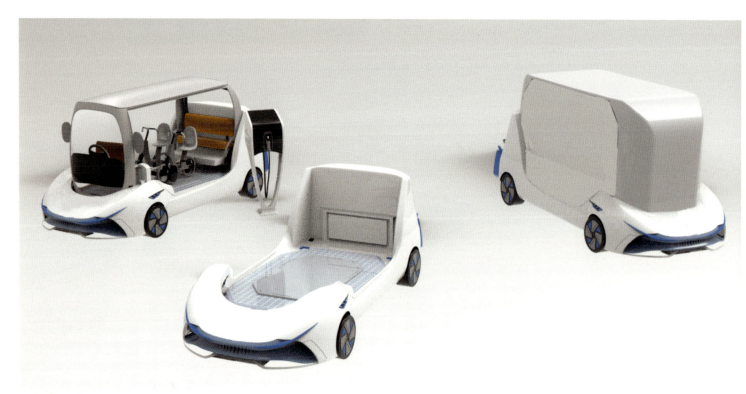

王珺乐 — 中国城市公交站台智能服务设计

指导教师 – 范寅良

本公交站系统设计从完善基础服务开始，在候车体验、时间规划、设施无障碍化等多方面满足城市公共交通使用群体的需求，提升出行效率，改善用户出行体验。

| 工业设计系 | DEPARTMENT OF INDUSTRIAL DESIGN | 吴清珏 | 基于高速轨道交通的座椅研究与设计解决方案 | 指导教师 – 赵超 |

该设计以高铁商务舱为空间载体，针对用户在高速轨道交通中的行为与需求进行研究，通过创新座椅的使用方式，将靠背和坐垫调节分离，实现增强座椅包裹感的同时，保证用户的个人空间利用率与自由度，重新定义车厢空间，为用户营造全新的未来公共出行体验。

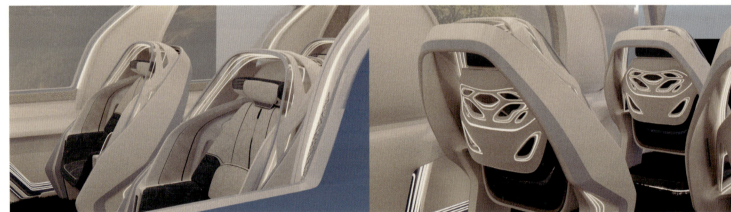
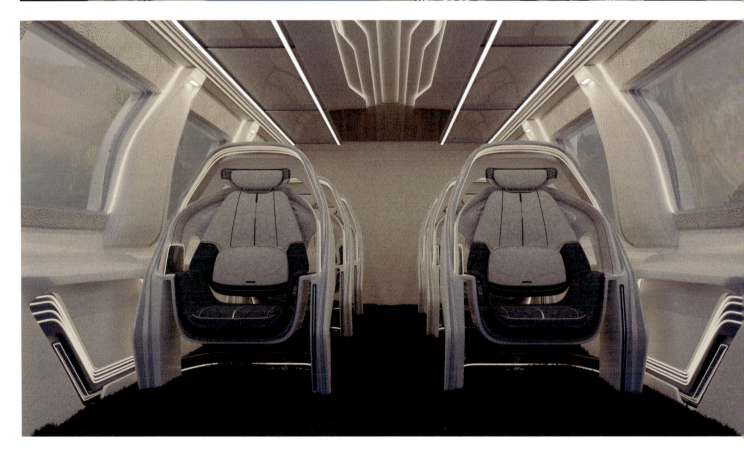

针对韩国老年人居家远程医疗健康监测床体设计

张智仁 　指导教师 – 赵超

为老年人在居家生活中提供更加简便一体化的血压、血糖、心电图等健康检查方式，进行实时健康管理，并与远程医疗服务相结合，智能分析平日健康数据传送给医院与医生。

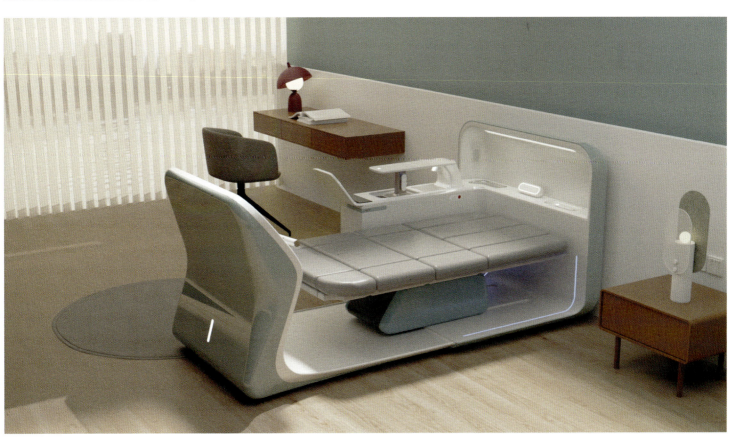

工业设计系 | DEPARTMENT OF INDUSTRIAL DESIGN

周静卿　Veglab 室内智能蔬果种植设备

指导教师 – 杨霖

结合对现代人的蔬果需求、生活环境及种植设备等方面研究，Veglab 室内种植设备采用城市农场的水培技术及智能环境监控系统，让用户能在有限的生活空间内种植蔬果，为其提供一个新鲜蔬果资源。

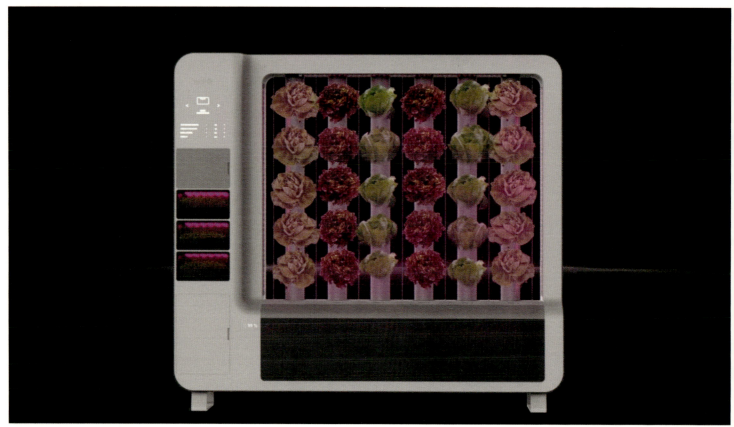

周沁怡 — 转移式体外膜肺氧合研究与设计

指导教师 – 王国胜

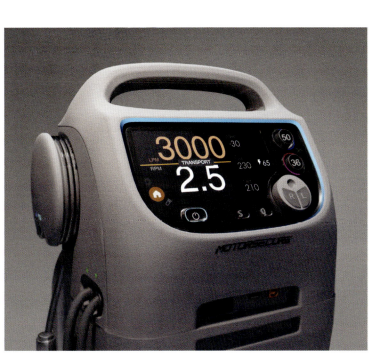

体外膜肺氧合机（Extracorporeal membrane oxygenation，ECMO）通过体外循环为心肺功能衰竭者提供生命支持。现有的 ECMO 设备限于医院内使用，延误了抢救时机。本设计针对 ECMO 的急救情境，设计出易于携带、方便医生现场对患者进行上机以及转运的 ECMO 设备。

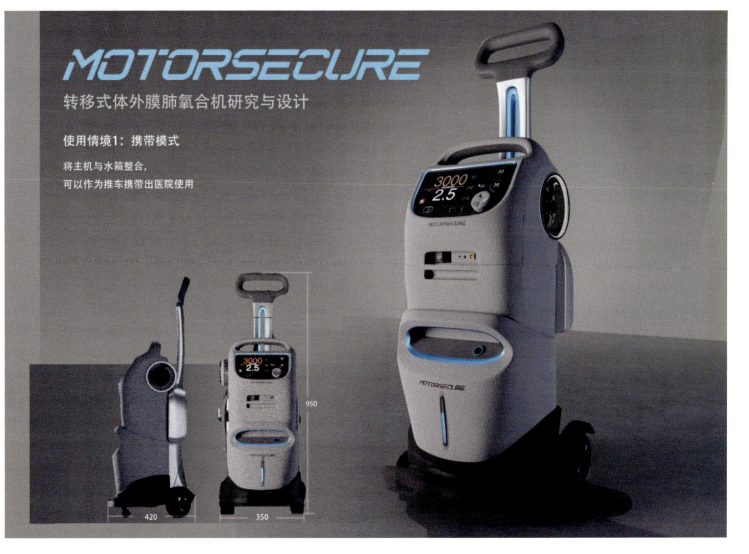

卓新怡 — 太空环境下基于人工光合技术的生保系统设计研究

指导教师 – 蒋红斌

基于中国航天地外人工光合作用——将二氧化碳和水转化为氧气的技术应用于未来密闭航天器。以可持续为基础理念，结合微重力人机研究，通过模块化的形式建构航天器的可再生环控生保系统，进行地外密闭空间的设计探索。

数字化艺术中的交通工具设计

邓茗芊　指导教师 - 张雷

将单机多周目游戏的策划过程作为蓝本，以其中的交通工具为主要设计目标进行概念设计。其中的重要角色与交通工具是不可分割的共生关系，在对外形进行设计的同时也会围绕其进行剧情规划和相关角色设计。

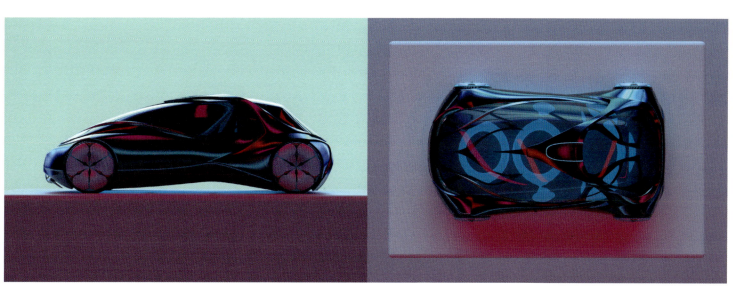

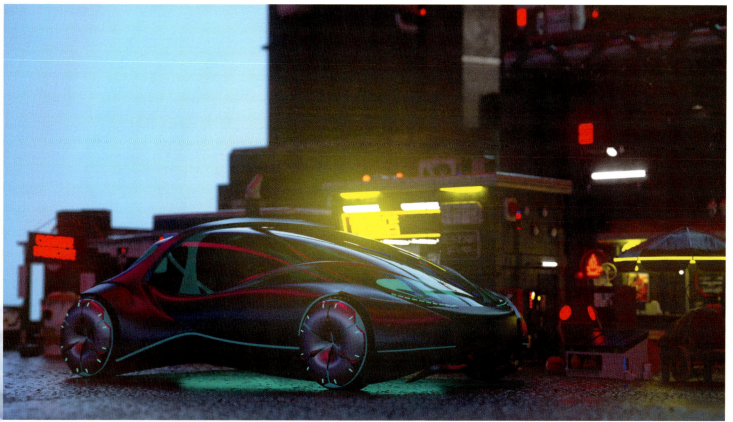

起源 Origin——基于虚拟现实技术的近地轨道太空旅行体验系统设计

梁徐笙　指导教师 – 刘志国

太空旅行曾是人类遨游太空的理想，是一个遥不可及的梦，而如今的我们可以通过虚拟现实技术飞上太空，凝望这孕育了我们的蓝色星球。本作品旨在通过太空游艇和观景舱的设计以及虚拟场景开发，为观者提供在太空飞船中身临其境观赏地球景色的体验。希望这种体验可以增加观众对科幻的热爱、对生活的热爱。

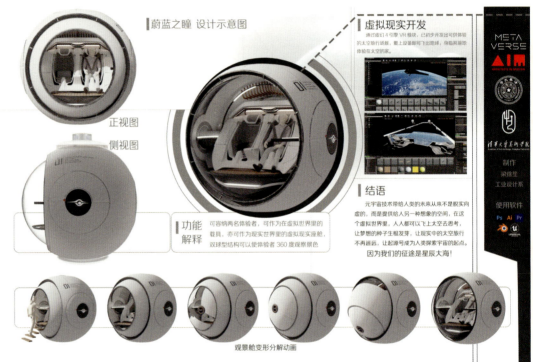

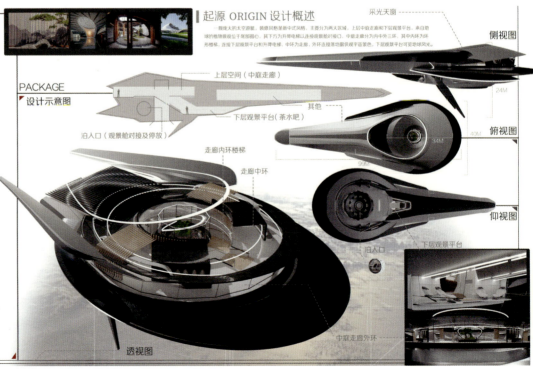

刘道荣　骑"形"

指导教师 - 刘新

随着摩托车玩乐属性的增加，摩托车的种类也愈发多样。本设计通过车把、座椅、脚踏的骑行三角位置的变化实现多种骑行姿态的转换，是一款具有未来感、轻量化、流线型，并满足多种骑行需求的电动摩托车。

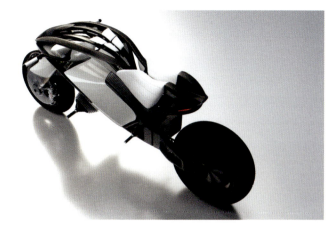

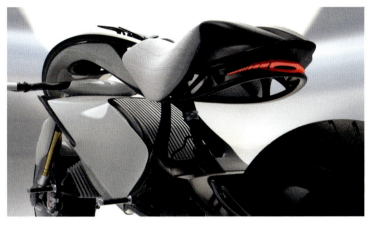

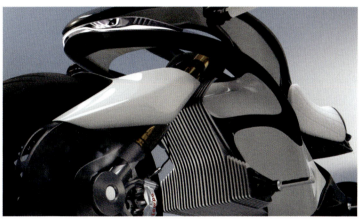

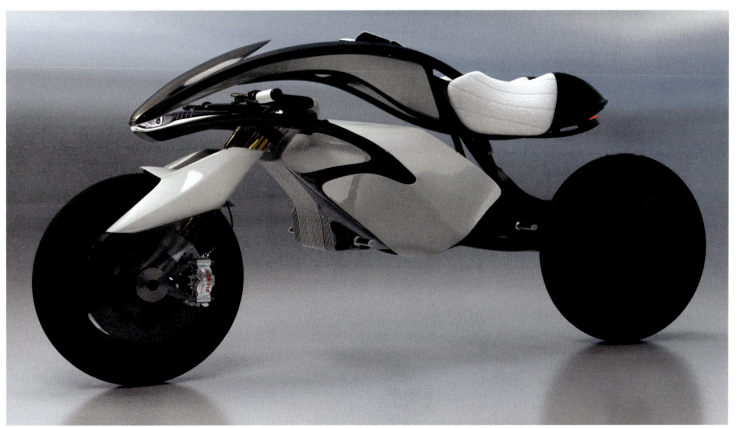

工业设计系 DEPARTMENT OF INDUSTRIAL DESIGN

慕雨森　Ridge-X 双座串列式越野概念车

指导教师 – 刘志国

108

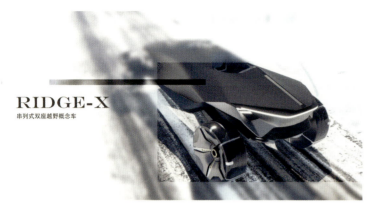

Ridge-X 概念车为满足未来越野运动广泛普及时代下，人们对于极限与刺激的追求而设计。通过串列式车身将驾驶与领航的体验进行独立划分，在同一款车型上实现两种截然不同的乘坐体验。实时上传的随车航拍将极限运动与社交媒体深度结合，丰富未来出行与生活方式。

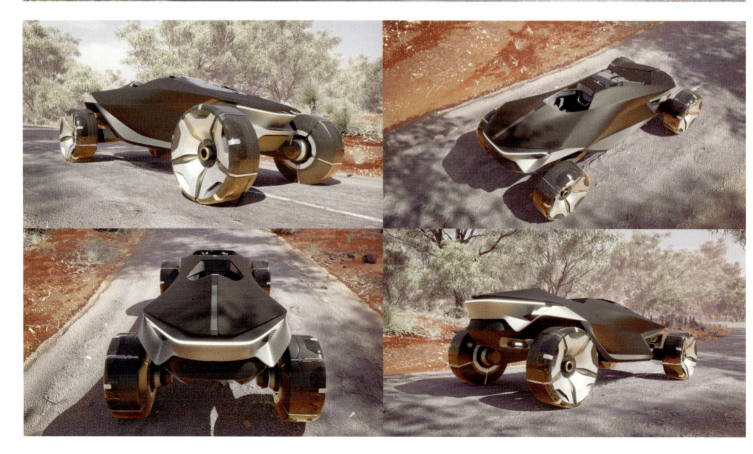

申士雄　　EFFICIENT - 流动　　指导教师 - 刘志国

利用新再生能源中的氢能源进行设计。其中与电动汽车不同，氢电汽车的空气吸入非常重要。所以，作者将这次设计项目利用这一特点进行设计表现；同时，用 Alias Nubs 表现了汽车的高质量建模。

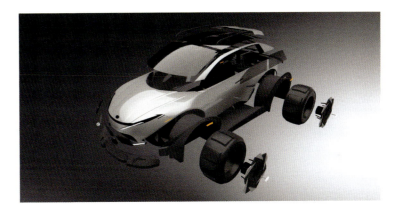

未来小行星采矿飞行器设计

韦喧之 指导教师 – 刘新

本设计是一款基于未来太空移民环境下的小行星采矿飞行器，针对小行星微重力、地表不规则、土质不确定等因素提出合理的设计方案，在保障功能性的同时采用了简约直观的造型设计，为人类未来太空移民后对宇宙资源的利用与处理探索新的解决方案。

租赁式旅行用车内饰

严诗颖　　指导教师 – 刘新

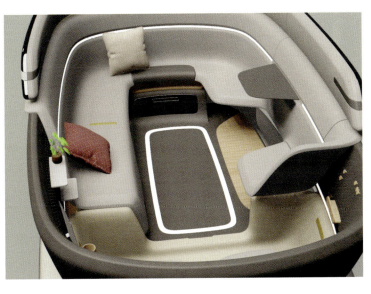

本设计是一款为有小孩的家庭设计的租赁式旅行用车内饰，设计侧重小孩玩耍和家人朋友的交流，利用模块化设计为小孩提供更多玩耍可能性。

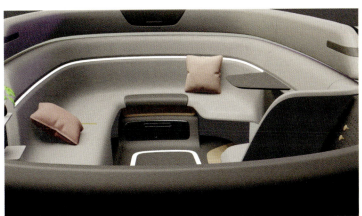
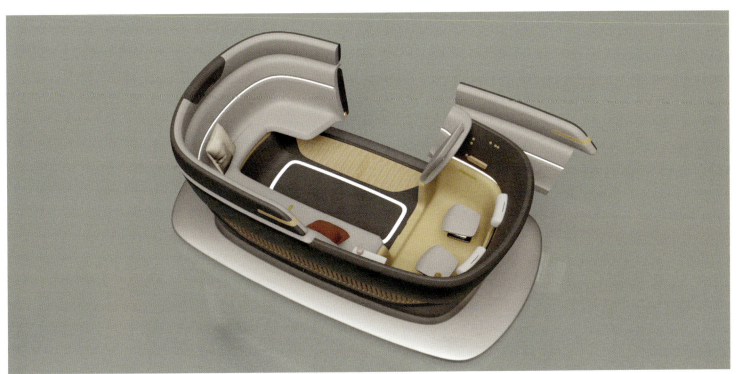

工业设计系 | DEPARTMENT OF INDUSTRIAL DESIGN

杨大卫 — 移动端—车端灵活耦合的可拓展人车交互实验平台

指导教师 – 刘新

本设计是软硬件一体的综合驾驶试验平台，通过将移动端应用解耦后于车端重新组合，探索出一种新型的人车交互解决方案。同时采用现代主义的造型设计，在保障功能性及实用性的前提下实现简洁流畅的形式感。

杨航　I-DREAM 明日之梦

指导教师 – 张雷

在电动化、智能化、自动化的时代背景下，出行的空间和体验都将迎来革新。本作品对自然场景进行解构，并通过空间布局、交互方式、乘坐方式和色彩面料的搭配组合重构场景，营造出更沉浸、更梦幻的明日出行座舱。

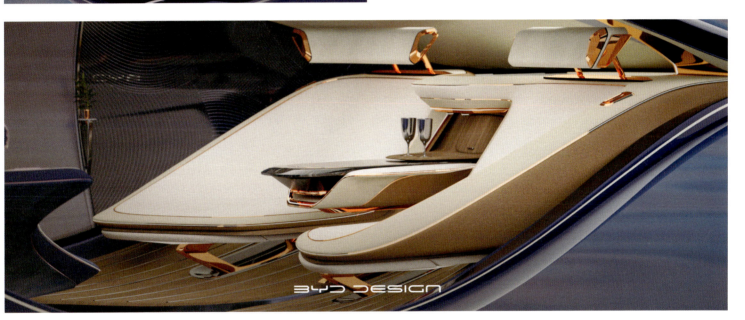

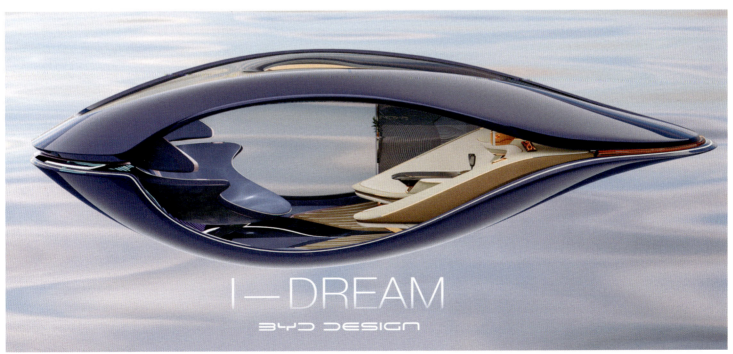

| 工业设计系 | DEPARTMENT OF INDUSTRIAL DESIGN | 叶可歆　旅游城市低速电动游览车概念设计 | 指导教师 – 刘新 |

本设计是专门为旅游城市打造的租赁式游览观光交通工具。在综合考虑了多个滨海旅游城市的路况与旅游资源后，采取了开放式座舱设计，以及可旋转的多层座椅。在顶棚开启的状态下，乘员可以在上方平台获得更好的观景角度。

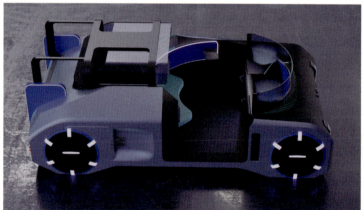

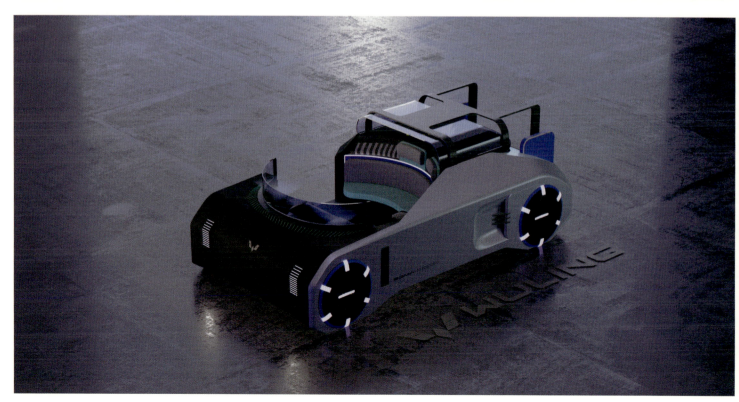

寻找"家庭自旋"——探寻移动智能座舱空间潜能

张微 　指导教师 – 张雷

引用基本的物理模型来类比中国当代的家庭结构，通过完整的移动空间内外饰设计体现当代中国家庭自旋形式，用现代极简的产品逻辑与设计语言，构建简洁有力的场景化记忆点。

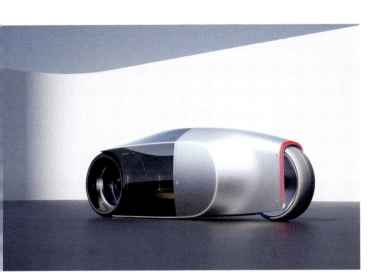

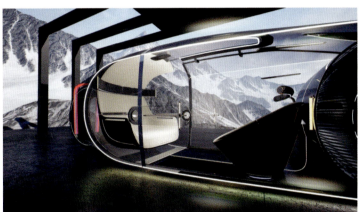

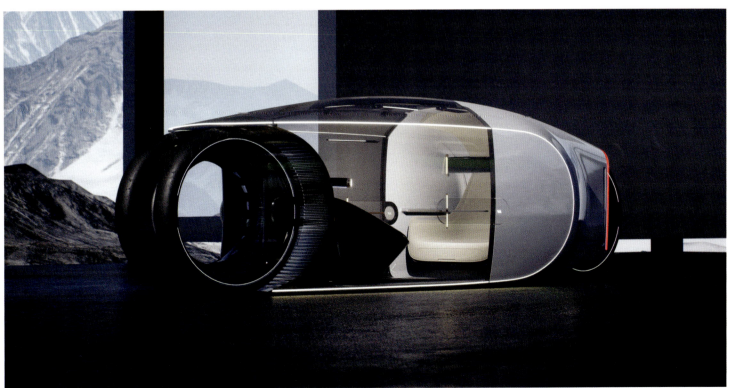

DEPARTMENT OF ARTS AND CRAFTS

工艺美术系

主任寄语

2022 年新冠肺炎疫情依然威胁着人类，它将会改变我们人类的生活，对于我们毕业生而言也是终生难忘的四年。

2022 年工艺美术系毕业生共计 20 余名，包含纤维艺术、漆艺术、金属艺术、玻璃艺术等多个专业方向。毕业作品是同学们四年来学习成果的综合汇报，也是对工艺美术系教学工作的一次全面检验。与往年相比，今年的毕业作品呈现方式更加多元，既有源于传统手工艺的创造演化，也有当代性、实验性的观念探索，特别是对于近几年疫情生活的思考，基于个人生活体验和研究展现，通过不同的材质，诠释出对后疫情时代当代工艺美术的理解和感悟。

对于 2022 届毕业生而言，你们经历了一场突如其来的疫情，锻炼了你们，也考验了你们每一个人，可能会因此而陷入茫然与焦躁中，希望这个特殊的经历能使你们养成安然应对、处变不惊、热爱生活、向往美好、快乐昂扬向上的人生态度！"毕业"是你们艺术生命的一个崭新的起点，你们即将走入社会，那将是一个更广阔的舞台，希望所有的同学能在新的舞台上充分展示自己的才华，为自己的理想而努力奋斗。不负韶华、迎难而上，相信在不久的将来学院将以你们的才华和你们在社会上所取得的成就而骄傲、自豪！

工艺美术系 DEPARTMENT OF ARTS AND CRAFTS

郭杨　结 2022

指导教师 – 岳嵩

相比于文字与影像，"结绳记事"这一原始的记录方式是抽象的。本作品将南美印加的"奇普"进行转化，以壁毯的形式探索编结工艺的肌理语言，记录作者个人在本科最后半年的时光。

李婧怡　一千零一封情书

指导教师 – 洪兴宇

作品灵感来源于16世纪欧洲的食物——鸟蛤面包，年轻的女性会烘烤具有"爱情魔法"的面包送给她爱慕的人。以面包为媒介表达了女性美好情感的传达，完成的每一件贝壳形状的作品，都像是一封将要寄出的情书。

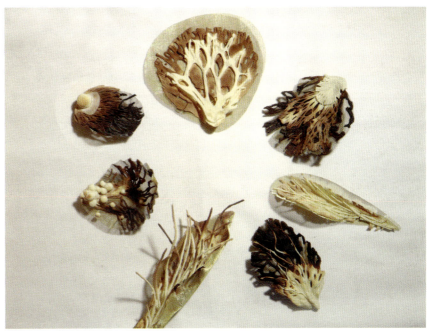
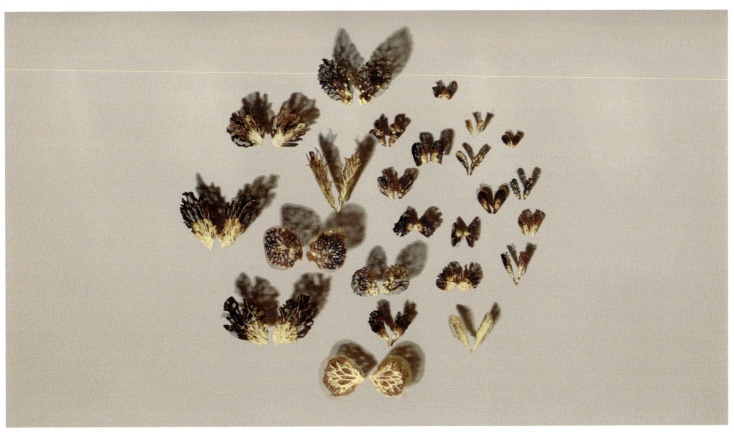

工艺美术系　DEPARTMENT OF ARTS AND CRAFTS　　李培筠　生·活　　指导教师 – 洪兴宇

枯萎的植物似乎已经没有了生命，在机器的支配下，一开一合间反复律动。科技的支持带给破碎的生命重生，这样的生命如此机械和微弱，是否也丧失了其原本的意义……我们对生命的挽留是一种渴望，但这样的挽留是否存在意义，让我们重新思考科技带来永生的价值。

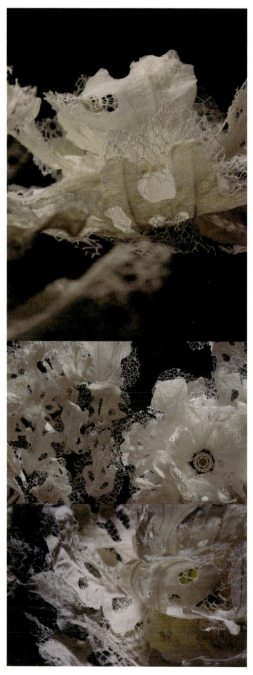
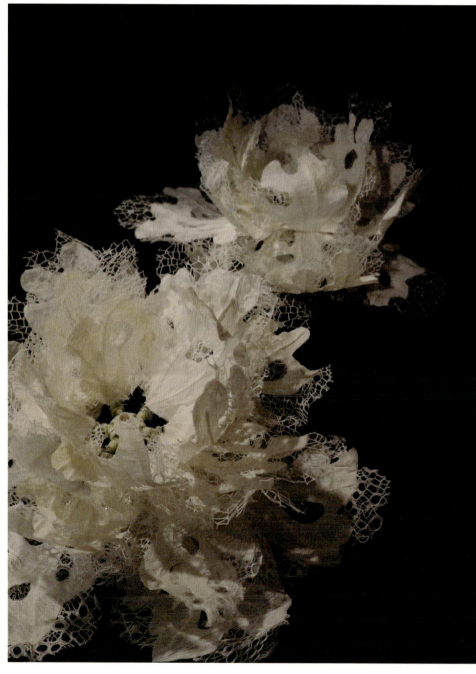

李梓瑄　摇曳 / 飘荡

指导教师 – 岳嵩

作品分别以菌类和浮游类生物作为灵感来源，设计并制作了两张装饰用挂毯。这两类生物尽管在分类学上大相径庭，却同样的原始、简单，同样带有一种无意识的强烈生命力，在不为人知的角落，渺小的生命正蓬勃生长。

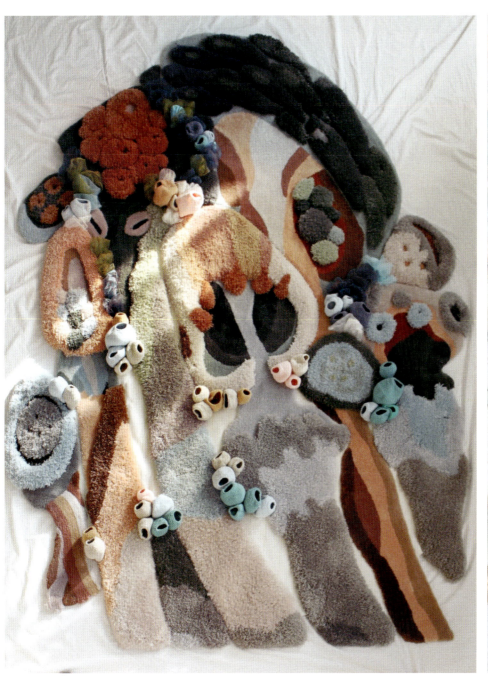
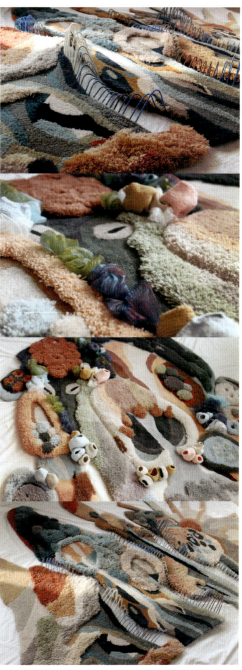

庄树雄　新生　　　　　　　　　指导教师 – 洪兴宇

这是一次对于纸浆视觉语言的探索和表达，也是一次对纸浆艺术形态的重构和解析。这是一种对虚无的表达，也是一首对新生的赞歌。

曾丽潼　窄门

指导教师 – 岳嵩

在一种挤压中长大成人，就好像生存是渡过一道又一道窄门。但窄门的罅隙间总透出令人向往的光景，诱劝我再进一步。"你们要进窄门。因为引到灭亡，那门是宽的，路是大的，进去的人也多；引到永生，那门是窄的，路是小的，找着的人也少。"

工艺美术系 DEPARTMENT OF ARTS AND CRAFTS

江子珩　如果你也记得

指导教师 – 关东海

作品通过重叠的色彩与形状，对记忆所具有的轻薄、似有若无的状态进行再现，带有一部分不真实性，还有因为时间流逝造成的模糊性。一个特定的叙事对个人解释是开放的，作品所呈现的某个场景，或许你也记得。

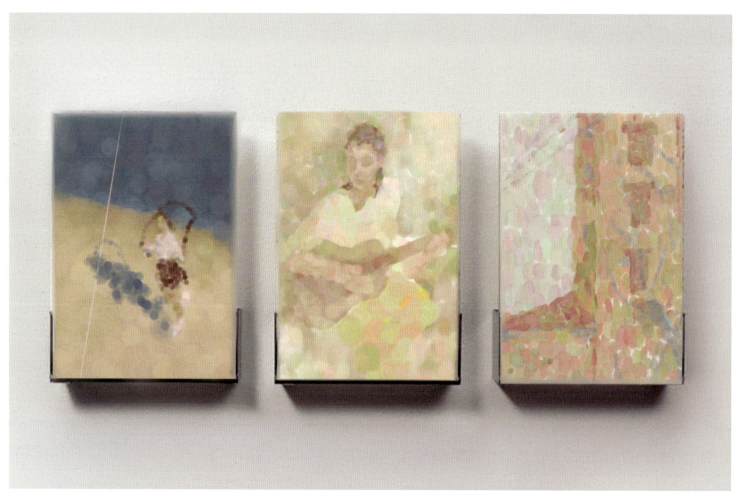

工艺美术系　DEPARTMENT OF ARTS AND CRAFTS　　任逸飞　指纹　　　指导教师 – 李静

作品的灵感来自家庭成员的指纹，利用玻璃掐丝珐琅的形式制作。 每个人都会经历亲人的离散，但是亲人之间的爱是跨越生死和时间的。生生之间并无断档，生命的传承从古至今，爱的传承也是。人们的心魂之旅不曾间断，生命的路途总是艰苦卓绝，又激情洋溢。这是一件像护身符一样被佩戴在身上的首饰，借此表现出亲人之间绵延不绝的爱。我希望能够让每一个处于困境和低谷中的人感受到力量和鼓舞，死亡也不是那么可怕，活着也不是那么痛苦，因为我们总是在层层叠叠的爱的围绕中。

工艺美术系 DEPARTMENT OF ARTS AND CRAFTS　　王冰　　魔镜 / 塑·封　　指导教师 – 李静

《魔镜》：玻璃是光影的载体，也能让穿过它的光线、色彩发生扭曲和变幻。用玻璃让观众与周围环境的正常形象发生扭曲，经由作品的结构让各种影像交织错乱。通过玻璃的折射表达作者所认为的，人与魔幻现实世界互相的影响与改变。

《塑·封》：玻璃凝固时间与空间，让人们眼前的景象发生故障般的变幻。透过一排排的玻璃制的"塑料袋"看去，仿佛周遭的世界都被装进袋中重塑、封存、悬挂、售卖、赏玩。

王金戈　望你 / 鼻子·眉毛·嘴　　指导教师 — 关东海

《望你》：阶梯自外围向上引至高处，又有向下的楼梯似乎引导来者走向中心，来者不由自主地盯住平台的中央期待着会发生什么。突然台阶分裂并无规则移动，来者始终站在高处静观其变。

《鼻子·眉毛·嘴》：表情是人情感和心理的表现形式之一，可能一个微小的表情，内心反而是五味杂陈，百感交集。选用鼻子、眉毛和嘴组合在一起，摆弄出不同的表情。

杨逸帆　身体系列

作者试图以物质捕捉和引导感官体验，利用玻璃材料的不同特性以及工艺，记录和表达那些日常生活中感受丰沛的瞬间。

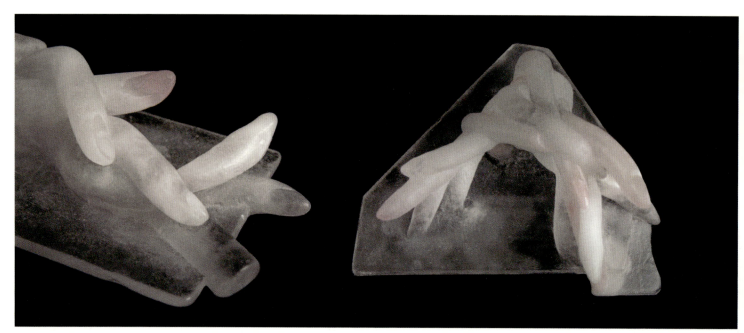

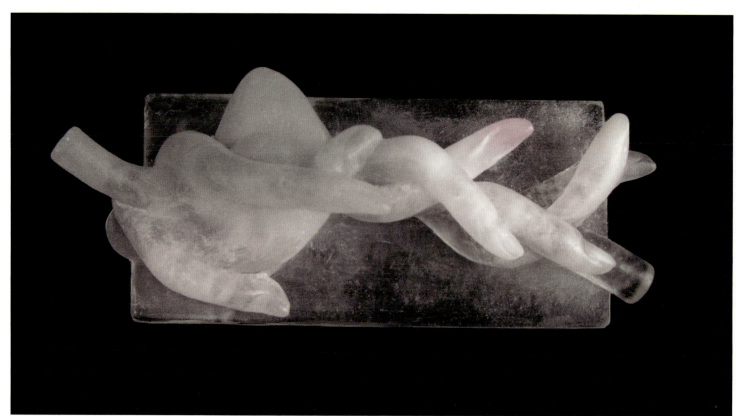

生命于我来说既宏大也微小，它并不是简单的循环，而是一种以家庭为单位的有意义传递。最终我以"家"创作原型，通过拟人化的形式诠释出我对家庭概念与生命延续的理解。

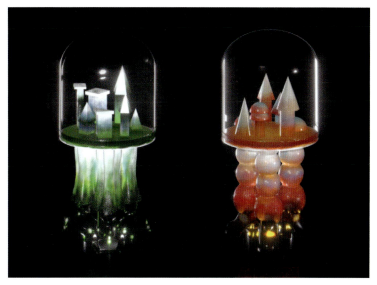

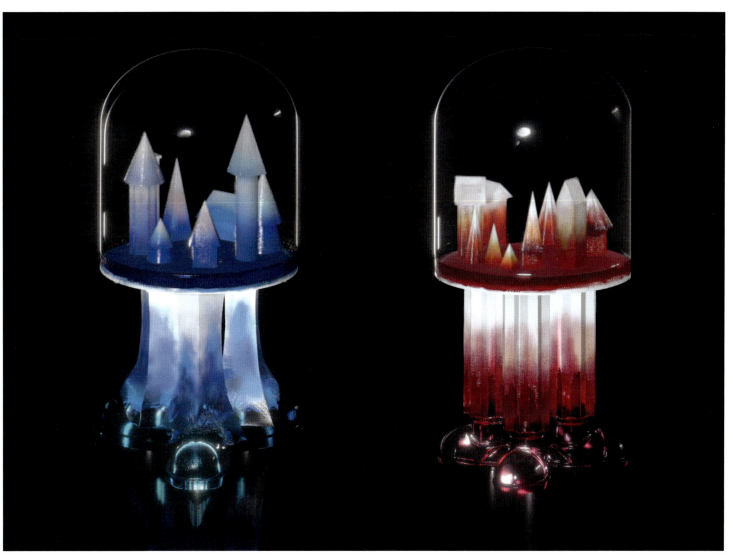

DEPARTMENT OF
INFORMATION ART & DESIGN

信息艺术设计系

主任寄语

同学们,你们在 2022 年夏天迎来自己的毕业季,祝贺你们在本次毕业设计展上为大家呈现出的精彩而丰富的创作成果。同学们通过基础课、专业课、国际交流、社会实践等一系列教学活动的历练,不断自我完善、逐步成长,为毕业设计做好了充分的准备。

信息艺术设计系的毕业设计展包括艺术与科技、动画、摄影、数字娱乐设计(二学位)四个专业方向。同学们在导师的指导下从专业特色及个人兴趣出发,开展多元、深入的艺术设计实践,充分体现出我系学科交叉的特点。同学们的毕设作品充分体现出对社会现实的关注,同时具有对未来生活的前瞻性思考和展望;同学们不仅能敏锐地发现问题,同时也具备解决问题的勇气、方法和能力,体现出你们身上的责任与担当。动画专业方向的同学们的作品充分体现出对多元化视觉与叙事方式的探索,具备国际视野,讲好中国故事。摄影专业方向的同学们的作品充分表现出对新观念、新技术、新材料的探索与实践。数字娱乐二学位同学们的小组作品展现出艺术与科技融合的创新性。研究生同学们的作品则反映出各自领域学术研究的深度和广度,特别是很多研究体现出在成果转化后将产生很好的社会效益和经济效益。

请记住,你们怀揣着各自的梦想而来,同时也承载着众人的希望,我想这份希望不会成为你们的负担,而会变为你们勇于前行的动力。希望这不仅是份重任,还是一种信念能根植于心。希望你们带上在这里的学术积累和持续创新的热情,做好了砥砺前行的准备,踏上你们创造未来的征途。

| 信息艺术设计系 | DEPARTMENT OF INFORMATION ART & DESIGN | 艾瑞雯 | 寻找约翰·麦科米尔 Searching For John McMill | 指导教师 – 米海鹏 |

《寻找约翰·麦科米尔》是一款侦探游戏，身为玩家的你将扮演警探雷蒙，通过一台电脑搜寻线索找到计算机科学家约翰·麦科米尔失踪的真相……麦科米尔真的失踪了吗，你真的是一位警探吗？——这真的是个游戏吗？ Go find your role and play it.

郭心怡　基于电子织物的幼儿玩具设计　指导教师 – 吴琼

这是一款基于柔软安全的电子织物设计的幼儿玩具，能够提供多姿势交互与多样的声音反馈。玩具的形态和颜色引导幼儿在其中进行自然探索，同时刺激儿童的触觉和听觉，给儿童带来丰富的联觉体验。

| 信息艺术设计系 | DEPARTMENT OF INFORMATION ART & DESIGN | 胡平　严.形 | 指导教师 – 张茫茫 |

外形焦虑是当今普遍存在的一个现象，人们的消极评价使其社会标准逐渐内化，让这部分人处于担忧、烦恼、紧张和不安的情绪之中。本作品将通过艺术化的形式来呈现这一过程，让观众在互动中共情这场烦恼，不同的选择对于作品中的人物可能会有不同的结局。

李向阳 — 基于增强现实技术的儿童创造力教育产品设计

指导教师 – 徐迎庆

创造力支持工具的研究是人机交互与创造力心理学交叉领域的重要课题。本研究旨在基于增强现实技术，提供一种虚实融合的创造力教育套件，促进青少年儿童在创造性活动中更好地发挥创造力。

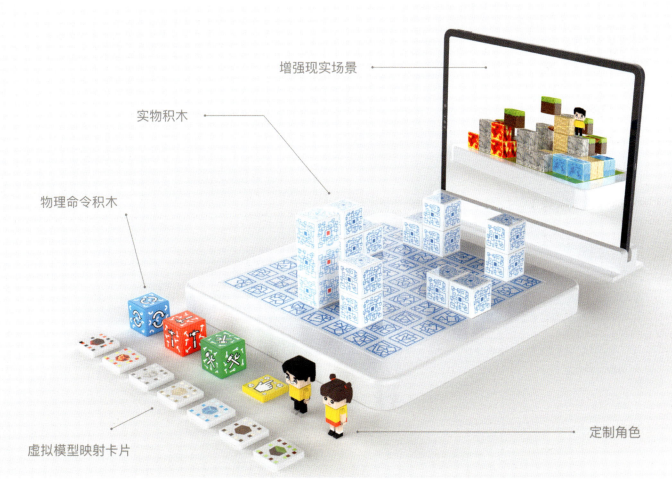

- 增强现实场景
- 实物积木
- 物理命令积木
- 虚拟模型映射卡片
- 定制角色

| 信息艺术 | DEPARTMENT OF | 李玥霖 | 廿四元域 24 Metaterm | 指导教师 – 付志勇 | 136 |

近年来中国传统文化在加密艺术平台大热，正在以全新的方式走入大家的视野。作者选择基于传统二十四节气文化进行再创作，在元宇宙平台上搭建展厅，在空间中利用加密艺术在艺术品交易中确权和唯一化的特性，探索由数字化带来的全新文化遗产演绎方式。

Metaterm Collection
Tomb-sweeping

2000

Metaterm Collection
Beginning of Spring

1116

信息艺术设计系 DEPARTMENT OF INFORMATION ART & DESIGN

彭昕玥　千百次的回眸

指导教师 – 张烈

在我们的一生中会与几十万个人相遇，相逢又分离，曾经亲密无间的朋友，在不经意之间也可能会慢慢淡开联系，作品通过信息图表的形式来展示一个人一生的相遇和分别，适逢其会，猝不及防，花开两朵，天各一方。

苏怡芳　活物时代

指导教师 - 付志勇

在未来，"活物"的概念变得宽泛，人类能够通过技术手段实现他们对"活物"的奇思妙想。在这里尝试利用一些具有潜力的技术来提供一个有关"未来活物"的思考空间，从未来视角来重新思辨我们的现实。

活物时代

- 2030 可穿戴种植园
- 2032 有声细菌
- 2036 寄生虫饭团
- 2038 血缘宠物
- 2041 孕猪
- 2047 垃圾消化兽
- 2049 活性皮革
- 2051 共居生物
- 2057 人造巨鲸

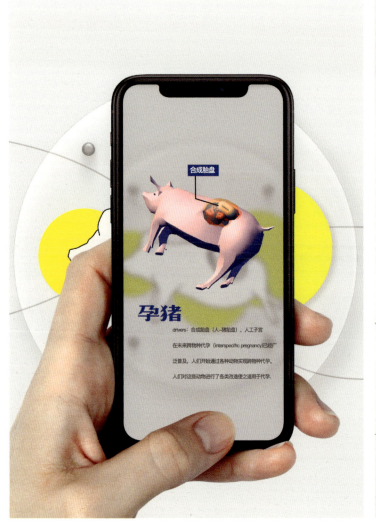

谭欣然　我们走的不是同一个时间

指导教师 – 张烈

时间图谱

为了反映现代人在快节奏生活中所产生的"时间饥荒感",本装置通过将人的自然交互行为与时间感联系在一起,提醒观众越过机械物理的时间观,感受更为多元的时间流逝速度,体验不同的生命节奏。

于汉杰　桌子的语言

指导教师 – 吴琼

伴随着无处不在的计算的普及，屏幕、新媒介重新建构了我们的生活环境，人们与物品的对话模式似乎越来越同质化。作品运用计算和 3D 打印技术给日常使用的桌子提供了新的交互功能和新形态，希望探索超越屏幕的、基于日常物品的新的交互方式，以及智能技术如何"安静"而又"有趣"地融入人们日常生活的设计问题。

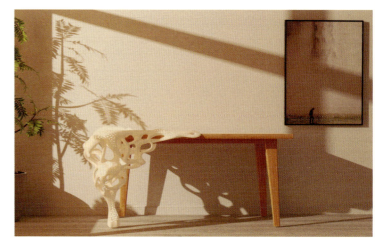
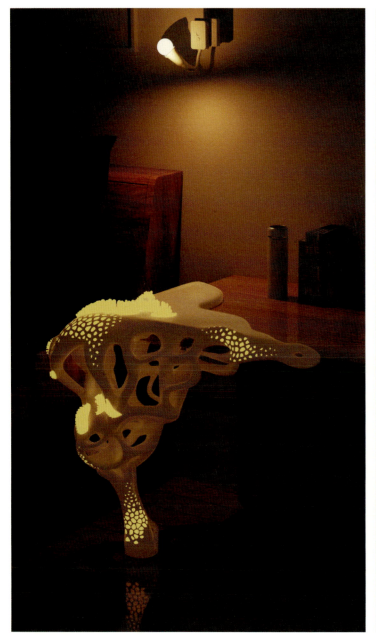
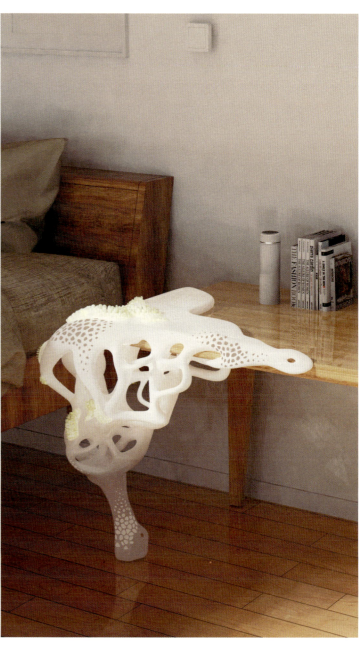

张玥滢　云朵日记

指导教师 - 关琰

"云朵日记"是一个语音日记软件，它能将用户的声纹信息转换为独特的"云"形象，"云"的样貌会随着用户不断输入的语音发生变化，成为一个记录用户独特人生经历的载体。

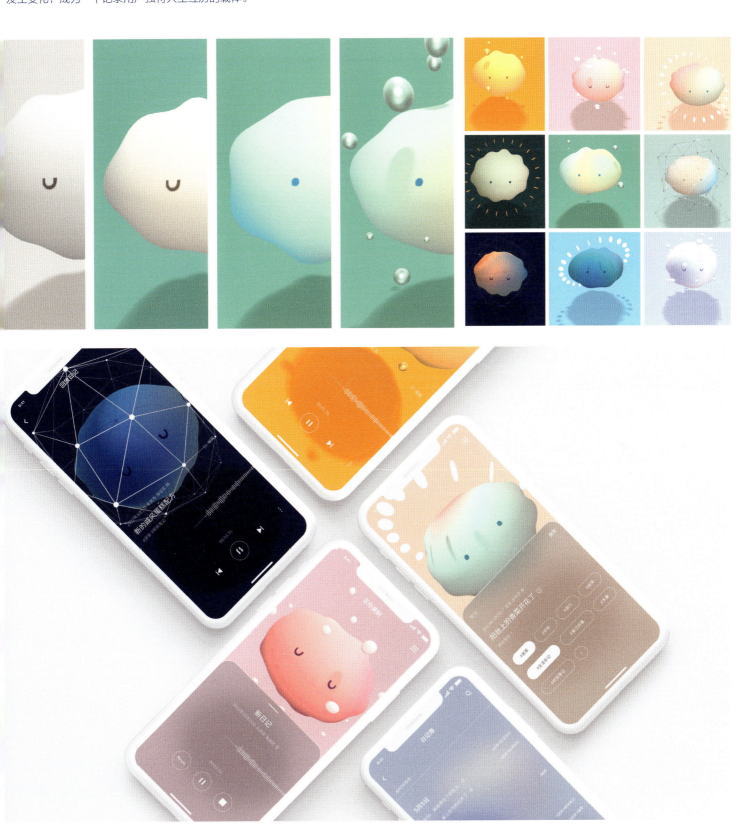

| 信息艺术设计系 | DEPARTMENT OF INFORMATION ART & DESIGN | 邓雨芊　这只猫叫小乖 | 指导教师 – 王之纲 |

凌晨主角醒来，发现家里的猫不见了，便和家人一起去楼下寻找。猫躲在缝里，主角呼喊着猫的名字同样也爬进了缝里。猫的去留似乎遵循着它自己的意志，而楼上的八哥在主角的呼唤声中学会了猫的名字。

| 信息艺术设计系 | DEPARTMENT OF INFORMATION ART & DESIGN | 胡熠霏　猫的报仇 | 指导教师 – 王之纲 |

"有时候它张牙舞爪而我竭尽全力去对抗，有时候它乖巧可爱而我情不自禁被诱惑。"从猫和女孩之间的互相伤害出发，表现人在面对自己时的妥协、挣扎与和解。

| 信息艺术设计系 | DEPARTMENT OF INFORMATION ART & DESIGN | 黄可盈　笼中梦 | 指导教师 – 陈雷 |

梦魇中，主角被一团黑影纠缠，险些被逮住。惊醒之后，在花园散心的途中她再次被拉入梦中世界，而这次梦却无法轻易醒来。

主要讲述一个大雪天,男生偷偷跑出教室,一次意外中男孩遇到了他喜欢的女孩,可女孩已经不在这个世界的故事。

| 信息艺术设计系 | DEPARTMENT OF INFORMATION ART & DESIGN | 刘锶燚　黑夜丢掉乌龟壳 | 指导教师 – 陈雷 | 146 |

主角独自走在回家的夜路上，一阵风雨袭来，这让本就怕黑的主角更加恐惧，他开始幻想自己在黑暗中遭遇到一系列危险又怪诞的事情……然而这一切其实是主角半夜迟迟不敢去洗手间的又一次漫长的幻想、艰巨的思想斗争。

王蕊　休

指导教师 - 王之纲

通过人与树的相互比拟，描绘一个人的成长旅程，来表达我感受和理解的世界。人与世界都是寂静而相似的，我们以各种姿态共存，也背靠着大树休息，其实每个人都是一棵树。

| 信息艺术设计系 | DEPARTMENT OF INFORMATION ART & DESIGN | 王紫音　溜冰场 | 指导教师 – 王之纲 |

凌晨时分，主角一人在溜冰场门口等待开门。一个陌生人碰巧路过，两人开始对话，分享了三个故事。最后天亮了，溜冰场开门了，陌生人也走了。

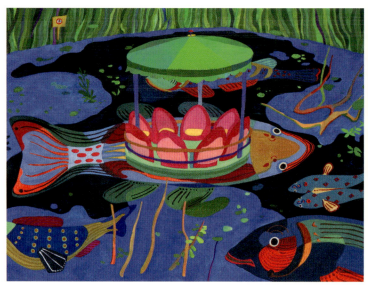

杨宇欣　在她的身体离开前

指导教师 – 王之纲

女人在镜前审视 | 镜中映像浮动 | 凝视、靠近、冲突、摩擦 | 身后一扇几何门 | 影子变为欲望 | 奇诡形状，目光射出 | 她渴望离开 | 带着完整的身体 | 走向自由

| 信息艺术设计系 | DEPARTMENT OF INFORMATION ART & DESIGN | 张昌皓　蛾_0133 | 指导教师 - 王之纲 |

一款第一人称线性恐怖解谜游戏，以虚幻 4 引擎及商城资产搭建完成。游戏内容涉及如 analog horror、liminal space 等时下新颖的恐怖题材，旨在实验各类新怪谈叙事于游戏这一载体中的应用。

| 信息艺术设计系 DEPARTMENT OF INFORMATION ART & DESIGN | 张健源　惶然录 | 指导教师 - 王之纲 |

实验动画，讲述了一位小镇青年的记忆、梦境和潜意识。

张忠鹤　Pitter-Patter 雨中曲

指导教师 – 陈雷

小提琴手艾尔的世界中充满了噪声与不和谐的音符，她经常被这些声音打断而无法集中。而在一个下雨的傍晚，偶然降落的雨滴让她从这些不和谐中听出了无限的美妙，她受到声音的启发，完成了一场特殊的演奏。

| 信息艺术设计系 | DEPARTMENT OF INFORMATION ART & DESIGN | 顾文璟　我哪也不去 | 指导教师 – 冯建国 |

疫情后消费浪潮换代，更能发现怀旧的本质是自我意识的寻找与对时间痕迹的感受。作为千禧一代，拍摄童年的故居与旧物，结合当时的儿童画。追溯人最初对于世界的认知和想象，探索怀旧情结触发的时代的集体记忆及当下自我意识的本源。

何诗贤　imaginary image：叠像

指导教师 – 冯建国

作者扮演成一个观光客，在经途拍照留念。背景里出现的异国风情，是通过对原照片的联想、寻找并且叠像到原图片中的。风景中叠加了风景，图像之后还是图像，一种被图片构建的文化想象包围着我们，使我们模糊了现实和虚构的边界。

"这组作品是对我生命中最重要朋友们的摄影记录,我认为选取的这些照片不仅仅反映了他们个人的气质,也展现了当时的情境和氛围,以及我们彼此的关系。这组作品使用的材料为135胶片,我个人喜欢胶片本身的质感以及使用过程的仪式感,这些底片将永远保存在我的家庭相册里,同时,这个题目也将是我持续一生的摄影创作主题。"

| 信息艺术设计系 | DEPARTMENT OF INFORMATION ART & DESIGN | 肖筱笛　寻找张九英 | 指导教师 – 冯建国 |

我第一次聚焦我的奶奶——张九英。在和父亲一次偶然的谈话中，我忽然意识到自己竟不知道奶奶的名字，这引发了我重新认识奶奶的渴望。我尝试进入张九英的世界，用镜头捕捉她的日常生活，回溯她的故里，用影像来讲述一个关于张九英——我的奶奶的故事。

信息艺术设计系 DEPARTMENT OF INFORMATION ART & DESIGN

才红　荷之境

指导教师 - 关琰

《荷之境》是一款以手机小程序为载体的、用于服务交互式展览的定位游戏，游戏选取的展区为清华大学近春园。玩家需要在近春园岛屿上移动真实的地理位置以触发游戏剧情，推动游戏进展，根据真实环境破解谜题以通关，最终达到科普和游览的目的。

| 信息艺术设计系 | DEPARTMENT OF INFORMATION ART & DESIGN | 奚子琛 | 基于深度学习的城市空间艺术化表达 | 指导教师 – 王之纲 |

以数据驱动视觉意向，通过地理信息数据而展开对于城市环境中的展现，通过深度学习方法对于城市的某些区域进行预测与艺术表现，进而反思现实中的街道氛围与城市图景，将人文地理的背景综合向前推进，对未来城市进行展望。

DEPARTMENT OF PAINTING

绘画系

主任寄语

在这个春意盎然的季节，经历了种种不可预期的挫折与磨难，解决了大大小小的困难与问题，同学们的作品现在已展陈就位，静静地等待着观者的到来，展开一场艺术的交流。

同学们将清华大学、美术学院、绘画系带给你们的艺术认知与思考、绘画表达方式与手段、个人感受与体会融入创作之中，注重各种材料及媒介的多样性探索与尝试，突破传统绘画门类及技法的束缚向综合性绘画拓展与延伸，有的同学扩展至立体造型及影像媒介手法进行创作，体现出同学们的青春活力以及主动探索创新的意识与主观能动性。

作品摆在工作室的地上与悬挂在展厅的墙上还是有很大的区别的，前者是一个小范围审视、不断深入、调整修正的过程，后者则是一个介绍与交流、接受公众评说甚至是批评的展示时间。

战争与和平、疫情与生活、元宇宙与NFT……我们身在其中，都是亲历者、见证者，百年未有之大变局既真实又魔幻，无处可逃，无法规避。此时此刻，于其无休止地撕扯、争论，莫不如静下心来，拿起画笔，从自己的内心出发，描绘、抒发最为真实的个人体会与感受，让作品来说话。

从小处着眼、从自身出发，用艺术本体语言进行发散式的探索与实践，通过多样、多元的艺术方式充分表达各自的真实体会与感悟，由此去融通美术与科技、艺术与科学。以小见大，用真实、真诚、有思考深度的艺术作品来回应这个最好与最坏并存的时代。

道虽迩，不行不至，事虽小，不为不成。

各位同学即将走向社会这个更大的舞台，带着对绘画的坚守与执着走向更为广阔的艺术世界，绘画系的全体老师衷心祝福每一位同学在将来的艺术创作道路上，通过不懈的努力能够取得更大的收获，让我们在各种艺术展览中看到你们更加充满活力与自信的艺术作品，发出你们真实的艺术声音。

绘画系是同学们永远的家，不管走多远，有时间了就回来看看，和老师、同学在美丽的清华园、熟悉的画室、工坊聊聊成长的经历，收获的喜悦，烦恼与幸福，忧伤与快乐。

绘画系　DEPARTMENT OF PAINTING　　陈雨晴　十二分之一　　指导教师 – 陈辉

万物皆有始终，周而复始，无限循环。山砠水厓里自由的风，在水之湄摇曳的花，千岩万壑上隽永的文字，那些岁月走过的痕迹闪耀在黑白的大千世界中。十二分之一，化整为零，抚摸世界真实的肌理；合而为一，敞开存在自身的无限可能性。

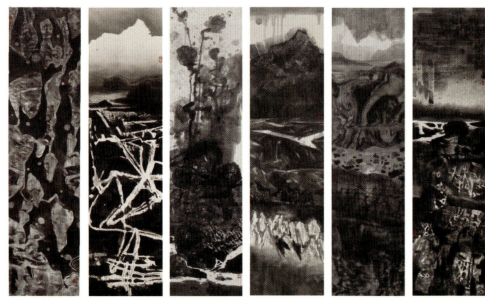

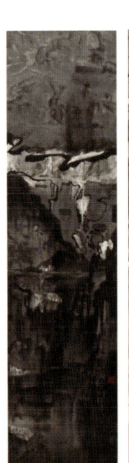 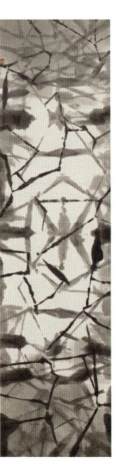

贺可意　我说故我在

指导教师 - 于婉莹

"我的话语体现我的思想，说多一些吧请不要沉默，故花朵会随着语言绽放；我的话语体现我的思想，在草地上花朵终会枯萎。"

绘画系　DEPARTMENT OF PAINTING　　刘凤仪　无处　　　指导教师 - 丁荭

"无处混乱，也无处是你我。""这是一句我一直喜爱的歌词，也是我一直无法深谙其含义的歌词。我们都处于这混沌时代的洪流中，目睹万物的流逝，佯装自己的普遍或独特，却碌碌终日，茫然若失。什么才是我想要的，什么才是真正的我？或许这答案也'无处'找寻吧。"

刘佳熙　西游故事六条屏

指导教师 - 韩敬伟

本作品以金潜纸、矿物颜料为材料，传统工笔手法表现，以青绿山水为背景，描绘了《西游记》中的故事情节。创作过程中以真人模特设计摆拍动态作为参考，并加入了自己的想象和创作。

刘泉池 有效浪漫

指导教师 – 王巍

每年夏天，网球场外的月季都肆意地绽放着生命，风拂过树叶洒下晚霞的影子，无声地在落日余晖下贩卖着浪漫。作者试图抓着最后的那抹余晖在夏日里往返，但得夕阳无限好，何须惆怅近黄昏。

绘画系　DEPARTMENT OF PAINTING　　　宋笑然　风月宝鉴　　　指导教师 - 丁荭

你想看到的都在风月宝鉴里。

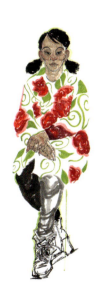
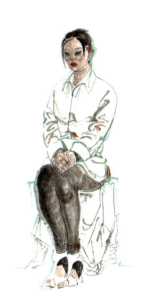
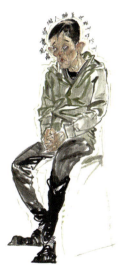

绘画系　DEPARTMENT OF PAINTING　　　王锦雯　霓虹　　　指导教师 - 于婉莹

这九张组画分别展现出了九位不同发型、不同容貌的现代女性形象，每个人都是独一无二的存在。身为新时代的青年，我们应勇敢冲破容貌焦虑、大众审美的牢笼，如霓虹一般大放异彩，独立、自信地生活。

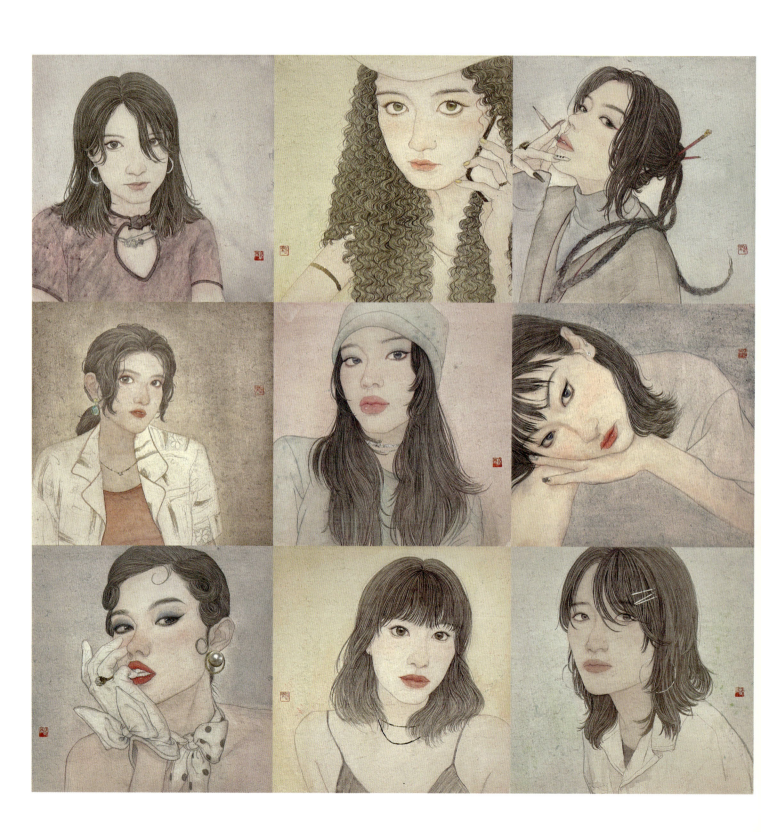

伍银　　睡熊 / 游豹　　　　　　　指导教师 - 王巍

生命都是时间短暂的载体，记载与呈现便是此绘画的意义所在。

| 绘画系　DEPARTMENT OF PAINTING | 袁澍成　星系共运 | 指导教师 - 王巍 |

该作品由三个方面构成，分别为：架空世界天外某星系世界观、三张中国画（178cm×96cm，架空世界观中三个不同星球的外星角色）、九张剧情漫画（21cm×29.7cm，关于三个角色的简短故事）。在讲述天外某星系故事的同时尝试探索运用水墨技法表现科幻元素的可能性。

绘画系　DEPARTMENT OF PAINTING　　郑尚权　黎明　　指导教师 – 李天元

疫情深刻影响了每个人的生活，在疫情防控的关键时刻，全国人民科学防疫，共克时艰，身边的老百姓积极投身到防疫志愿者活动中，夜以继日，整装待发，迎接美好的未来。

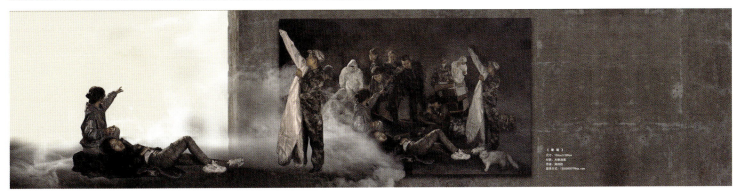

绘画系　DEPARTMENT OF PAINTING　　曾庆岩　两次触觉 123　　指导教师 – 顾黎明

身体在感知与被感知中存在，身体也在反复处理图像与绘画痕迹间的关系。作品通过展现扫描仪扫描身体的所得图像与手的直接触摸痕迹，表现触觉产生的多样体验，以求唤起触觉的在场，传达触摸背后的情感。

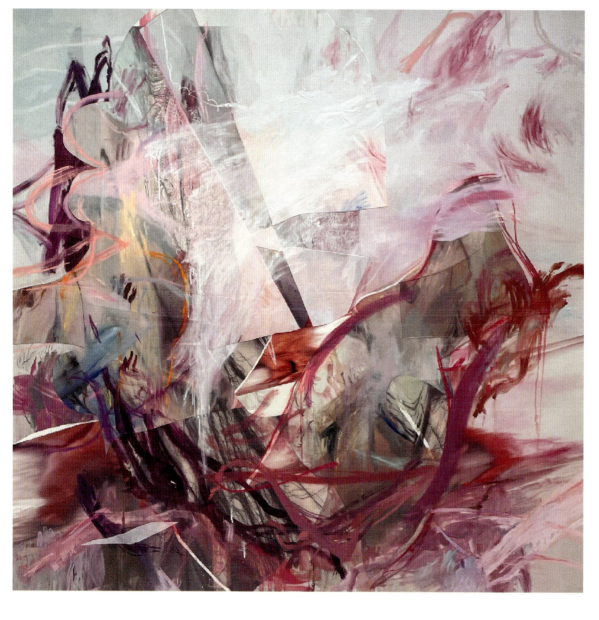

绘画系 DEPARTMENT OF PAINTING 　　何海川　万象　　　指导教师 – 李睦

这个世界就是舞台，我们只能看到舞台上灯光照到的东西，而舞台灯光照到的，便是这复杂的世界的缩影。人们面对现实，或挣扎，或期待，或彷徨，都是我们展现这世界多样性的方式，更是这人间百态，众生万象。

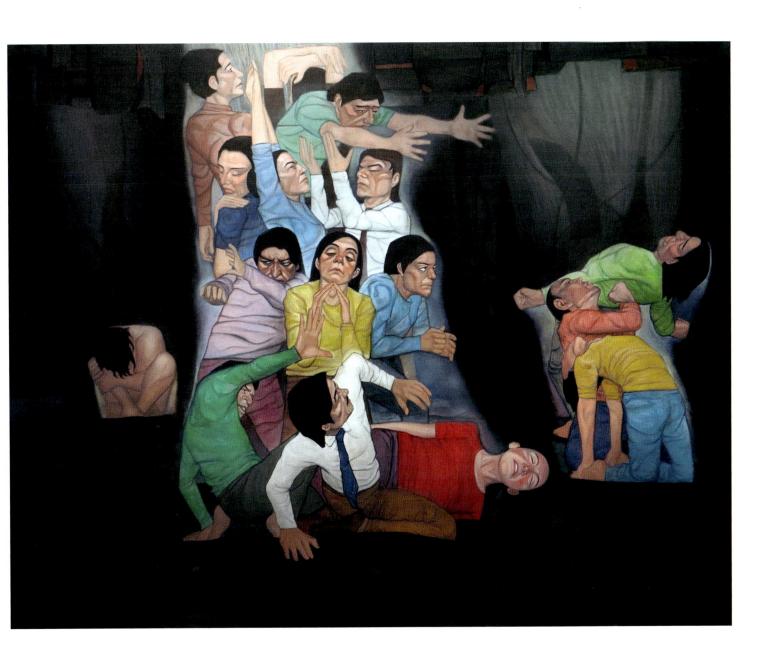

绘画系　DEPARTMENT OF PAINTING　　李丹丹　楼梯间　　指导教师 - 石冲

《楼梯间》是一次尝试将一种视觉形式与作者的生活观察相结合的绘画试验。作者试着把生活景象的重复因素视觉化，对观察对象进行了多角度和多时间的记录，把收集到的形象用绘画的方式罗列，渴望读出一种时间感，看到生活的某种全貌。

绘画系　DEPARTMENT OF PAINTING　　　李思艺　幻真　　　指导教师 – 石冲

本系列作品试图呈现一种图像和结构的复合形态。这些网络图片经由内容相关性和结构相似性重新组合并放进有意味的折叠形态中，图片原来所处的语境也随之改变，重组后看似是产生了新的含义，但这更像是一场虚无戏谑的闹剧。

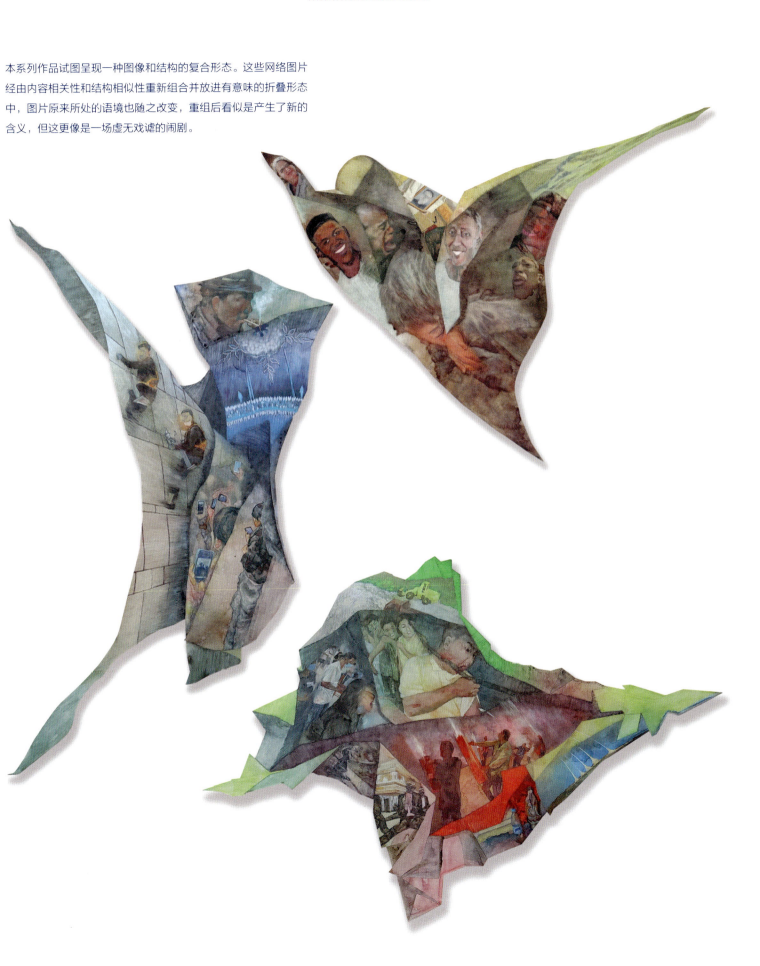

| 绘画系 DEPARTMENT OF PAINTING | 万文娟　通天塔 | 指导教师 – 顾黎明 |

灵在隐秘中现身，塔在喧腾中匿失。我借助于表现性艺术语言形式，在大的黑白之间，时如流萤穿越丛林凝望通天塔；时如飞鸟俯视这片神秘的土地；时而行于塔上触碰寸壁与尘埃，这些图景共同构筑了作者心灵中的通天之塔与精神驻足之境。

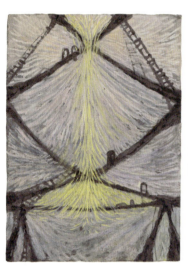

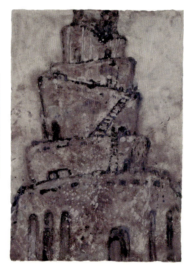

鄢钰　新图腾 / 湮没　　指导教师 – 李睦

《新图腾》：诞生于对生命进化的思考，生命的注定不完美驱使我们去寻找自身以外的力量。期望在现今所处的世纪中引发超越一切的共鸣。

《湮没》：人类因自身需求而改变自然，自然同时也在改造人类。一切相融并守恒，在另一个维度中保持曾经与超然的模样。

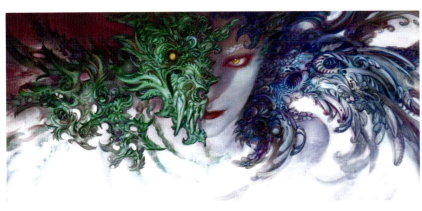

绘画系　DEPARTMENT OF PAINTING　　殷子析　白日梦蓝　　指导教师 – 石冲

生命生长过程一定是蕴含着丰富的内容，其客观存在的同时，也充满了不可预见性，人与自然皆如此。在《白日梦蓝》系列中，植物是事物——自然的、拟人的、也是生命的，作者思考并直觉地表现了这些。

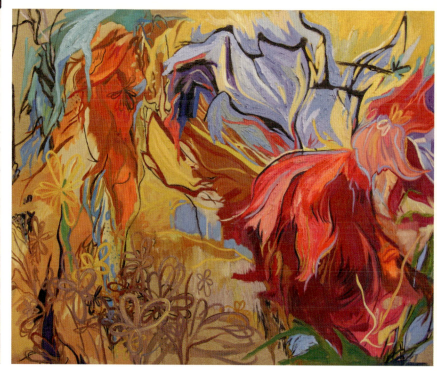

张怡佳　以为

指导教师 – 李天元

"一日，熙攘的街道中有一写着'特价橙子'的果摊，我缓缓挤进人群，却发现果摊上摆的却是橘子。此时有的人先我一步扫兴而归，有的人混不在意地买着橘子，有的人还在试图挤进人群。"

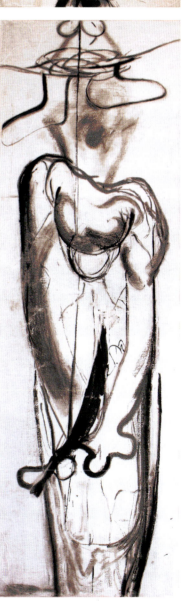

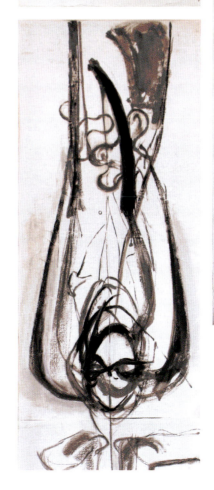

陈雅格　凝视吾

指导教师 – 闫辉

眼睛是心灵的窗户，可以注目这大千世界，亦可以透过眼睛看到个人的内心世界。当自己看世界是一个视角时，在旁人眼中或许又将是另一番景象。诚如《断章》所言："你在桥上看风景，看风景的人在桥上看你。"

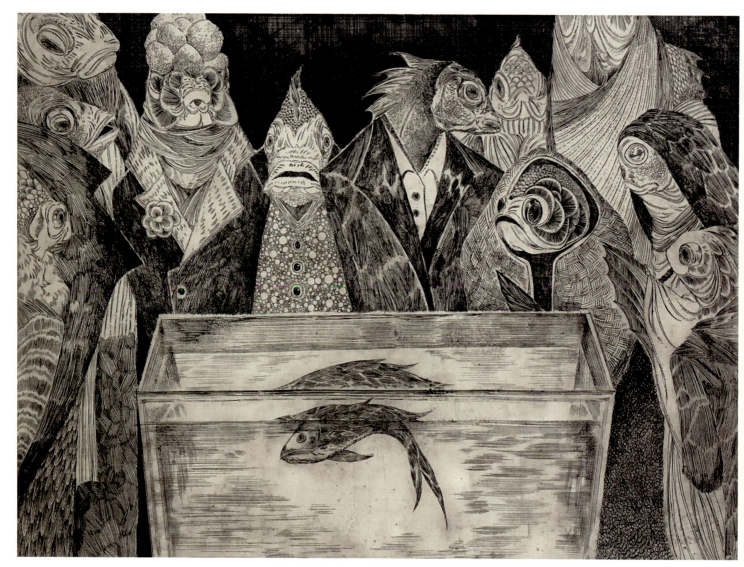

崔雨佳　清晰与混沌

指导教师 – 文中言

人的存在性源于人自身的存在，个体间存在着巨大差异，人格是多面的，并不是非黑即白，而是存在着两个对立面之间的中间地带。强大的意志力与判断力在清晰与混沌中渐渐显露出来，追求真相投入到迷雾中，所见非见，所见非实，见而不见，方为可见。

绘画系　DEPARTMENT OF PAINTING　　范宗勃　行进中的赛博格　　指导教师 – 闫辉

一个赛博格 CG 人物的设计与制作。在无需考虑身体、心理与社会因素的情况下满足作者自身对于机械义体改造的部分憧憬与想象。

高皓雪　颠倒

指导教师 – 付斌

视角是影响观察的因素，改变对现实自然的观察视角是一种想象。将人类与自然界动植物的体量倒置，人类就变成了渺小的一方，很多现象也会随之改变。作者将这种视角置换融入进创作中，在用石版语言保留童话意味的同时，引发观者对于人类与自然的思考。

绘画系　DEPARTMENT OF PAINTING　　黄慧琳　记忆中的真实　　指导教师 - 付斌

作品以记忆中的场所进行创作，将带有碎片记忆的场所进行解析与重构，将现实与想象结合来描绘独属一人的历史景观。在真实与虚拟交织后，私人记忆成为公共展品，亦真亦假，或虚或实之中能够让观者有独特的记忆与体验。

绘画系 DEPARTMENT OF PAINTING　　黄欣欣　颖脱　　指导教师 - 代大权

现实与自我碰撞时，混乱屡屡。身体被周围的声音拉扯，分裂，撕碎……渴望回避，祈盼逃离，藏身于心中静谧一角，让自我从混沌之中颖脱。

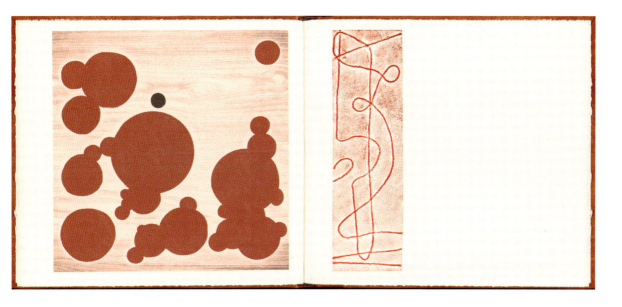

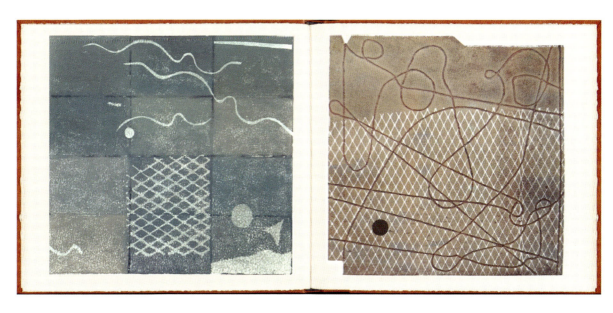

绘画系　DEPARTMENT OF PAINTING　　刘济宽　天体 / 墒增 / 坍缩 / 超新星　　指导教师 – 代大权

宇宙是否存在一个边界，像是一片黑色的尽头，没有回音、没有足迹。妄想像一颗流星一样思考，划行到宇宙的边缘。同时行走于时间与空间，或平躺在天体的中心，看星体的耀变归于黯然无光的白矮星、从闪耀的恒星体归于宇宙爆炸的奇点……我行走于轮回，再次将宇宙的边界推回一个安稳的点。俯瞰生命，生亦如此、死亦如此；你我的生命也是从一个点的开始、一个点的结束；我们生活在两端之内，如同星辰、如同天宇。

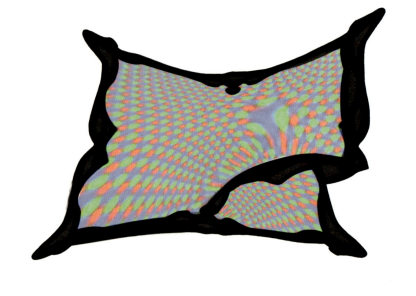
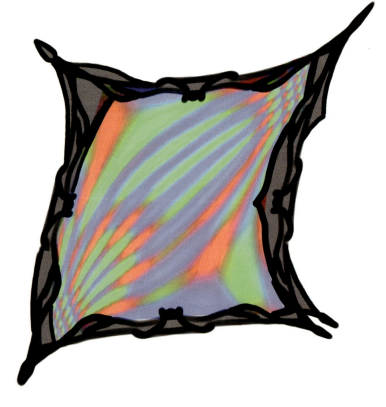

宋星缘　房间

艺术创作的意义就在于让作品与人沟通，观众不需要了解你，他们完全不用知道你的创作背景。如果他们对此有所了解，可能会帮助他们理解作品，但这不是必需的。一个人即便对艺术完全一无所知，也可以走进来被某种东西打动，你可以将其带入自己的生活，可以利用它看清自己所处的位置，就像利用阳光分辨方向，谁都不用接受你的价值观，他们可以直接利用它看待事物。而文字最直接的作用就是沟通，它可以直接提供明确的概念范围，这就是为什么当文字本身成为作品时，它们可以更加容易地激起观众观看与思考的欲望。

余高婷　花季

旧时光里的一幅幅时装美女图揭示了旧上海的繁华，她们朱唇粉面，婀娜多姿，以极为自信的姿态展示着自身的魅力。风雨飘渺的民国，在月份牌中描绘着乌托邦世界，而月份牌中的女性形象也反映了一部分女性意识的觉醒。以月份牌为例，通过研究上海月份牌中的女性形象，来了解民国时期的女性意识，并结合自身创作来研究女性形象在艺术创作中的运用。

生物的繁衍与灭绝都有其既定的规律，但这并不是不可改变的。
就像金斑喙凤蝶，它们尽职地遵守这种规律，却被人类过度干扰，
而脱离了原有的轨迹。倘若这种混乱持续增多，基数庞大的人类
是否也会自食其果，走向灭亡呢？

DEPARTMENT OF SCULPTURE

雕塑系

主任寄语

在防疫抗疫日趋常态化的教学日常中，雕塑系全体师生齐心协力、克服困难，在忙碌与期盼中迎来了一年一度的毕业季。今年的毕业展以线下、线上相结合的方式举办。毕业展对于同学们来说是近几年学习成效的集中总结，我系师生对此次展览高度重视并为之付出了巨大努力。从作品呈现的面貌来看，无论是作品的思想性、当代性，还是对于形式风格等艺术语言表达上，都体现出当代青年人的创作之思和探索精神，所谓年年岁岁人不同，岁岁年年艺更精。

雕塑是门苦差事，无论是对于土、木、金、石等传统材料的运用，还是方兴未艾的数字造型，都对体力、智力、学力等各方面提出了更高的要求，也是所有造型艺术中最"难"、最苦的一门技艺。通过大学阶段的学习，同学们掌握了一身过硬的基本功和良好的艺术素养，艺术的种子已然在你们心灵的土壤中扎根发芽，希望你们能以雕塑艺术传承者、传播者的姿态，立志、勤学、追求、创新，不断发扬清华雕塑人吃苦耐劳的精神。

感谢同学们把美好的青春时光和成长印记留在清华美院，你们在此挥洒青春、砥砺向前，有所收获并不断成长。希望你们不必过多地担心未来，只管努力当下，也希望你们继续保持真诚与热情，坚定信心与理想，相信你们终将成为更好的自己，在艺术的道路上自由拓展、勇往直前，为雕塑艺术的繁荣发展尽自己的一份力。位于B座一楼的雕塑系是离美院大门最近的系，也永远是你们心灵的港湾和坚实可靠的屏障，欢迎大家常回来看看，雕塑系全体老师永远是你们坚强的后盾。

预祝毕业展圆满成功！愿同学们前程似锦！

班俊俊 象/树

指导教师 – 罗幻

有关床的这一系列作品，其根基都是有关于人的潜意识语言。由梦出发，反映个人内心中更加深层次的关注，使人体验到象征，同时将各种分裂的自我意识整合起来，以此来超越现实中自我认知的局限，达到经验的统一。

董鹏宇　难民

指导教师 – 罗幻

战争下的平民是被动的。他们向着未知前行，不愿堕入深渊。向上攀爬还是就此放手，他们在夹缝中挣扎，不知所措，直到筋疲力尽。

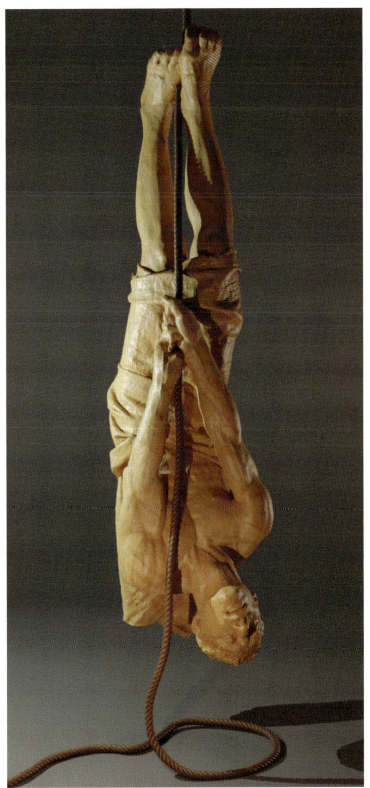
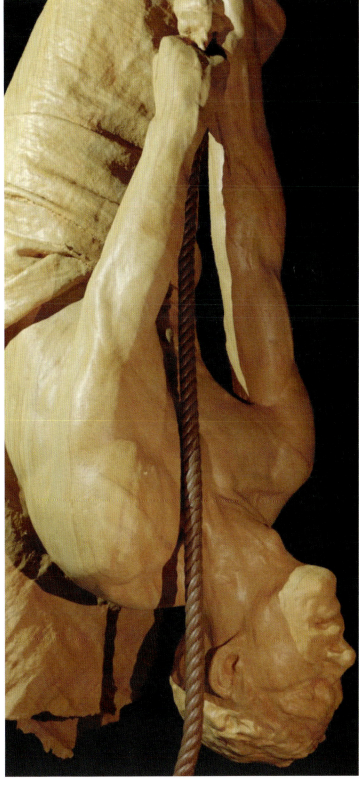

雕塑系　DEPARTMENT OF SCULPTURE　　冯逸　故土　　指导教师 – 许正龙

故土是我们记忆中一处敏感的角落，我们的生命就像一团线将这个地方紧紧包裹，对故土和那里的人的情感就像老树的根，蜿蜒盘踞在时间与空间中。作品以软性纤维材料作为媒介，由多幅作品陈列构造空间，通过提炼故乡亲人的形象和语言元素，在细密的文字和丝线缠绕中，再现对故土的浓烈情感。

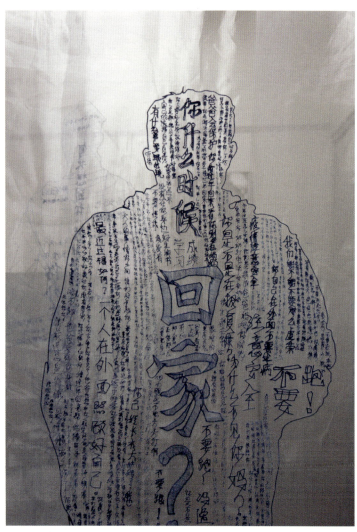
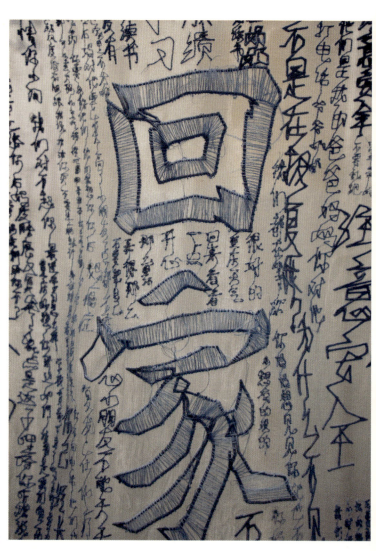
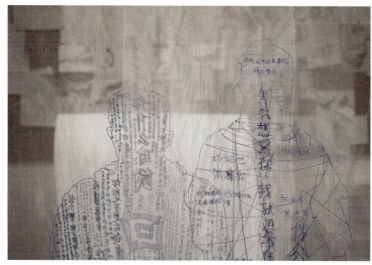

黄仁余　流浪者号　指导教师 – 马文甲

不局限于传统题材的研究，打开新思路，学习新的雕塑语言，为科幻与艺术相结合做出有益的尝试。

李承俊　流光 / 局

指导教师 – 魏小明

运动形态与光线的交织，作品构思核心为三个运动圆环相交织，产生抽象运动形态，与光结合产生场域的变化。

空间透视的构成，以雕塑人体的形态探究空间透视的规律。

《流光》
年代：2022
尺寸：1.71×1.32×1.28m
材料：树脂、透明树脂、灯管。

《局》
年代：2022
材料：香樟木

雕塑系　DEPARTMENT OF SCULPTURE　　梁崇曦　轨迹　　指导教师 - 魏小明

通过使用线性材料创作雕塑，结合四种不同的造型并赋予其不同的意象，使作品展现出有限生命与无限宇宙规则之间的关系。

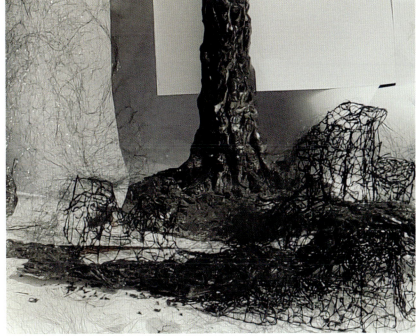
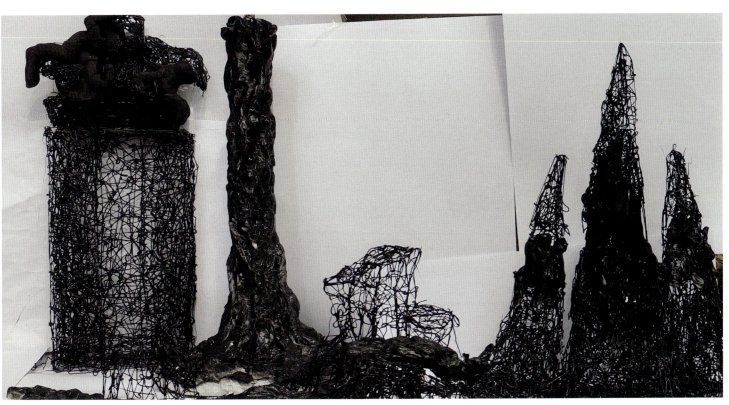

雕塑系　DEPARTMENT OF SCULPTURE　　刘丹一　包裹的日子　　指导教师 – 许正龙

本作品是以时间为线索，以生活回收物为载体，压制构建而成一本"生活日记"。通过生活日记来感悟生活回收物与自我、与他人、与社会的关系，从而对自己对周围的世界产生不一样的认知。那些毁弃的包装、多余的废料、生活的残留物，不仅包裹了商品，包裹了生活，也裹挟了我们的思想与行为，裹挟着整个社会。生活日记不仅仅是对于生活的记录，更是对于自我的反省，过滤并反省日复一日的个人生活、思想与行为。本作品试图通过个人生活日记的展示，揭示生活回收物对于人生的特殊含义及其社会属性。

莫思童　时光惯于湮没无闻

指导教师 – 李象群

身体作为创作表达时，内含着人对自身身体及世界的体验和认知，这种体验带来的日常感知和记忆构建起了个体对世界的情感与想象。过往湮没于时光之中，而对万物的感知和记忆是存在的凭证，在时空流转间留下残影；时光惯于遗忘，身体却记得——自然的、本能的、不加修饰的。

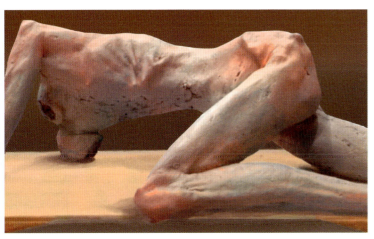
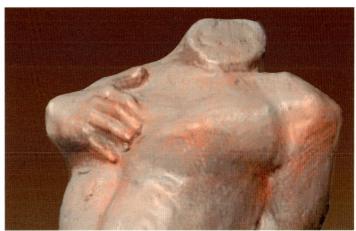
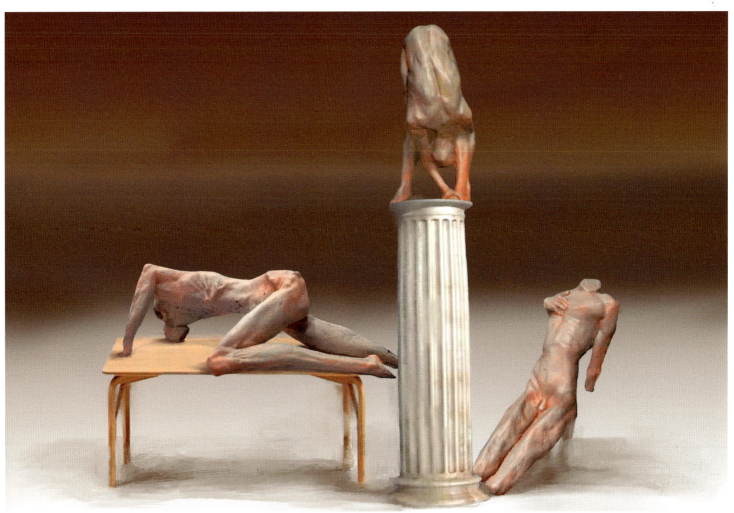

雕塑系　DEPARTMENT OF SCULPTURE　　彭殊晗　文脊系列　　指导教师 - 李鹤

一点、一横、一撇、一捺，以线条变化架构美感。汉字作为中国传统文化的载体，源远流长；又如同人之脊骨，作为核心支撑起了一切，遒劲有力。

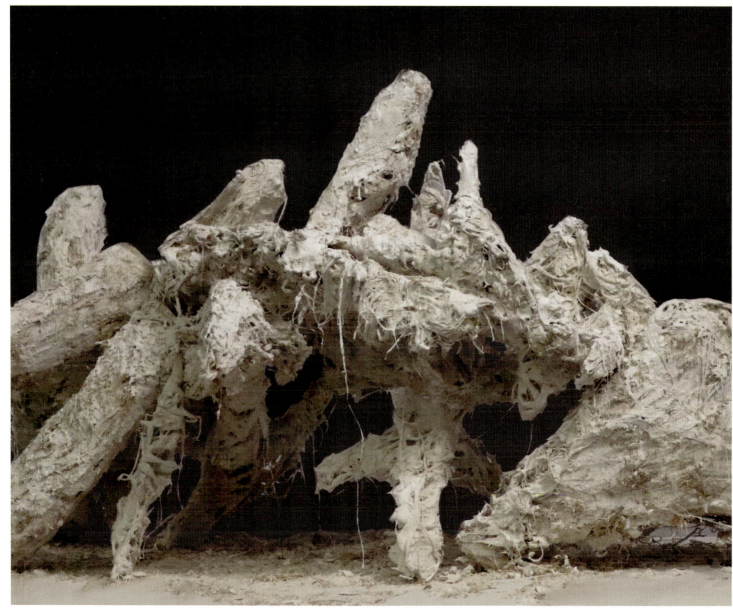

乔靖雯　怪诞花园

指导教师 – 魏二强

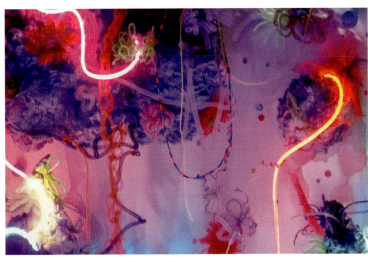

"与儿时玩伴在小学的时候，经常放学回家会一起涂涂画画。还记得那时回家路上会有很多植物、树木和花朵，我们常会摘下两朵应季的无名小花，带回我或者她的家里去，兴致冲冲地画一晚上。"

"那个时候的画画，是不含目的，全凭本能的。这个创作过程是我学画生涯里最纯粹的，在这个创作过程中，是我最接近造物主的时候，因为它是在创作一个与自然的现实世界平行存在的、具有逻辑的艺术世界。"

"我与儿时伙伴老周和老高在一起的时候，让我体会到更加充分的幻想世界，即使是到了现在，画的东西也许都不自觉地带入了机械化训练之后，多年积累的具象符号，但我希望让观众能够暂时地逃离一切对花本身的刻板印象，体验一个新的造物世界。"

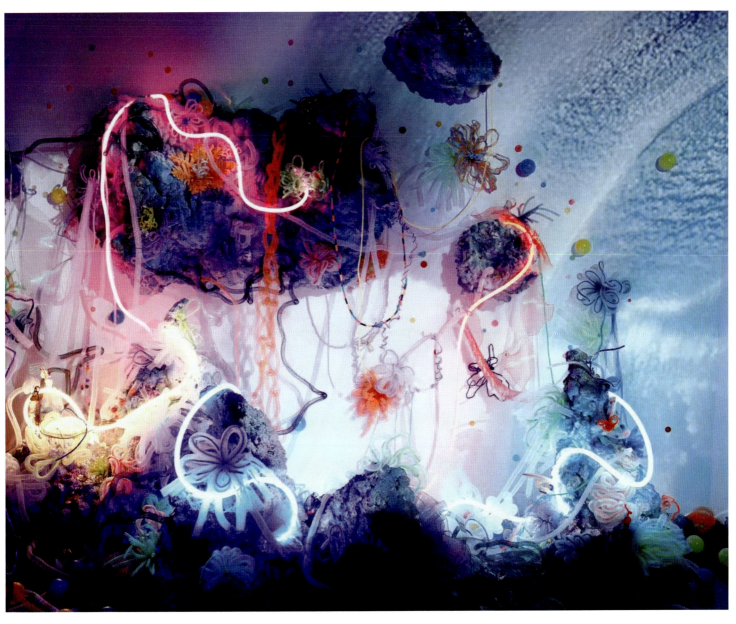

| 雕塑系 DEPARTMENT OF SCULPTURE | 孙雪　不安 | 指导教师 - 李鹤 |

在混乱的世界里停滞，在空白的思绪里挣扎。作品用几副皮囊表演一种不安的情状，用身体的语言来描述一个不平静的灵魂。

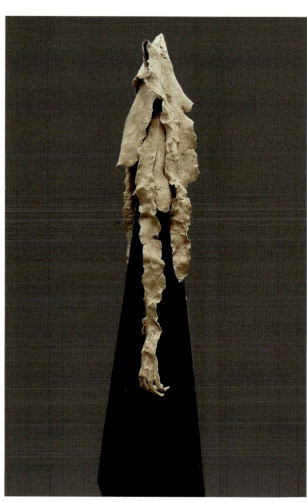

唐文强　记忆盒子

指导教师 — 罗幻

受当下艺术观念的影响，物品作为材料媒介出现在大众视野，艺术家运用自己独特的方式展现出物品的不同状态，作者选取记忆深刻的物品构造成新"物"，结合作者的经历与感受构建一个空间盒子来表达自己的记忆和思量。

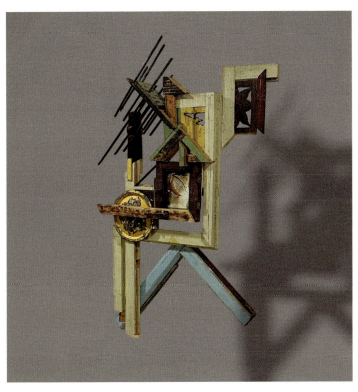

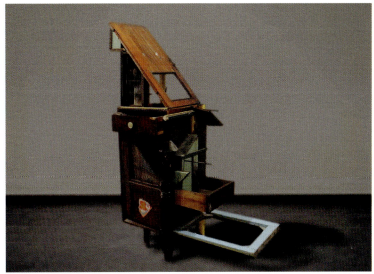

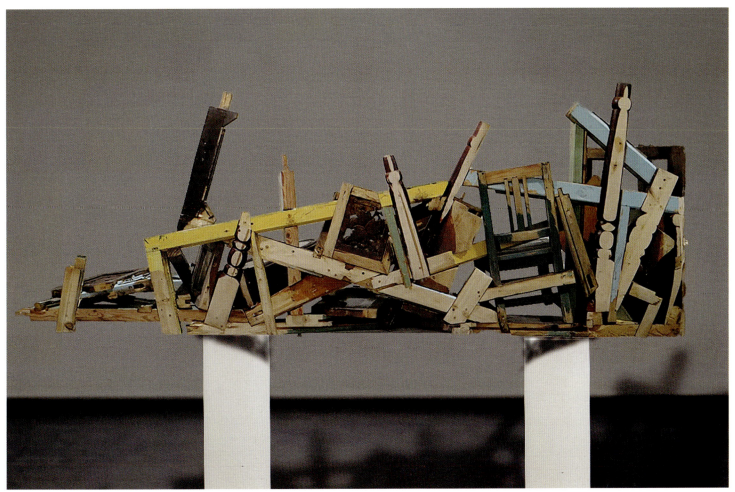

雕塑系　DEPARTMENT OF SCULPTURE　　王昊玟　人们喜欢在晴天还是雨天搭房子　　指导教师 – 魏二强

木头
有雨的声音
潮湿、清澈
无法控制表面张力的末梢

人们站着
揣度或推或敲
人们坐着
嘎吱作响
暴雨中
阁楼顶窣窣
细雨中木栈道梆梆
是为雨天

木头
有太阳的声音
有野心的声音
是为晴天

韦子怡　鱼与鸟与我

指导教师 - 李鹤

"动物形态一直是我创作中非常重要的内容。在毕业创作中,鱼与鸟是我表达自己的渠道,这件作品就是想描述自我,它们都是我思想的碎片。我想借它们表现生命的脆弱,不堪一击,同时又想展现其悲壮的意味。我希望定格生命在经历漫长的死亡后的一个瞬间。它们曾经游动着、滑翔着、为生存而挣扎……但那都已经是它们的曾经了,网是它们逃不掉的结局,网也是与命运对抗的证词。"

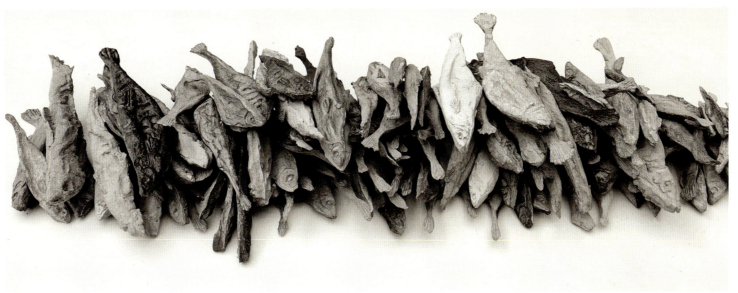

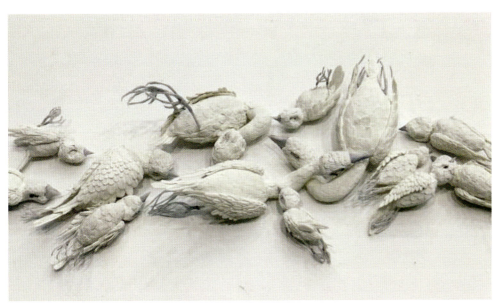

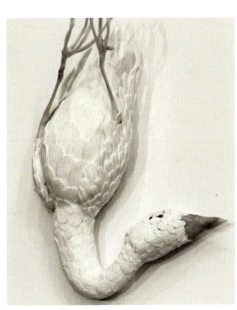

雕塑系　DEPARTMENT OF SCULPTURE　　魏长友　造物　　指导教师 – 许正龙

人类的活动对自然的影响是多方面的，一方面在毁灭它，一方面也在保护它，又或者改造了它。以一种高傲的态度来看，人类似乎已经站在了万物之上，无所不能，但真是这样吗？

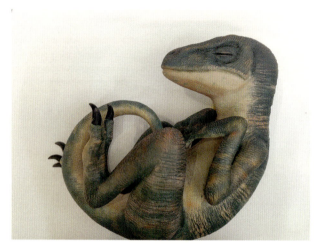

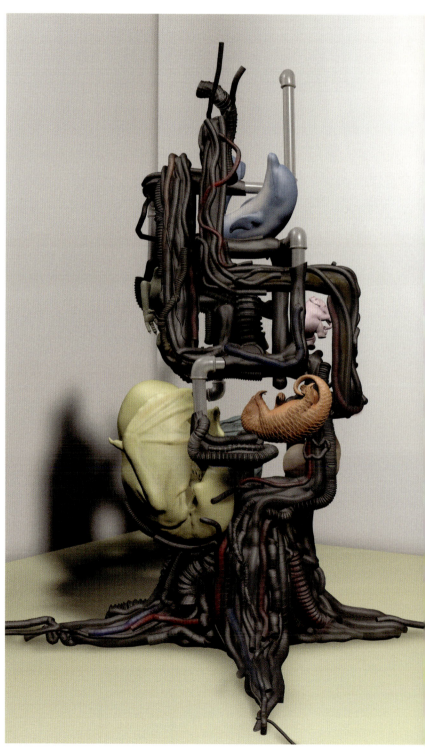

邬雄亮　跳

成长的路上，看书学习是一种提高自己的有效途径。书本的学习虽不是实现成长的唯一方式，却是最快捷、最丰富、最简单受益的。学海无涯，行万里路，在一次次的学习里完成"跳跃"。

指导教师 – 宿志鹏

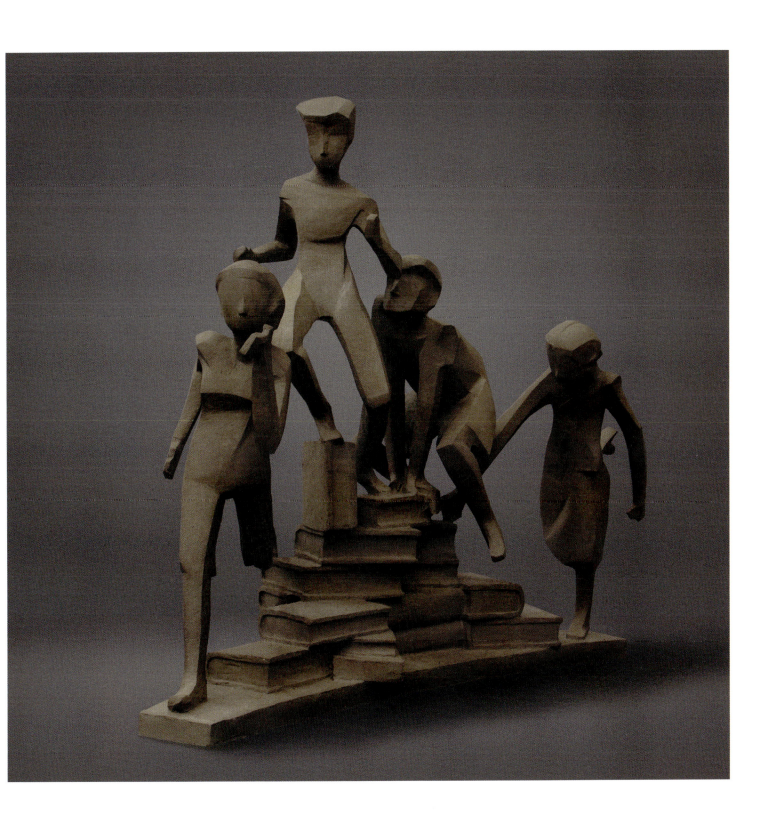

吴玮政　色彩的重奏

作品以红与黑等色彩与穿插的孔洞结构来创造一种平衡、协调的秩序，简约的几何结构与纯粹的色彩使其带有物性与神性的意味，探索视觉艺术中超验的审美情感。

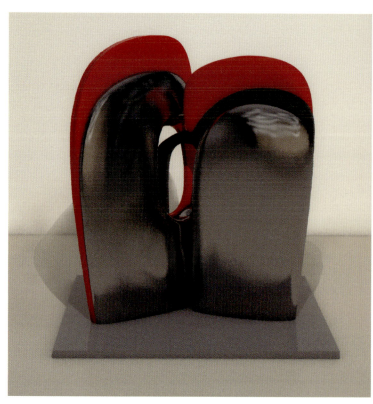

许运佳　孤独的重量

指导教师 – 李象群

抽离出人这一形象与生活中的日用品形成对比，放在跷跷板这一弧形板上形成不稳定状态以此来对比哪一个状态是更孤独的？

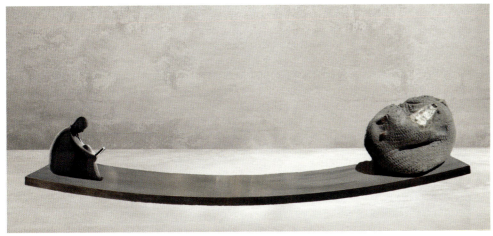

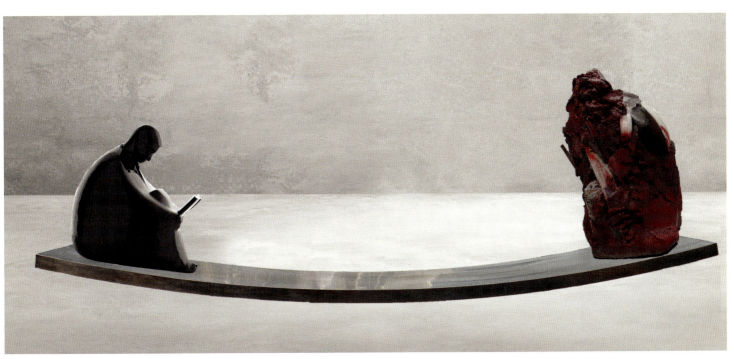

雕塑系　DEPARTMENT OF SCULPTURE　　杨天仪　潮旋　　指导教师 – 马文甲

旋转的水涡，于激越中形成巨大水柱，飘动似龙卷，给人以柔润的外向，却蕴含着强烈的原动力，令人无以抗拒。潮旋边缘飘摇着一苇小舟，像挣扎中的奋进，也似热血的澎湃。作品通过水的阴柔与力的阳刚，来展现张力和美。

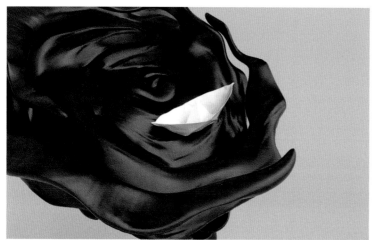
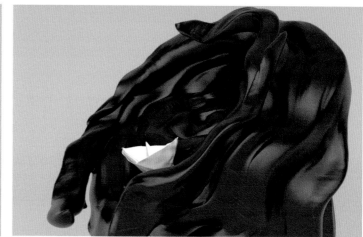
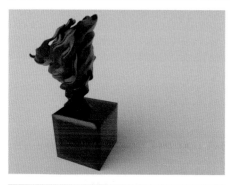
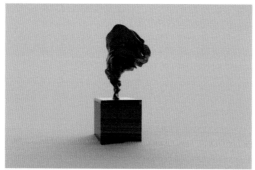
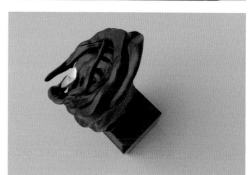
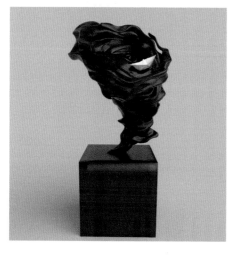
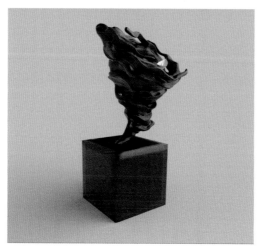
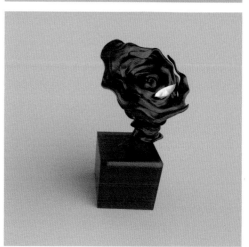

赵墨妍　此刻呼吸 Inhale Exhale

指导教师 – 罗幻

假如我们所处的外部环境系统会像平行时空般慢慢映射到我们的内部身体系统，呈现它们会不会成为有力的时代证据。一方面替未来揭示当下的社会与人体、内因与外因的关系；另一方面也展现了不管处于何种情况下，生命此刻正在呼吸。

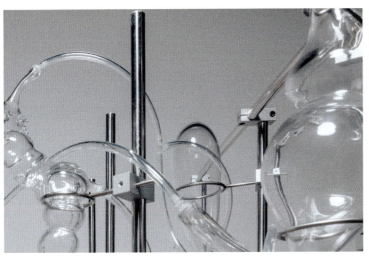
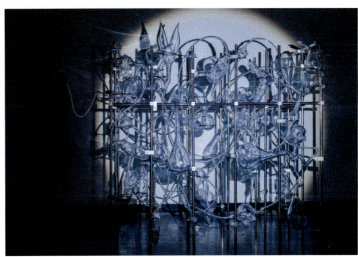
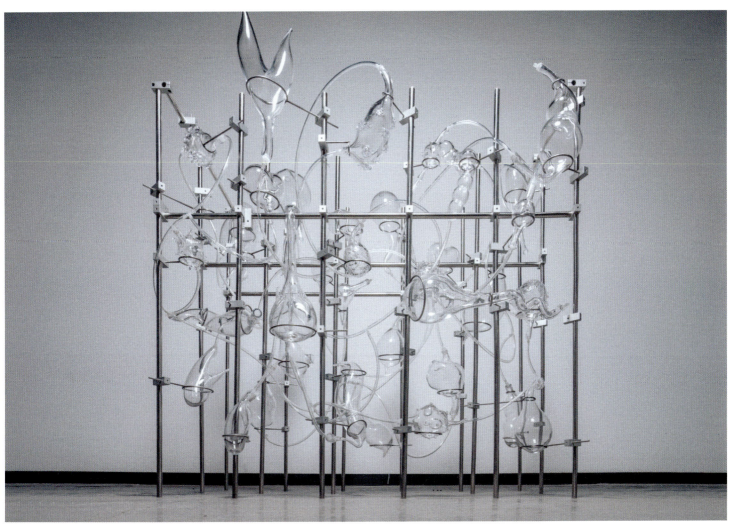

郑鹏勇　拾荒行李

指导教师 – 宿志鹏

随着人们观念中对环保意识愈发的重视，垃圾分类政策愈发普及，拾荒的行为和拾荒者的身份识同也在发生着微妙的变化。作者试图通过箱包——这一常被看作带有"奢侈品"意味的符号，与垃圾桶——这一作为拾荒者劳动所必需的"生产资料"的符号，强行嫁接。用一种看似荒诞的方式，给观众开启一个不一样的视角，重新看待我们的生活。

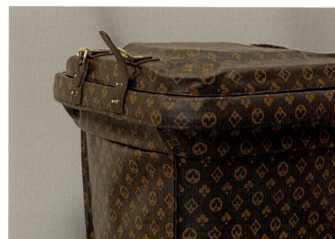
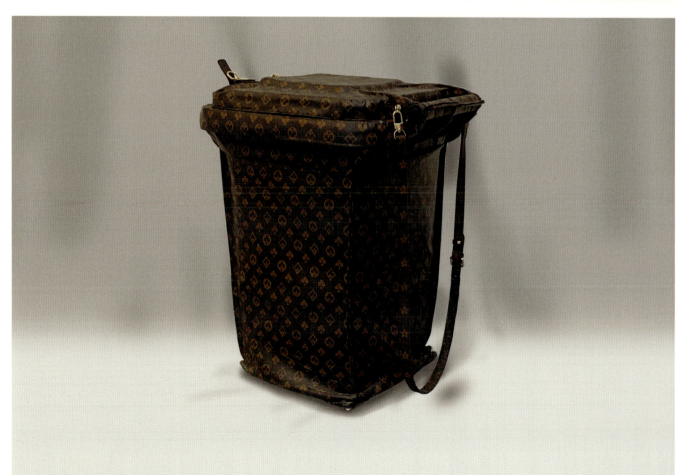